印象手繪

工業產品設計表現技法

翁倩舒、姜皖、李雪松◎編著

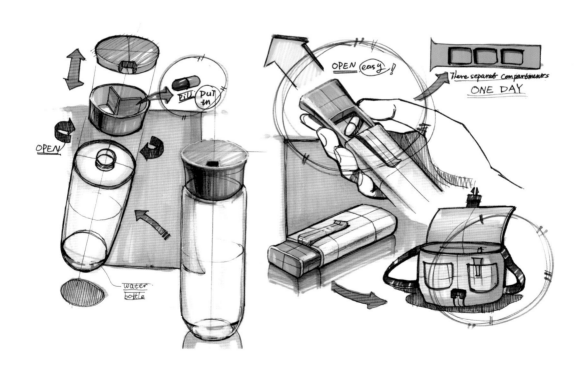

北星圖書事業股份有限公司
NORTH STAR BOOKS CO., LTD.

國家圖書館出版品預行編目(CIP)資料

印象手繪：工業產品設計表現技法 / 翁倩舒，
　姜皖，李雪松編著. -- 新北市：北星圖書，
　2015.11
　　面；　公分
　ISBN 978-986-6399-25-1（平裝）

1.工業設計 2.產品設計 3.繪畫技法

964　　　　　　　　　　　　　　104019083

印象手繪：工業產品設計表現技法

編　　著 / 翁倩舒，姜皖，李雪松
發 行 人 / 陳偉祥
發　　行 / 北星圖書事業股份有限公司
地　　址 / 新北市永和區中正路458號B1
電　　話 / 886-2-29229000
傳　　真 / 886-2-29229041
網　　址 / www.nsbooks.com.tw
e - m a i l / nsbook@nsbooks.com.tw
粉絲專頁 / www.facebook.com/nsbooks
劃撥帳戶 / 北星文化事業有限公司
劃撥帳號 / 50042987
製版印刷 / 森達製版有限公司
出 版 日 / 2015年11月
Ｉ Ｓ Ｂ Ｎ / 978-986-6399-25-1
定　　價 / 400元

前 言

　　產品設計師每天都需要使用產品手繪傳達設計意圖，不論是與同行討論，還是與客戶交流，都需要具備能準確而美觀地表達設計概念的手繪技巧。一名出色的畫家，天賦能夠給予他90%的助力，而產品設計師想要繪製出準確而美觀的設計圖，僅僅有天賦是不夠的——和許多設計從業者一樣，產品設計師需要瞭解一切關於手繪的基礎知識，通過不斷地練習、揣摩，找到最適合自己的手繪方法和手繪風格。因此，紮實的基礎十分重要。

　　作為一名很可能一輩子都要與產品設計打交道的設計師及產品設計教師，我深知手繪對於設計的重要性。十年前剛剛接觸產品設計時，老師就督促我們要經常練習手繪，於是我買來很多書籍，可是很難找到一本基礎而細緻的介紹產品手繪的書。看著那麼多優秀的案例作品，卻不知道從何下手，這是一件十分痛苦的事情。

　　工業設計正在飛速發展，許多企業和用戶逐漸認識到設計的重要性，越來越多的產品設計從業者在國際舞台上嶄露頭角。我想說，優秀的設計不能只是依靠手繪技法，更多的是思維，手繪只是一種表現手段，它與設計是相輔相成的。本書也會介紹如何欣賞好的設計，如何在練習手繪表現時鍛鍊自己的設計思維。概念草圖，也就是快速表現，是最能表現出設計師思維的手段，並且這種表現方式也最能體現出設計師的個人感情與手繪風格。本書在手繪應用方面以快速表現為重點，詳細介紹了構圖、內容安排、線條和上色等方面的知識，涉及產品類型廣泛，盡量讓更多學習者在設計情境中學會表現自我的想法。

　　這次有機會親自編寫一本產品設計的手繪書籍，我感到十分激動。編寫本書的過程中，我一直以一名初學者的心態思考內容，在本書中詳細介紹了產品的透視原理、一些簡便的繪圖技巧、產品手繪線條的特點、不同材質手繪上色方法，以及一些關於汽車手繪的基礎知識等，並且配合大量的實例，每個例子都盡量做到細緻地表現出繪製過程，讓學習者深層地理解產品手繪中的奧妙。

　　本書也有許多有待改進的不足之處，我也會始終以學習者的心態繼續產品設計的研究。在過去的學習過程中，很多身邊的同伴會將一些優秀手繪作品當作標準來模仿，因此本書著重手繪基礎理解，希望讀者在透徹理解手繪各方面的原理以後，能夠找到屬於自己的手繪風格。這裡沒有標準，只有基礎。

　　本書編寫的過程困難重重，由於其中的例圖與案例沒有用到任何電腦技術，完全是手繪完成，因此時間和人力都不充足，但是幸好還有良師益友的幫助與支持。在這裡感謝給予我鼓勵與支持的姜皖先生，感謝他的指導，在這期間不斷督促著我改進書中的內容，在生活上也給予了很大的幫助與照顧；感謝良師李雪松先生的支持，幫助我打開思路；感謝大樹手繪工作室的王朕峰先生和素未謀面的Mr. Rick的慷慨支持，書中的汽車手繪因為有他們的指導而讓我的工作輕鬆了一些。還要感謝楊穎慧女士、彭敏女士及我家人的鼓勵，謝謝你們做我精神上的支柱及對於我長時間對你們的疏忽予以理解，讓我充滿自信地完成這份工作。

　　最後希望產品設計學習者看到這本書的時候，能對一些長久以來沒有解開的問題發出「哦，原來是這樣」的感嘆，如果這本書對於學習者有所幫助，則是我最大的滿足。

特別鳴謝

個人：曹學會 餘波 陳江波 焦宏偉 白雪松 於明道 陳九思 詹學軍 胡祥龍 黃信堯 都人華 王金雨 白笑凡
單位：安徽師範大學美術學院　魯迅美術學院工業設計系

2014年5月22日
於秋實園

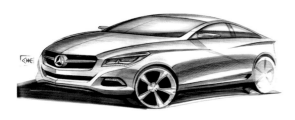

CONTENTS/目錄

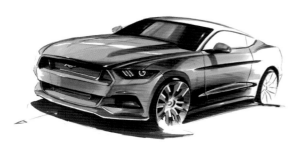

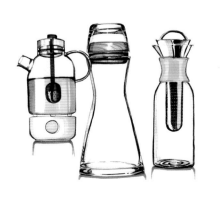

第5章 產品手繪訓練95

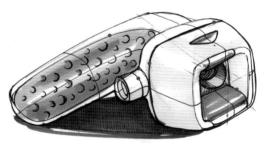

第6章 產品手繪詳解113

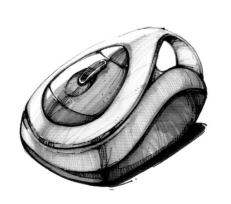

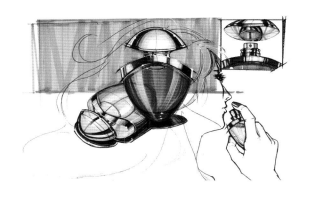

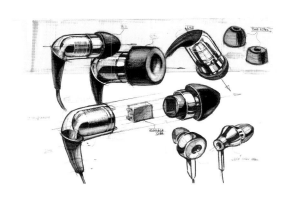

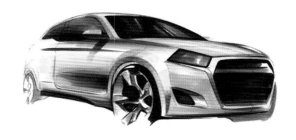

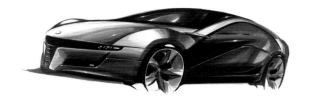

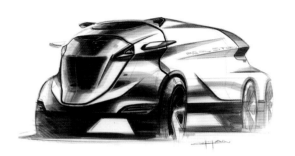

第 **1** 章

產品設計基本概述

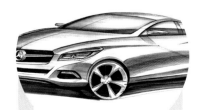

1.1 產品設計與產品手繪

　　產品設計是一門綜合性非常強的學科，一件小小的產品凝聚了科學技術、美學、材料、社會與環境、經濟學等很多方面的元素。

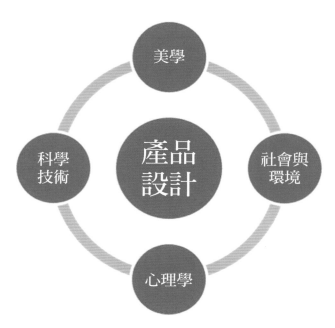

　　其實，產品設計中不僅僅包括以上這些內容，但是這些內容足以呈現出要想創造一件受歡迎的產品需要儲備的知識與付出的努力了。

　　科學技術指產品的材料、能源、加工等方面的科技要素，先進的科學技術支撐著產品設計師的創造力，如現在比較流行的納米陶瓷產品，將陶瓷應用到各種產品當中，例如刀具、戒指等，這種嘗試如果沒有科學技術的支持是肯定實現不了的。將陶瓷與產品結合使用的想法肯定有設計師想到過，但是一件成功的產品一定是符合常理的，而不是漫無邊際的想像。產品設計也一定離不開美，產品設計更多的是注重產品的外觀，有的學校也叫做工業造型設計。產品設計需要符合消費者的審美，既然提到消費者和審美，就需要設計師掌握關於美學與消費者心理學等相關的知識。三星集團的總裁曾經說過，一件成功的產品一定是賣得好的產品。只停留在審美階段的產品設計是華而不實的，設計師必須研究消費者的購買需求與心理喜好，這樣才有助於產品的推廣，從而推進企業的發展，推進一個國家的經濟與社會發展，這一系列的相關基礎都是相互支撐的。如今大力提倡低碳產品與綠色產品設計等概念，那麼設計師還必須關心重視環境保護的相關訴求。

　　產品設計過程是一個系統解決問題的過程，一直貫穿於產品營銷的整個過程中。這個系統可以用四個過程代替，分別是企劃、執行、檢查和實施。

　　企劃就是產品設計前的開發工作，是通過各種調查研究和討論手段找到產品開發的目標，例如，設定一個企業想要開發的目標或概念，就需要分析企業內部和外部環境，從而找到策劃目標的突破口，整理企業需求或者客戶的需求，為整個設計過程做出具體的計劃和安排。

　　執行是根據企劃的內容，利用各種手段找出具體的問題所在，並找出問題的解決辦法。通常設計師會做市場調查、用戶分析、環境分析、競爭者分析與競爭產品分析、現有技術分析和企業的發展戰略方向分析等。然後總結分析數據，接著進行討論，找出設計突破口，最後通過頭腦風暴、小組討論等形式，確立設計方向及計劃。

　　檢查即反覆討論與研究設計方向的正確性、推理研究成果的可行性等問題。然後設計師將進入到實施階段，即設計開發階段。

　　在設計開發階段，通過一系列的研究調查，按照確定的方向進行設計和開發。設計師開始發揮其設計能力，首先通過平面表現，即我們所説的產品手繪，將設計概念構思落實在紙上，不斷地推敲和修改，最終選擇出最為滿意的方案進行下一步的3D表現。

　　因此，手繪對於產品設計過程來説是非常重要的階段，掌握好手繪基礎知識，才能將想法快速、準確地表現出來，並且還能幫助設計師不斷增進設計的層次，或者啟發設計師的靈感。如果產品設計者手繪能力低，則很難將概念表現出來，很難推敲產品造型的可行性，也會阻礙設計師設計思維的擴展。所以具備紮實的手繪基本功對於產品設計師是至關重要的。

　　清晰美觀的產品手繪是設計師的一張名片，面對交流討論或者是客戶，一張易懂的手繪圖可以讓交流更順暢，更能夠推進構思的傳達。

　　產品設計師的工作貫穿於產品開發到營銷的整個過程中，產品製作成商品後，設計師會跟蹤產品的銷售情況，及時採集客戶的回饋信息，如果產品回饋存在重大問題，設計師還將繼續新一輪的企劃、執行、檢查和實施過程。所以，在如此緊張的工作中，設計師若能通過準確的平面手繪傳達設計概念，將大大提高工作效率，也會提高對方對自己概念的接受程度。

　　正是在這樣的背景和要求下，本書從基礎開始講解，幫助學習者瞭解產品手繪的內在知識，而非只追求華麗的外表。希望通過牢固的基礎知識學習，快速提高手繪學習者的表現能力。

1.2 產品設計趨勢

　　當今社會發展非常迅猛，已經進入到全面的信息化時代。產品作為人類生活中接觸最密切的一類物品，其設計發展趨勢也必將跟隨時代的腳步，時刻因人類的需求而不斷改進。

　　現代設計存在兩種設計趨勢，一種是超前的科技感，另一種是返璞歸真。這兩種設計趨勢從文字表面看像是兩種極端，分別走向兩個不同的方向。可是作為思維觀念方面的設計核心，這兩種感受又並不是沒有交集的。

　　超前的科技感在產品設計中一直存在，科技是支撐產品不斷升級的一個重要元素，設計師的想法可以天馬行空，可是沒有科學技術支撐著的想像也僅僅算是幻想，通過蘋果公司產品的發展史就能夠感受到科技的重要性。現代產品設計從觀念上更加人性和環保，這正是跟隨了社會發展的要求而轉變的。從外觀上，人們喜歡越來越小巧，攜帶方便的產品，但內在功能卻要越來越強大，如現在較為流行的佩戴式設備設計。

　　這裡所講的返璞歸真包含兩個層面的意思：一個是材料上的定義，一個是造型上的定義。當然材料和造型的返璞歸真可以同時存在。設計越來越多的是講究產品的內涵和設計文化，因此產品設計必須重視產品的內涵，或者說通過產品所蘊含的文化引起使用者的共鳴。一件產品或許能夠喚起使用者的很多回憶，或者會給更多人帶來新的故事。從內在心理出發，將產品作為一種文化傳播或者保存的媒介來設計，就是返璞歸真。從造型上，這類設計大多造型簡潔明快，用極少的線條與裝飾傳達最大的文化信息量。

　　如日本著名品牌──無印良品，其設計能引發人們對於設計內在的思考，設計師把產品變成一種語言，通過設計中的故事與用戶交流。整個品牌的定位都非常淳樸，產品的造型簡潔，材料質感自然。

　　超前的科技與返璞歸真這兩種態度是相互融合而不矛盾的。在先進科學技術的支持下，更多產品設計師的構想得以實現，根據如今快速生活方式的需求，很多產品的造型趨於簡潔化。

　　因此，可以說，未來的產品設計發展趨勢必將是人性化、情感化、科技化、綠色化，簡約而不簡單的智慧結晶。

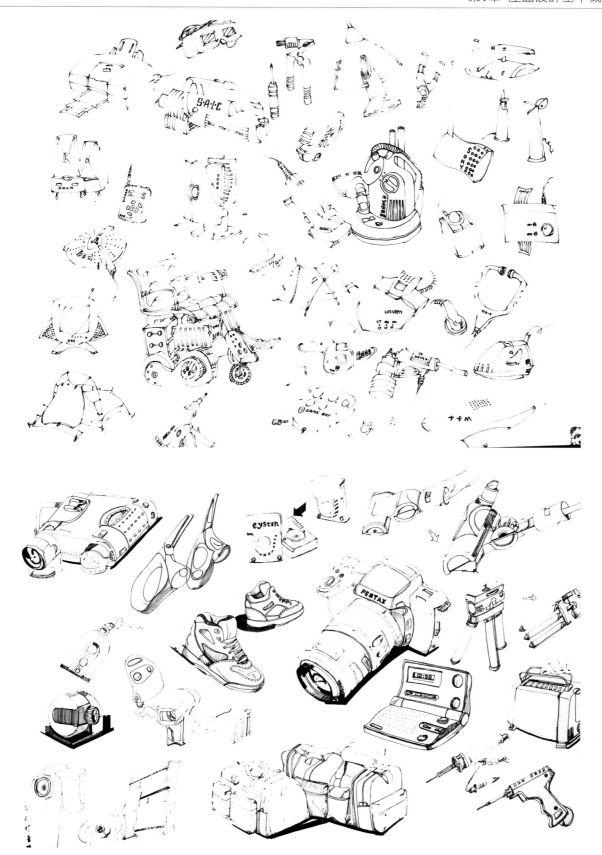

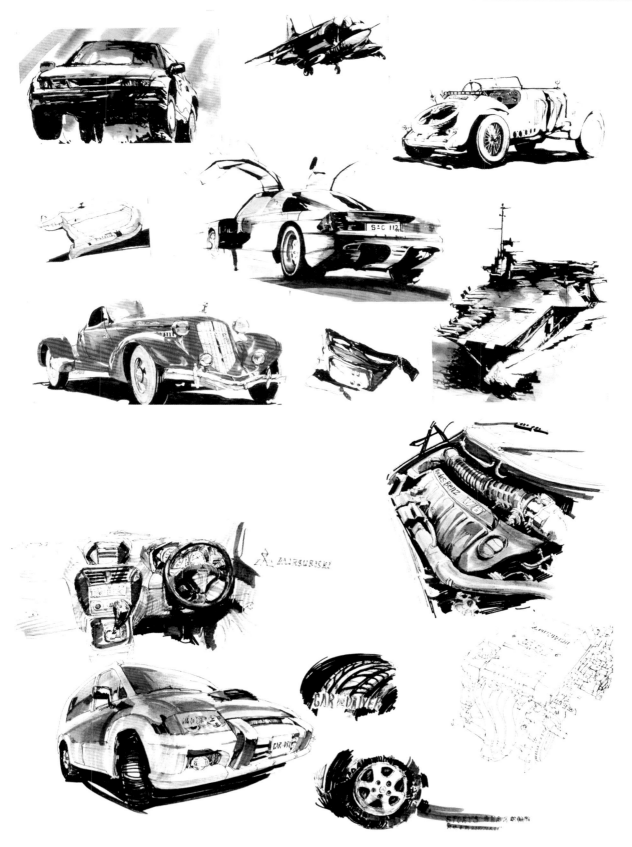

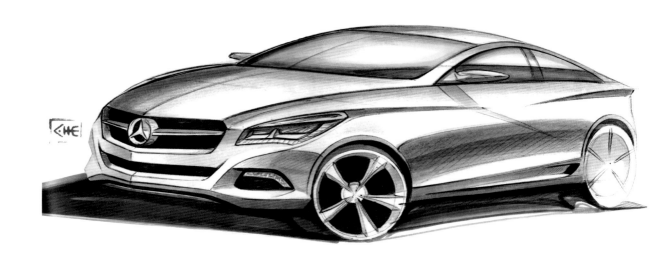

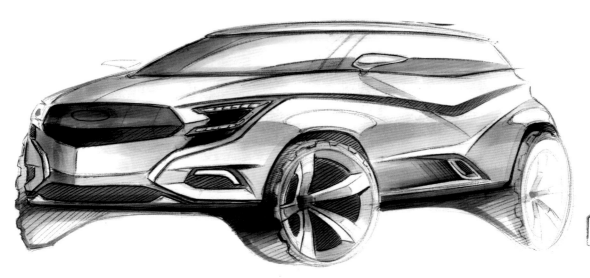

第 2 章

產品手繪前期準備

2.1 產品手繪的心態

　　產品手繪圖是設計師向客戶傳達概念最直接、快速、有效的方式，產品手繪是產品設計師應該具備的最基本技能。

　　作為特殊的設計表現語言，產品設計預想圖是在一定的設計思維和方法的指導下，在平面的媒介上通過特殊的工具（如鉛筆、鋼筆、代針筆、麥克筆、粉彩等）將抽象的概念視覺化，它既需要直接地表現產品的外觀、色彩、材料、質感，還需要表現出產品的功能、結構和使用方式。產品設計手繪圖在產品設計中具有無可替代的重要意義。

　　快速表達構想：把自己心裡所想的創意，得心應手地快速表現出來，是草圖繪製的基本功能。

　　推敲方案，延伸構思：工業設計是創造性的活動，設計師的靈感和萌發的設計構想在平面手繪圖繪製過程中，經過不斷修改、修整，逐步趨向成熟。而且對大腦想像的不確定圖形的展開，可以誘導設計師探求、發展、修整新的形態和美感，獲得具有新意的設計構思。

　　傳達真實效果：預想圖表現的內容應該是真實的，設計師應該用表現技法完整的提供與產品有關的功能、造型、色彩、結構、工藝、材料等信息，忠實、客觀地表現未來產品的實際面貌，從視覺感受上溝通設計者和參與設計開發的技術人員與消費者之間的聯繫。

　　手繪圖是人與人，產品與人交流的媒介。在設計過程中，分為產品構思草圖與產品提案手繪圖以及最後的產品結構爆炸圖等。

　　設計師在構思產品造型，並準備繪製產品手繪圖時應保持一定的節奏，注意力要集中，跟隨之前針對產品設計的靈感啟發，有節奏、有步驟地完成產品手繪圖表現。在重視產品造型設計的基礎上，全面構思手繪圖的佈局、顏色及線條的流暢度，因此在繪製手繪圖之前需要分析產品造型結構，把握整體關係，把握彩圖繪製過程中啟發靈感的一些線條。並且，產品手繪需要長時間的練習，才能達到熟練的程度。

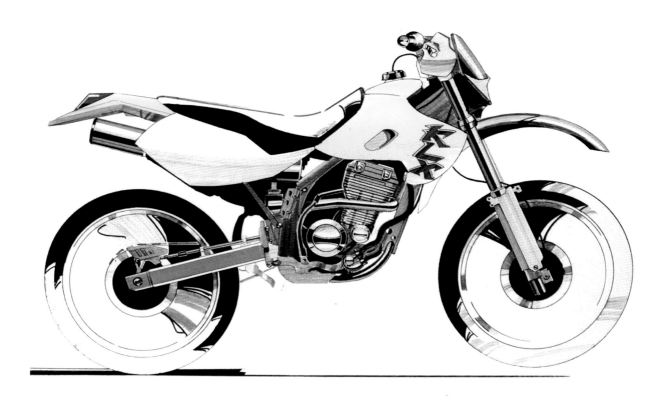

2.2 工具介紹

　　神筆馬良之所以能繪製出神奇的圖畫是因為他擁有神筆，產品手繪中的重點也包括工具的選擇。下面就介紹產品手繪圖繪製所需要的工具。

2.2.1 筆類工具

1.碳精筆

　　相對於鉛筆，碳精筆更容易上色，筆觸細膩，並且顏色較重，視覺效果強烈。碳精筆市面上一般有軟、中、硬三種，軟型碳精筆更易上色，中型和硬型顏色相對較輕，根據產品形態的表達可選擇不同硬度的碳精筆逐步加深層次。

　　碳精筆多用於勾勒產品輪廓造型，以及結合其他上色表現工具增加暗面質感和光影效果。使用時應由輕到重地嘗試著表現，如果表達錯誤一般不容易去除乾淨。在作畫時最好將手腕抬起或者在手腕下墊張白紙，以防多餘的碳筆灰將畫面弄髒。

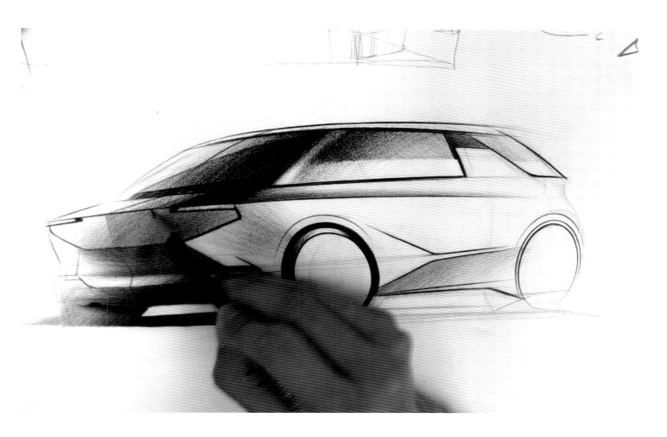

2.細彩色筆

　　細彩色筆是產品手繪圖繪製中另一種常用的繪畫工具。細彩色筆使用方便，線條流暢，視覺效果清晰。細頭的細彩色筆更能塑造產品的細節部分。但是由於細彩色筆不可塗改，所以使用者需要多加練習，才能準確的使用細彩色筆表達概念創意。

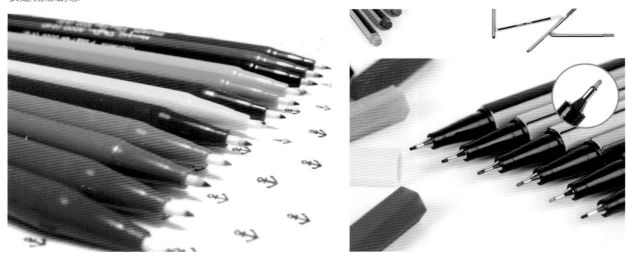

　　黑色細彩色筆多用於外形的勾勒，其它彩色筆可以根據產品的顏色不同配合使用，確保手繪圖的真實表達。

　　為了表現產品遠處與近處對比的虛實關係，產品表面遠處的線條如果用黑色代針筆描邊會顯得生硬不真實。在最後的產品手繪圖表現中，產品的描述需要儘可能真實地反映現實狀態，因此利用與產品固有色類似的顏色對遠處邊緣進行描邊，可以表現出近實遠虛的關係。

細彩色筆描邊

3.代針筆

代針筆有點像黑色細彩色筆，不同的是，代針筆的筆頭型號更加豐富。代針筆筆頭最細的有0.03mm，較粗的有2.0mm，這對於產品效果的繪製更加方便。相對於細彩色筆，代針筆在使用期間筆頭不會產生多餘的墨水，使用更加流暢。根據使用時力度的不同可以表現出更加豐富的筆觸層次。

代針筆的品牌有很多，設計師常用的有德國紅環、日本櫻花和三菱等品牌。

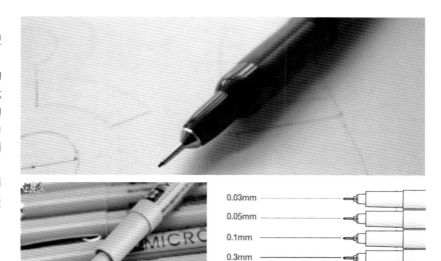

代針筆的使用沒有太多的技巧，不過，值得一提的是當徒手繪製輪廓時，需要繪製一部分輔助線，這時可以將代針筆的筆尖與紙面的夾角變小，用「側鋒」輕輕繪製，這樣繪製的輔助線顏色較輕，不會影響到畫面具體的輪廓，保持畫面整潔。代針筆使用的力度不可過重，選擇一款出水順暢的代針筆很重要，可以避免劃破紙面及在紙面上留下深的印記，也可避免筆尖過多磨損而影響線條美觀。

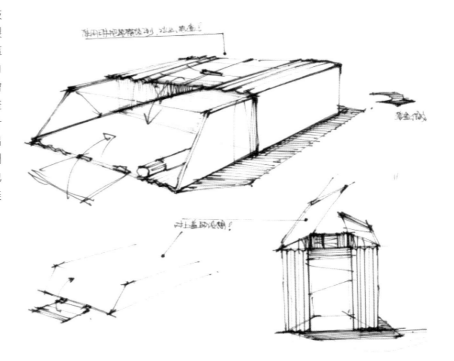

4.彩色鉛筆

彩色鉛筆簡稱色鉛，它的出現極大地豐富了產品手繪圖的表現力。在一些特殊的材質表現上，彩色鉛筆發揮了重要作用，例如，木頭材質需要彩色鉛筆的搭配才能描繪出栩栩如生的紋理質感。在產品手繪圖中的高光、分割線、凹槽等的表現常用到白色色鉛筆。

色鉛分為油性與水溶性兩種，兩者的區別在於，水溶性色鉛繪製後用水塗抹畫面可以產生水彩一樣的效果，而油性色鉛則不可以。一般水溶性彩色鉛筆被水溶解後畫面筆觸變弱，展現出類似水彩畫的效果，色彩通透，可以根據繪圖時的需要選擇適合的彩色鉛筆。

彩色鉛筆以清晰淡雅的線條作為基本的造型語言。在使用彩色鉛筆時，線條要繪製均勻，儘可能避免交叉線條的存在，特別是垂直交叉的形式。如在有色紙上完成還有一種暢快自然之感，表現方法是單線佈局加些暗調。代針筆與彩色鉛筆的結合，要控制好彩色鉛筆的色彩種類，不宜過多、過花。

可選擇的品牌有MARCO、輝柏等。

下圖的彩色鉛筆運用大膽，表現力誇張，非常適合所設計產品卡通可愛的概念，利用彩色鉛筆相互融合的特點，營造一種燈光漫反射光的效果。

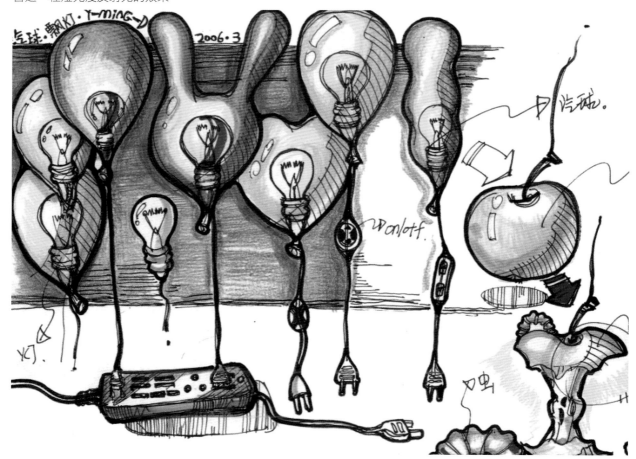

5.麥克筆

麥克筆作為快速表現常用的工具之一，它在表現方面具有色彩亮麗、著色便捷、用筆爽快、筆觸明顯及攜帶方便等特點。在畫面上，麥克筆的每一筆痕跡均清晰地躍然紙上，通過線條的並置與疊加更能產生出豐富而生動的形色效果，具有其他繪畫工具所不可替代的優勢。

麥克筆分為油性、水性與酒精性三種。油性麥克筆耐水性強，具有一定的覆蓋力和穿透力，不僅可以在任何紙張上使用，還可以在其他不同材料上運用，因此用途比較廣泛；酒精性質的麥克筆也具備一定的覆蓋力，筆觸與筆觸融合自然，揮發性很強，因此畫面乾燥速度很快；水性麥克筆的特點是筆觸感強，不容易浸透紙張，適合一些需要表現筆觸效果的手繪圖或者插圖。

由於麥克筆顏料的易揮發性，在長時間的作畫過程中，用筆停頓的時間不應該太久。在畫完一種顏色後，應該立即將筆帽蓋好，以免顏料揮發。

在紙張選擇上可根據表現效果需要選擇素描用紙、水彩紙、有色紙和麥克筆用紙，尤其是白卡紙和漫畫原稿紙為佳。

可選用的品牌有美國Letraset、日本COPIC等。

作為產品手繪中重要的工具，這裡建議大家選用酒精性麥克筆，這種筆在設計時畫面乾得快，色彩融合性較好。一般灰色系麥克筆是必須準備的工具，常用的有冷灰色系（CG）、暖灰色系（WG）和藍灰色系（BG）。

6.粉彩筆

　　粉彩筆又稱粉彩，是一種用顏料粉末製成的乾粉筆，一般為8~10cm長的圓棒或方棒。粉彩筆一共有一百多種顏色，分為軟和硬兩種質感。硬粉彩筆可以直接用於作畫，軟粉彩筆因為質感柔軟，更加細膩，可用刀刮下粉末與爽身粉混合後用於產品手繪圖繪製，這樣可以描繪出層次更加豐富的效果，在汽車及類似光滑表面應用較多，特別是邊線的濃淡混合效果。

　　粉彩筆通常與麥克筆結合使用，可根據不同的要求表現出不同的質感。粉彩筆的特點是色調清新生動、透氣性好。在紙張選擇上盡量使用紙質細膩、不容易起毛的紙張，根據個人習慣與表現效果的不同，可直接在紙張上塗抹，也可用手指塗抹、毛刷塗抹、棉或軟紙巾塗抹等方式，注意塗抹的次數不宜超過3次。

7.彩色墨水（繪圖墨水）

　　彩色墨水著色順序由淺入深，逐層深入。以水為主加少量顏色控制運筆，將會在畫面上呈現生動自然、層次豐富的融合效果，富有表現力。控制的關鍵在於用水量的多少，水多不宜乾透，水少則出現過多筆觸，不易表現光滑質感。使用時常選用具有透明性質的相關透明色。

　　產品手繪表現過程離不開對材料質感的描繪，這是手繪圖快速表現的關鍵。不同線條可以表達不同質感，學習時要從中深刻體會，選擇適合個人特點的表現方式多加練習，同時注意運筆的疏密變化。

2.2.2 紙尺類工具

1.紙張

紙張一般根據手繪圖的具體情況進行選擇，常用A3、A4列印紙作為一般手繪圖繪製及練習的紙張。根據使用的繪圖筆不同，也可選擇麥克筆紙、水彩紙、白板紙和粉彩紙等。彩色繪圖紙也是產品手繪表現常用的一種紙張。

2.尺

尺是繪圖必不可少的工具，可以幫助我們完成直線、水平線或不同弧度的線條。尺分為直尺、曲線板（雲形板）、橢圓模板等，曲線板（雲形板）有不同規格的各種曲線，可以從中選擇合適的曲線。橢圓模板是繪製不同角度圓形不可或缺的工具，如繪製車胎形狀。

2.2.3 輔助工具

除此之外還需要紙膠帶、刀、棉花和爽身粉這些工具。

紙膠帶在繪畫時可以遮擋住不需要上色的部分，讓色彩不超出計劃範圍。同時，紙膠帶黏性不高，繪製完成後容易去除，能保證畫面乾淨。

小刀除了可以削鉛筆，還可以用來刮粉彩，這時候可以用棉花或者化妝棉等柔軟的材料蘸取粉彩塗抹畫面，同時為了保證粉彩上色均勻和順滑可以加入少量的爽身粉進行調和，具體的使用方法會在後面的章節詳細講解。

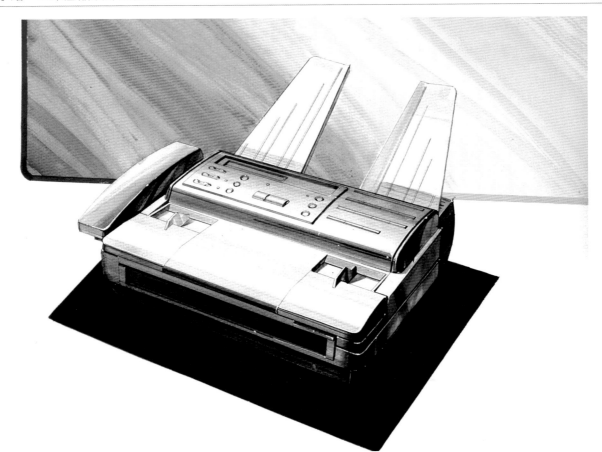

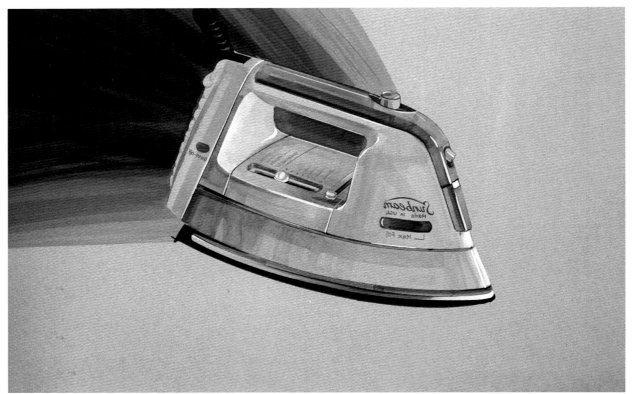

第3章

產品手繪基礎知識

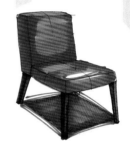
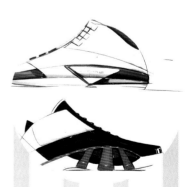
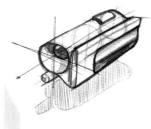

3.1 產品手繪的種類

　　產品手繪根據產品設計階段的不同有產品構思草圖（也叫概念草圖）和手繪圖兩種，其中手繪圖可以用平面軟體與3D軟體輔助設計。

3.1.1 構思草圖

　　構思草圖是一種廣泛尋求未來設計方案可行性的有效方法。設計師通過草圖表達創意靈感的變化，將靈感通過畫筆付諸於紙面，因此構思草圖也是產品設計師在產品造型設計中思維過程的表現。在草圖繪製過程中，設計師必須注意力集中，將腦、眼、手相結合，將提前思考的靈感付諸於紙面，這是鍛鍊設計師敏捷思維的有效方法。可以在快速的構思中不斷修改方案，也可在繪製過程中通過線條啟發靈感。

　　在這一階段更重要的是通過流暢的造型演變，產生更多的創意，最後將其總結成一個系列。

　　為了在較短的時間內繪製出手繪圖，常選用鉛筆、碳精筆、代針筆及快乾的麥克筆等工具繪製簡單的線稿和淡彩手繪圖。

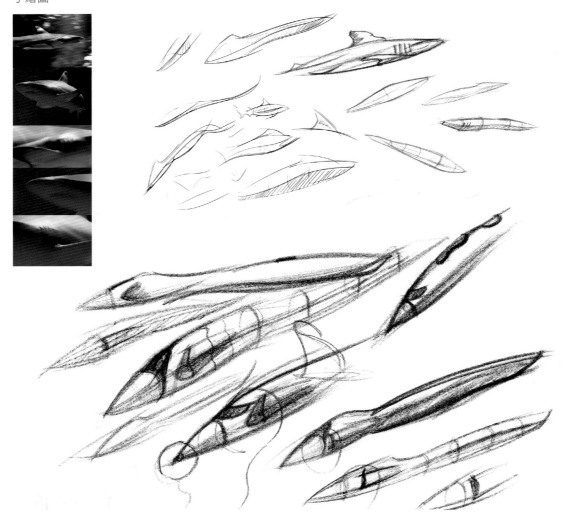

　　上圖是設計師根據鯊魚的形態特徵，結合產品語義學原理繪製出的一系列設計方案。設計師在這一階段會產生大量的靈感，不斷按照大腦中的想法進行形態變形，結合前期的調研和功能進行形態設計，找到最適合的功能和最佳的設計方案。

　　繪製構思草圖的重點在於快速，草圖不必拘泥造型的準確性，設計師可以靈活地跟隨感覺隨意描繪設計想法，因此線條會更加放鬆，具有韻律感。

　　構思草圖可以利用手繪梳理構思創意圖；還可以讓對方形象地理解設計創意想法，幫助設計師表達設計意圖。

　　快速構思草圖的重點在於快速表現思維過程。這種過程是多向的，有時是表現產品造型的多向構思，有時是產品功能或者使用方式的多向表達。因此，在這種情況下，畫面精度要求會更低，目的是將頭腦中出現的一閃即過的創意概念通過畫筆記錄下來，可以說是一種視覺思考形式。專業的工業產品設計師應該具有隨時記錄靈感的習慣，因為靈感很容易流失，以後就再也想不到或者很難回憶起來，這種模糊的草圖表達方式就可以把這些奇妙的想法記錄下來，作為創意資料保存。

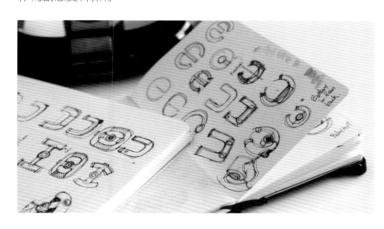

　　下圖的產品構思草圖表現了設計概念的形成過程。這是一款牙刷的設計，設計師通過一些幾何形體的加減法，結合魷魚身體的形狀特點設計產品造型。草圖設計中很明確地表達了設計師的構思意圖和創意流程，表達清晰，是一個比較成功的設計過程。

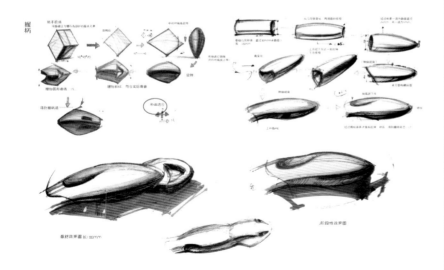

提示

　　構思草圖不一定要造型嚴謹，主要是表達一些構思流程以供日後查詢和對比，因此筆觸可以更加隨意放鬆一些，最好有自己的風格。一般都以線稿及小面積顏色渲染方式繪製，如下圖就是用明快的黃色麥克筆提亮畫面，加強重點。

3.1.2 **手繪圖**

　　手繪圖與構思草圖相比，是一種相對詳細的產品效果表現形式。當設計師利用構思草圖設定好產品造型後，就可以通過較為精確詳細的手繪圖，讓對方對產品設計的細節有更加清晰的理解。隨著電腦時代的到來，更多的設計師採用電腦繪製手繪圖，其中有利用平面繪圖軟體製作的電腦手繪圖，也有利用3D軟體製作更加逼真的產品3D手繪圖。但是，產品設計發展到現在，用手繪表現是最直接、最快速的一種產品概念表達手段。可以說，產品手繪已經是產品設計程序中的一個標誌，是衡量工業產品設計師能力的一種手段和方式。

　　產品手繪圖根據精細程度還可以細分成概略手繪圖和最終手繪圖。概略手繪圖是構思草圖完成之後，設計師挑選出最為滿意的幾種創意概念，然後利用簡單的工具繪製概略手繪圖進行對比，隨後經過討論或者與客戶商談確定最為滿意的創意，接著繪製更為精細的最終手繪圖。

　　下面的汽車手繪圖通過留白進行藝術化處理，以此突出車頭前部的設計，並且增加了空間感。設計師在繪畫過程中對產品形態把握準確，麥克筆筆觸簡練，畫面乾淨俐落，用色乾淨，這也是快速手繪圖需要把握的重點。當手繪圖的透視關係及結構關係把握準確後，上色僅僅是錦上添花。因此，產品的透視與結構表達一定要準確清晰。

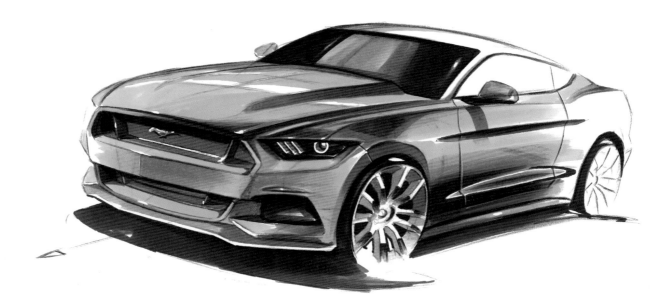

相對於上面的手繪圖，右側這張汽車手繪圖更加細緻，細節交代更加準確規範，屬於最終手繪圖。最終手繪圖是初期產品方案定稿後，組織討論研究，及時修正不足，形成的最終方案。它屬於產品設計構思後期的手繪圖，可以讓第三方明確看出產品的結構及細節。

3.2 透視基本規律

透視，是立體物像在平面上的中心投影或平面上的圓錐狀投影。對於學習產品設計的人來說，在表達和傳達產品設計形態意圖時，需要運用透視原理技巧有效地解決產品的形態、比例、尺寸及細節位置等產品設計要素，即在2D平面材質上描繪出符合真實情景的3D立體產品形態，既要表達清楚產品多角度形態特徵，又要表達清楚產品的空間屬性。

透視學是人類對視覺空間不斷探索的產物。透視學應用廣泛，在藝術領域中普遍應用於建築設計、環境藝術設計、產品設計以及繪畫。在這些領域中，透視學有著不同的延伸與發揮，每一個領域的藝術家或者設計師根據自己的藝術需求而靈活運用透視原理技巧，方便藝術創意創作。

根據大多數人的經驗，現實生活中的物象會因為觀察者本身的遠近而有大小的變化，這也是繪畫時所提到的近大遠小的基本原理。這是最簡單、最基礎的透視學原理，由於人的視覺生理作用，周圍的景物都是以透視關係映入人們的眼簾，使人們感覺到空間、距離、物體的豐富變化。透視圖的畫法就是根據透視的基本規律，假設固定人們的視點，通過連接視點與物體各點的線，把這個3D的立體形態或空間繪製在物體與視點之間的一個畫面上，從而把這個真實的立體物體轉換成為一個具有立體感的2D空間形象的繪畫技法。這種技法可以給人以真實的空間感，符合人的視覺習慣，所以透視原理是產品手繪圖表現的基礎。

人觀察物體時隨著視覺高度的變化，會分別產生俯視、平視、仰視。由於人觀察物體的視角不同，物體會產生不同的透視變化。

透視規律組成

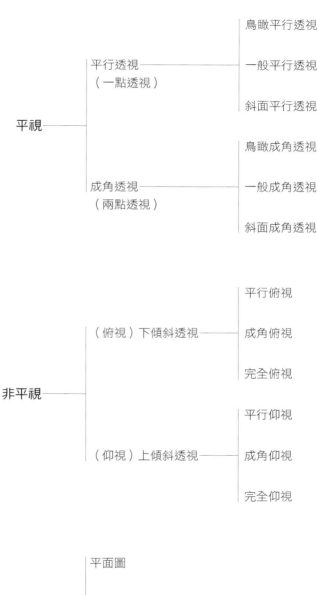

　　在產品設計手繪中常用到的透視類型有3種：平行透視、成角透視、傾斜透視。經過傳統理論的延續，人們習慣將平行透視稱為一點透視，成角透視稱為兩點透視，傾斜透視稱為三點透視。

　　產品設計首先注重的是產品透視畫得是否準確，其次是色彩的處理。在瞭解以上幾種透視規律的具體內容之前，先介紹一些常用的透視規律名詞概念供大家理解及應用。

　　透視圖：將看到的或設想的物體、人物等，依照透視規律在某種媒介物上表現出來，所得到的圖叫透視圖。

　　視心（中心點）CV：指視軸與透視平面的交點，位於視點正前方。

　　視線：由眼睛發出射向景物的直線。

　　視軸（中視線）：垂直於透視畫面的視線。

　　視點：觀看者眼睛觀測物體的位置。

　　視距VD：視點與透視畫面的垂直距離。

　　視平線（水平線）HL：眼睛的高度線。

　　原線：與透視畫面平行的直線稱為原線。

　　變線：理論上把對透視畫面有遠近差別，即與透視畫面不平行的直線稱為變線。

　　消點（消失點）：與視平線平行的諸條線，在無窮遠處交會集中的點。

　　消線（消失線）：透視畫面上表現平面發生透視變化消失方向的線，稱為該平面的消失線。消線長度是無限的。不發生透視變化的平面無消線。

　　視錐：視野固定的視狀範圍，視野固定的所有視線集中在視點上形成錐狀範圍，錐的截面近似橢圓形。

　　取景框（取景範圍）：在透視畫面上裁剪不超出60°角視錐的取景範圍。在此範圍內物體透視正常。

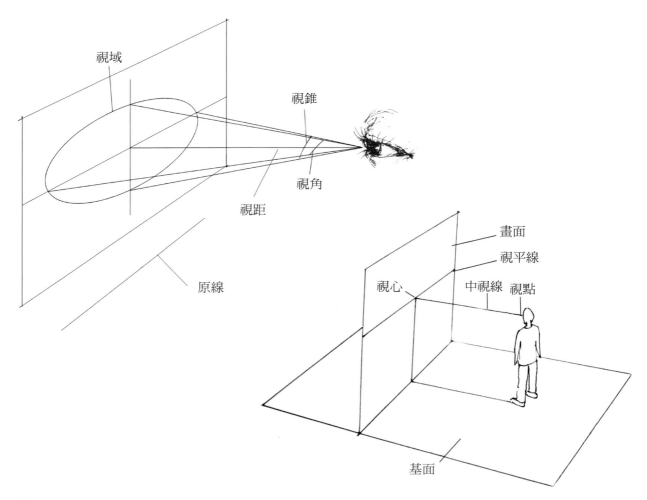

3.2.1 平行透視（一點透視）

1.平行透視的概念和特點

概念

平視的景物空間中方形景物的一組面與透視畫面（透明平面）構成平行關係時的透視，稱為平行透視。

特點

物體的兩個立面與畫面平行，餘下的兩個立面與畫面成90°的直角。這樣形成的消點只有一個。一點透視，表現的範圍廣，縱深感強，容易繪製，適合表現物體的一個主要面。適合在產品設計手繪中表現主要介面細節時使用。

2.平行透視長方體繪製要點

（1）確定視心的位置，視心在畫面任意一點上，同時根據產品所需的角度確定視平線與地平線，並制定取景範圍，通過取景範圍確定視距、距點和轉位視點。

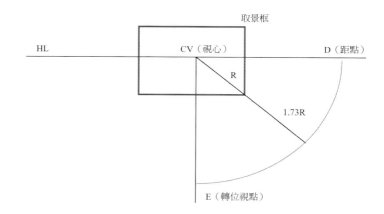

（2）確定底邊原線（綠色）的尺寸（兩個單位），然後由距點（消點重合）開始向原線終點做消線（紅色），接著從綠色原線起始點向上一個單位確定長方體的高（藍色線）。

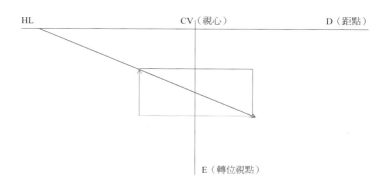

（3）確定長方體垂直畫面變線的方向。由視心開始向綠色原線起始點連線，連線為長方體垂直於畫面的一面底邊方向。一點透視平行線相交於一點，因此做平行線的變線。

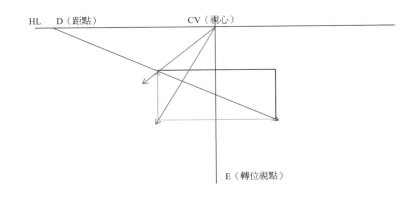

（4）藍色變線與紅色消線交叉確定底邊尺寸，生成長方體底邊。然後連接類似交點，得出一個平行透視正方體。

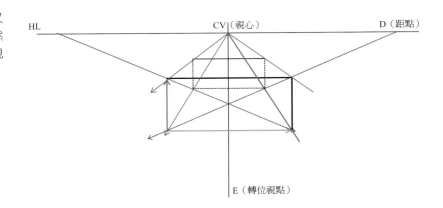

3.平行透視實例練習

如果產品的特點比較集中，例如集中於一個面或者兩個面，或者想突出表現產品的縱深感，這時候可以使用平行透視。

平行透視產品原圖

平行透視產品線稿

下面是我們以一個微波爐的造型為基礎看看平行透視角度的繪畫步驟。

（1）確定視平線的具體位置，可以是在紙面上，也可以在紙面外。這將根據你所畫產品的角度確定。下圖展示的是不同視線高度產品的透視角度，在畫之前，腦海中要對產品表現的角度有所瞭解。

（2）在紙面上確定產品透視角度的起始點。平行透視中，物體的一個面是平行於畫面的，因此可以從這個面開始畫。

（3）根據其他面上垂直於畫面的線消失於一點，畫出其他表面。這裡我們只畫出頂面，突出顯示微波爐的正面。紅色線為垂直於畫面的兩條線，兩條線同時消失於一點。

（4）透視找準之後，畫出微波爐正面的其他分割線。

（5）進一步畫出微波爐的把手及控制面板。

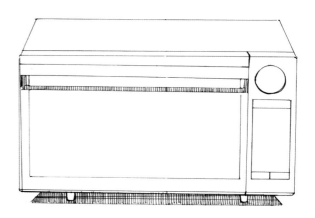

3.2.2 成角透視（兩點透視）

1.成角透視的概念和特點

概念

物體與畫面成一定的角度，有兩組水平透視線分別消失於畫面的兩側，這樣形成兩個消點。其中45°透視與30°、60°透視是典型的兩點透視。兩點透視，表現靈活，可以將物體的形態表現得更加充分。

特點

主體高度不變為原線，其他主體線與畫面不平行均為變線。地平線上有成對的變線消點，消點在視心左右兩側，一個在視心與視距中間，一個在視距外。

2.成角透視長方體繪製要點

（1）確定成角透視的視心、視平線、消點VL、VR和相交90°角的消線，然後確定角度，由E點向上畫弧確定測點MR，根據規律，MR一般在於VL和CV距離中點；接著確定另一測點ML，ML一般規律下在兩個消點距離的中點。

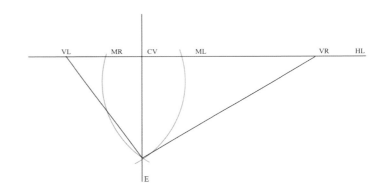

（2）可從先確定長方體底面開始。假設長方體高是一個單位，邊長是兩個單位，基線以E點為中心左右各兩個單位，長方體一條邊在CV下的垂線上。然後通過MR、ML向測線連線交於底邊消線（紅色）於A、B點，確定底邊透視，接著連接VLB和VRA，交叉得出C點，從而得出底面。再從E點向上做一個單位高度，連接VL與高度端點，由A向上引垂線交於頂面變線，得出遠處一條邊，以此類推得出長方體。

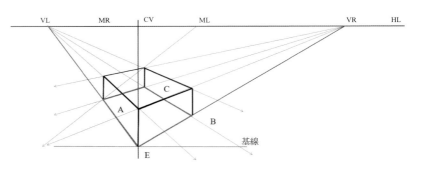

3.長方體的徒手繪製方法

下面以徒手繪製的方式畫出長方體，練習成角透視的表現方法。

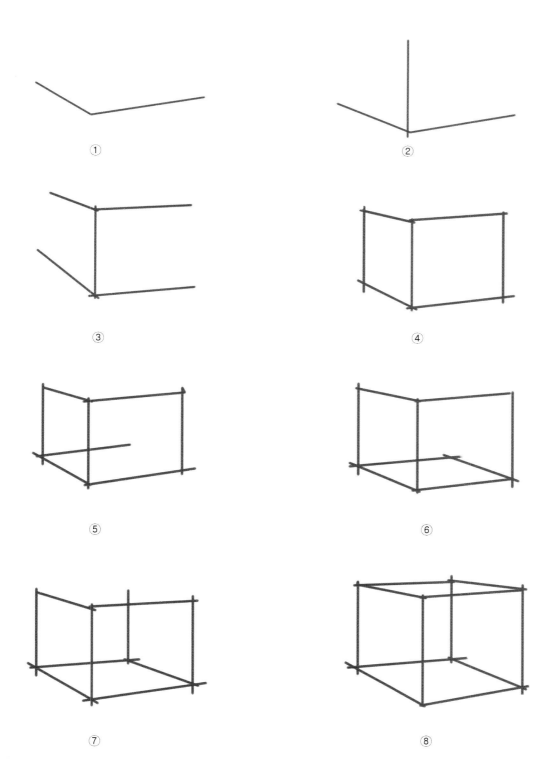

① ②

③ ④

⑤ ⑥

⑦ ⑧

4.成角透視實例練習

（1）在畫面確定產品形狀的起始點，然後畫出底面的兩條邊。可以在紙上畫出一條水平線，再確定椅子面底邊的角度。

（2）根據紅色箭頭的方向，向上畫出坐面的厚度。成角透視的產品造型中，表示高度或者厚度的邊始終是平行於畫面的，其他的邊則均為變線。

（3）畫出坐面上面的兩邊。相互平行的邊消失於一點，如紅色箭頭方向。因為是沙發坐椅，線條可適當彎曲。

（4）畫出遠處的垂直邊，並畫出頂面的其他邊。

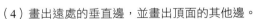

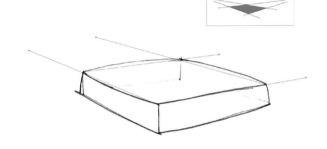

（5）根據成角透視規律，畫出椅子的靠背。靠背的透視根據坐面可確定，相互平行邊消失於一點，遠處邊的長度一定小於近處邊的長度。

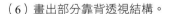

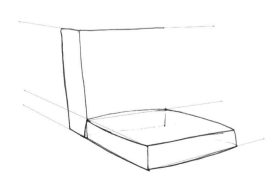

（6）畫出部分靠背透視結構。

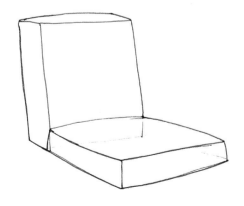

（7）確定椅子腳的長度，然後畫出椅子腳。

（8）採用同樣的方法，根據近大遠小的透視規律，畫出其他椅子腳。椅子腳的透視依然遵循成角透視規律，可以先畫出紅色線條作為透視輔助線，找到椅子腳的位置及透視角度。

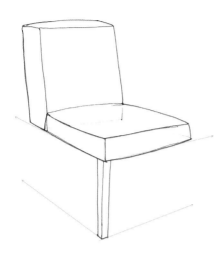 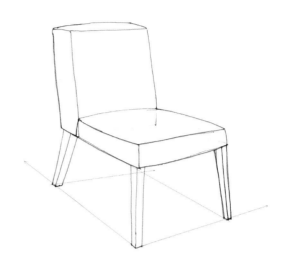

（9）畫出陰影和結構線並上色。

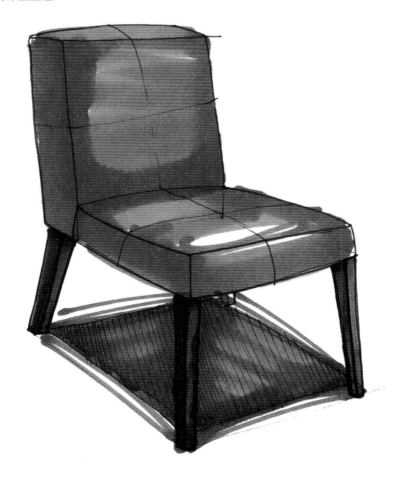

5.成角透視的檢查方法

通過下面的方法，可以查看所畫的成角透視是否正確。

第1點：在產品手繪表現時，一般使用30°或者60°的透視角度，這樣可以避免對角邊重疊，使畫面看起來更協調。因此底邊與水平線的夾角是不同的，即角α與角β一定是不一樣大的。

第2點：透視角大的立面面積應該小於透視角小的立面面積。如形狀aa'b'b的面積小於形狀b'c'cb的面積。

第3點：兩側垂線到中間垂線的距離是不同的，如圖線段A與線段B的長度不同。

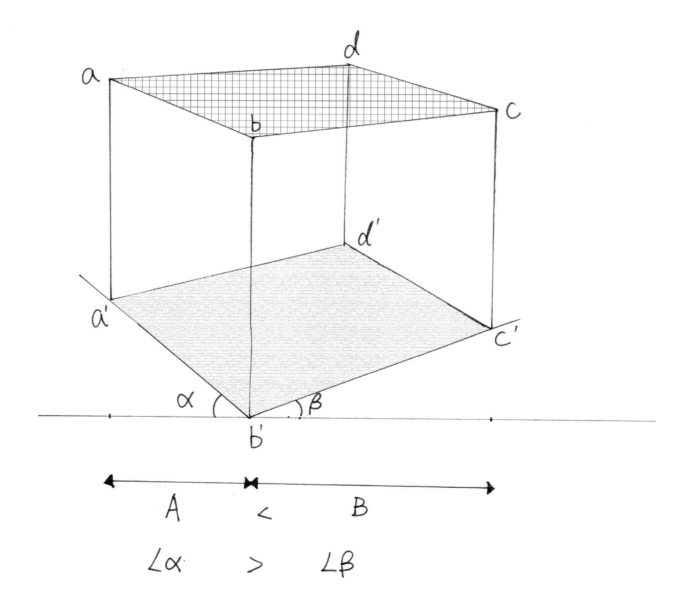

3.2.3 傾斜透視（三點透視）

1.傾斜透視的概念和特點

概念

透視畫面與景物成豎向傾斜關係，與水平放置面非垂直關係時的透視稱為傾斜透視。也就是我們常說的仰視或俯視，分別是上傾斜透視和下傾斜透視。其中又包括平行俯視、成角俯視、完全俯視、平行仰視、成角仰視、完全仰視。

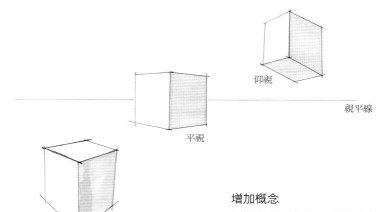

仰視

視平線

平視

俯視

簡而言之，畫面上的物體有3個消點，與兩點透視相比增加了天際點和地下點。俯視時平行於畫面的邊消失於地下點；仰視時平行於畫面的邊消失於天際點。這種透視原理也叫作廣角透視。

天際點

視心平線

地平線

視心平線

地下點

增加概念

天際點和地下點：傾斜面的消失點按照在地平線的上和下分別為天際點和地下點。

水平心點：因為傾斜透視的地平線與視心分離，即人站在地平線以上或者以下方位觀看物體產生的視覺效果。因此在視心位置做與視心垂直的垂線與地平線的交點成為水平心點。

視心平線：視點CV所在線為視心平線。

俯角或仰角：由視點至水平心點的視線與視軸的夾角，俯視則為俯角，仰視則為仰角。

特點

三點透視就是立方體相對於畫面，其面及棱線都不平行時，面的邊線可以延伸為3個消失點。用俯視或仰視去看立方體就會形成三點透視。

2.傾斜透視長方體繪製要點

本例做俯角45°、偏角45°的成角俯視長方體。因為俯視，所以地平線在視心的上方，由此確定透視要素：視心、俯角、地平線、距點、水平心點和轉位視點。此時視心已經不作為主體變線的消點，取而代之的是地平線上的水平心點，但是視心仍然是畫面上注意力最集中的地方，因此視心在畫面中位置的設定，影響到產品的表現。

（1）確定視心及轉位視點E，視點E是視心至畫面最遠角的1.73倍，這裡我們假設一個視點E。然後通過E向上做45°仰角，交視點CV垂線於一點為水平心點V_{CV}，從而確定地平線位置。由共軌關係確定物高消點Vh位置，由於是45°俯角，Vh到視心的距離等於CV到V_{CV}的距離。以V_{CV}為原點，E到V_{CV}的距離為半徑畫圓，交CV垂線於E1。由於是偏角45°，故得出消點VL、VR。接著以E1為原點，以E1到Vh的距離為半徑畫弧交於VL與Vh的連線得出Mvh（物高測點）。

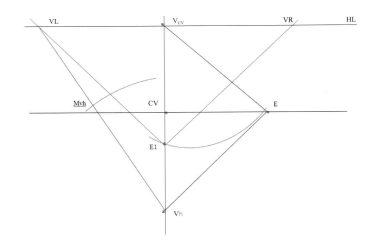

（2）根據之前的規律畫出透視長方體。值得注意的是，與成角透視相比，長方體的高線變為變線，消失於一點。

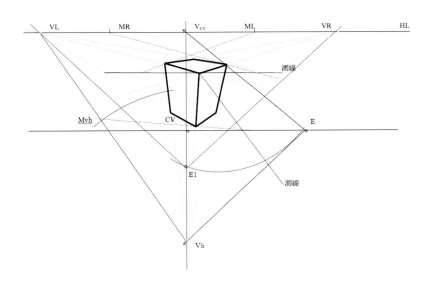

3.平行俯視

平行俯視的V_{CV}相當於成角俯視中消點VL移到了水平心點V_{CV}的位置，而消點VR不存在了。

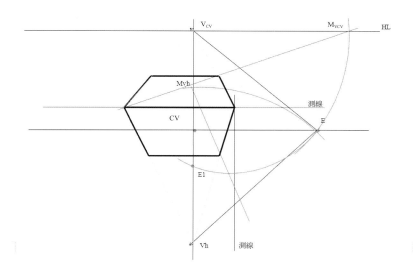

4.立方體的徒手繪製方法

傾斜透視通常用於描繪較為大型的產品設計，或者想表現產品手繪圖更加宏偉的感覺時使用。

5.傾斜透視實例練習

（1）採用俯視角度繪製一款洗衣機，突出表現洗衣機的頂面設計。先畫出洗衣機頂面的透視。

（2）畫出洗衣機透視的高度。

（3）畫出其他高線的變線透視角度，高線延長後消失於一點。

（4）畫出底邊透視，底邊與實際平行邊延長後消失於一點。

（5）因為人體工程學，洗衣機的頂面與水平面有一定的夾角，因此在上面的基礎上前後抬高不同高度，繪製出斜面的效果。

（6）根據成角透視原理，完成洗衣機頂面斜面的繪製。圖中箭頭表示實際平行的線條在透視圖中消失於一點的方向。

（7）增加表面細節，然後快速上色完成手繪。注意可以使用較粗的代針筆描出輪廓及重要的部位以突出形狀。這裡因為洗衣機正面是微微向外突出的效果，因此使用較粗的代針筆強調這種突出的線條，再使用結構線表明表面結構。

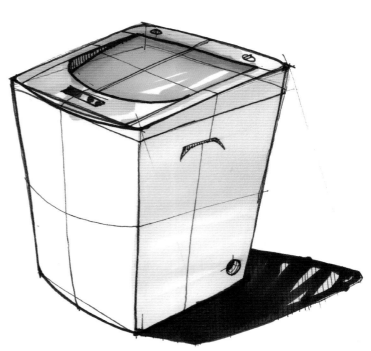

3.2.4 斜角透視

1.斜角透視的概念

概念

對物體斜面的透視稱為斜角透視。在蓋子、手提電腦、手機、汽車等具有斜面及翻蓋設計元素的產品方案中廣泛出現。

增加概念

傾斜線：斜面傾斜的主體變線。

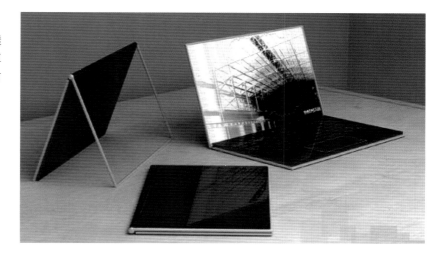

2.斜角透視繪製要點

這裡利用一個人字頂建築來講解斜角透視的繪製過程。這裡畫的是45°偏角成角透視，因此由E點向兩側45°引直線，交於地平線於VL、VR。

（1）建築頂部的斜面為30°，因此在測點MR位置向上和向下30°畫出兩條輔助線，交於消點VR的垂線，生成斜面的天際點與地下點。因為斜面的基線與畫面垂直，所以只需要通過VR做HL的垂線即可畫出斜面的消線。不管什麼角度的斜面的斜邊都消失於這條消線上。

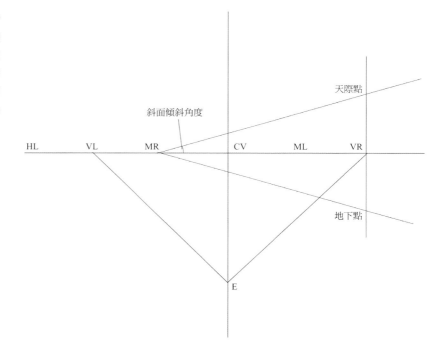

（2）根據成角透視原理畫出牆面，牆面寬度為3個單位。

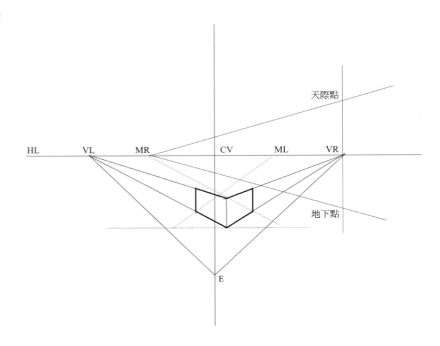

（3）連接牆面頂點與天際點畫出一側的斜角透視。

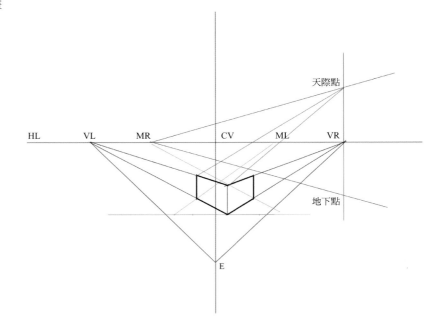

（4）連接另一面牆的頂點與地
下點，畫出另一側屋頂斜面的透視。

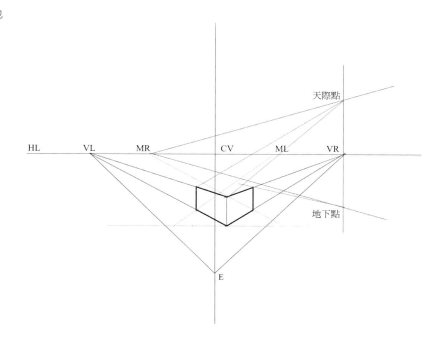

（5）斜面斜線的交點即為屋頂
三角形的頂邊，頂邊平行於地面，因
此也消失於VL，最後完成人字頂建
築的繪製。

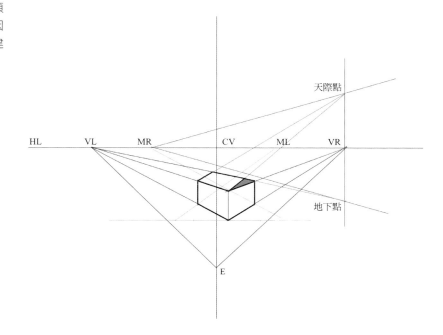

提示

第1點：天際點和地下點消線的位置取決於我們想要表現的產品角度，如果我們想表現出產品的右面與前面，則在VR處引消
線；如果我們想表現產品的左面則在MR處引斜面消線。

第2點：天際點和地下點距離地平線越近，斜面傾角越小。

3.徒手繪製斜角透視

　　下面通過兩個盒子的繪製過程，講解一下徒手繪製斜角透視的技巧。這是兩個紙盒，一個是牛奶盒，形狀類似於人字頂建築。另一個是開蓋紙盒，請大家注意觀察這兩種斜面形狀的繪畫方式。

　　（1）畫出盒子的底部長方體型狀。

　　（2）因為牛奶盒（小盒子）的頂端是對稱對折，所以從底部引出側面的中線，然後從最近邊的頂點向上一定角度向中線引直線，確定斜面頂的一條斜邊的透視，如圖中紅色箭頭方向；翻蓋紙盒的蓋子是向後一定角度打開的，蓋子的邊與盒子側面的寬度相同，因此盒蓋就像是以側面寬度為半徑畫圓，根據需要畫出一定角度，從而確定蓋子的位置。

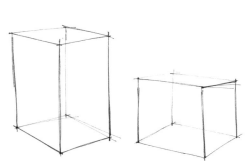

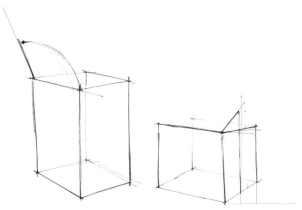

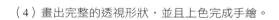

　　（3）根據實際平行的邊消失於一點的原理，畫出斜面的其他邊。

　　（4）畫出完整的透視形狀，並且上色完成手繪。

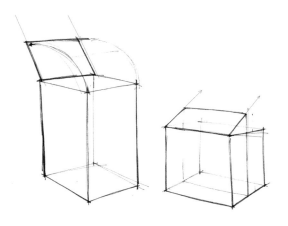

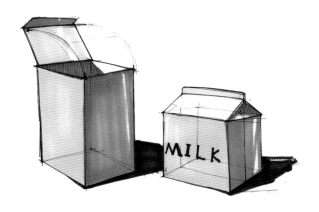

3.3 產品手繪視角

在繪製不同類型產品的時候要考慮到視角的選擇。視角就是人觀察事物的角度，前面我們介紹了很多種透視類型，在產品手繪時，可以利用這些視覺角度來表現我們的產品。

下面的兩幅圖是同一件產品，但是左邊圖片的產品於形象地描述了產品的特徵，而右邊完全俯視的角度雖然也表達了產品的一定特徵，但是不能讓觀者完全理解產品的造型語言。

在右面兩張電熨斗的圖片中，左側的圖片用略微仰視的視角拍攝，這種特寫的視角讓人有近距離觀察的感受，但是人們沒有辦法通過這種特寫角度感受產品的實際尺寸。右邊的圖片採用遠景俯視的手法拍攝，這種視角能夠很好地襯托產品的尺寸及特徵。

在繪製產品手繪圖時，要選擇能夠最大限度表現產品特點的視角，避免由於視覺角度原因遮擋住必要的設計特徵，影響對方對產品的理解。一般我們按照產品的造型語言、界面內容、使用方式等特點來選擇合適的視角表現產品。側視圖或者一般角度成角透視能很好地表現產品造型語言特徵，特別是當產品的整體造型動勢較大，或者產品功能及造型對稱設計的時候更適合用側視圖來表現。

下圖中的水壺是對稱式造型設計，形狀簡潔，所以使用了側視圖進行表現，由於構圖需要，近處也放置了一個茶壺。近處的茶壺由於比較近，因此使用了成角透視的方式表達。

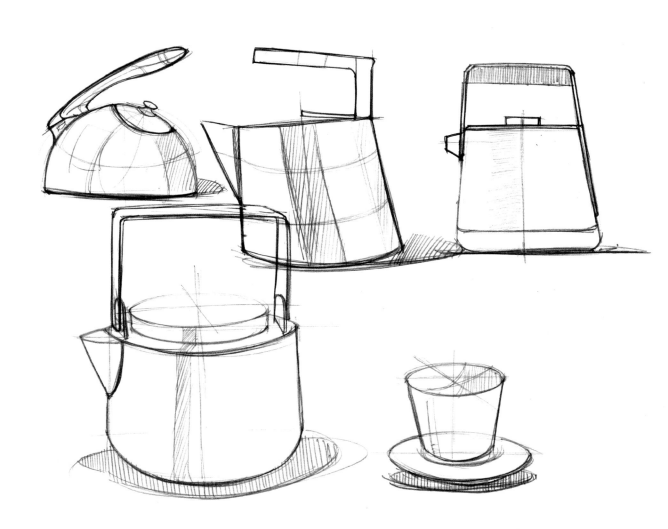

運動鞋、吹風機、電鑽工具等很多產品都可以通過側視圖來表現其造型特點。

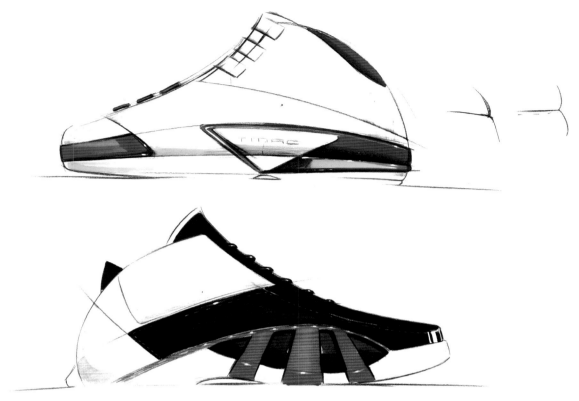

　　對於產品的透視，我們在選擇視角的時候，不能將透視畫得過於誇張，這樣會給人不舒服的感受，對產品的比例尺寸也難以表達清楚。下面這張圖中，右側產品的透視都不合適，右側上方的產品視角過於誇張，比例失調；右側下方的產品視角側立面的表現太少，產品功能表達不清晰。而左側產品的視角卻恰到好處。

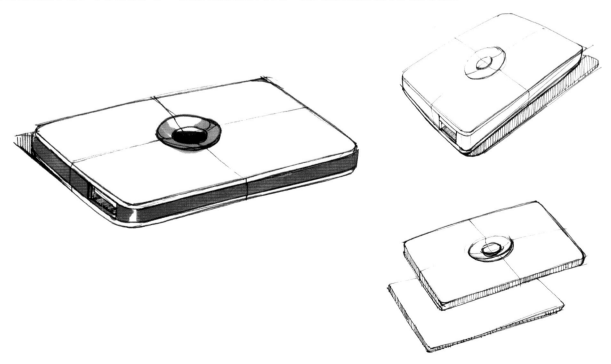

通常我們盡量使用生活中常用的視角來表現產品，體積較大的家電產品一般使用平視表現。這種角度方便我們感受產品的體積大小，適應人們的生活習慣，容易讓大家理解產品的尺寸。

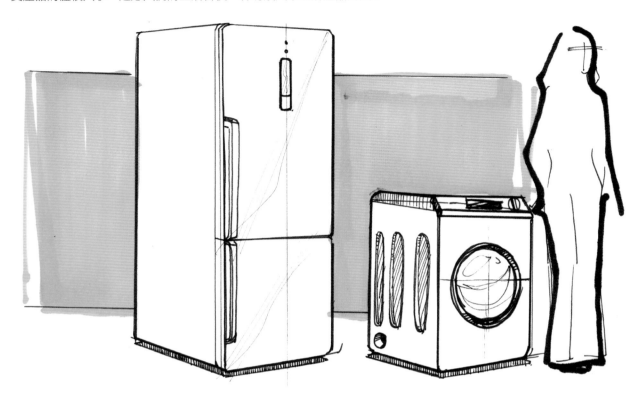

手持產品或者桌面產品體積較小，因此我們可以採用俯視的角度表現，這種視角更加親切溫和，給人以身臨其境的感覺，如隨身碟、手機、手電筒等設備。

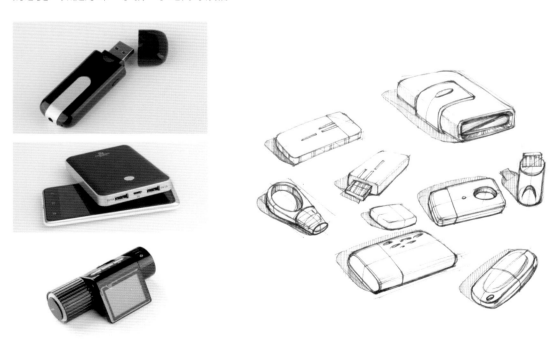

　　一個產品需要多個視角來詮釋，否則會遺漏必要的設計信息，不方便對方理解。例如下圖中的滑鼠，如果我們只繪製滑鼠的頂視圖，也就是完全俯視（右下角）的角度，那麼滑鼠中間鏤空的細節就表現不出來了。因此我們可以繪製多個角度的圖來展示滑鼠的效果，右上角圖的視角，可以完全表現出滑鼠產品的細節，左邊的側視圖可以表現出產品側面的弧線設計效果，而右下角的完全俯視視圖可以表現產品的整體輪廓設計和頂面的佈局設計。

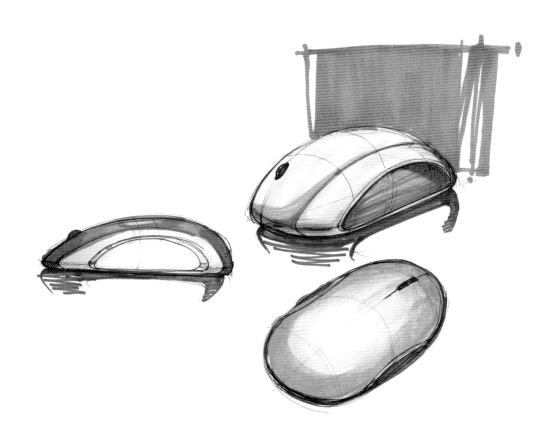

　　下圖運動鞋的快速表現也是如此，設計師採用多個視角，用側視圖、底視圖和透視圖對產品造型進行詮釋，盡量展現產品全部的設計特點。

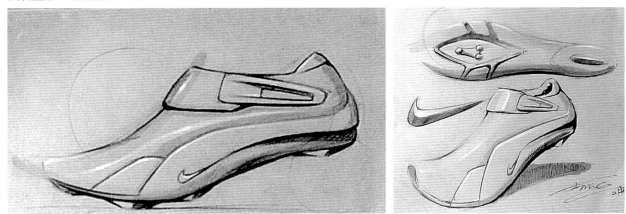

　　這些視角的配合使用能夠完整地說明產品的形態特徵，我們可以把這些不同的視角靈活運用在手繪中，根據不同情況和表達目的來進行視角的選擇。

3.4 幾種常見的繪圖技巧

3.4.1 面的劃分

1.面的劃分概念

在一些產品設計中經常會遇到分割的問題，例如鍵盤的分割，家具中格子的分割等。

下圖是圖書館的一角，實際圖書館中的書架尺寸相同，並且之間的間隔也相同，但是在透視圖中書架上實際尺寸相同的格子卻發生了變化。如果只是依靠眼睛判斷來畫未必準確，那麼在產品手繪表現時如何利用最簡單的方法，將一個面分割成大小相同的區域呢？下面我們就介紹具體的劃分方法。

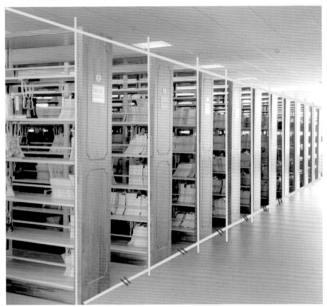

已經有ABCD四邊形形狀，如果設計師想要在同一平面內分割出相同的四邊形，首先要找出AD的中點O，然後連接AC和BD得到交點K，接著連接AD的中點O與K點做延長線交於BC的中點，最後連接A點與BC的中點交DC的延長線於P點，再通過P點做垂線得到E點，這樣就得出了與ABCD面積相同的BEPC面，這就是對角線分割法。如果整體面積已知，想要將其分割成若干等分的話，只要逆向推理即可。

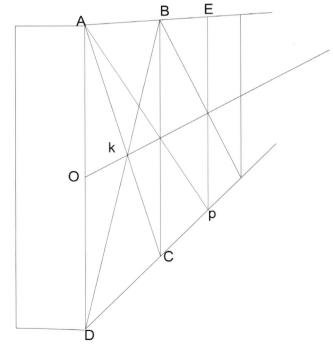

2.面的劃分運用

（1）首先確定產品的總體透視方向。紅色線條表示兩條邊逐漸消失於一點，藍色線略微高於紅色線，不與紅色線消失於一點，表示這個長方體的頂面不與底面平行，而是一個斜面。

（2）做對角線，如圖中紅色線條，並確定中線，從而根據平分面的理論確定第2個相同大小的面的位置。

（3）採用同樣的方法分割出3塊大小相同的方體，確定產品的最終造型。

（4）因為這個產品是一個刷卡終端機，因此在第一個方體表面設計有4排16個按鍵。可以根據平分面的原理畫出鍵盤按鍵。

（5）畫出產品的其他細節，注意細節部分的透視要與產品的整體透視協調。

（6）用麥克筆快速上色，完成草圖。

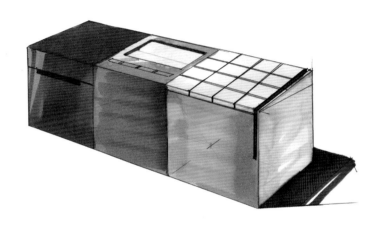

　　下圖是一套CD架的設計。圖中長方體面的劃分特徵明顯，利用上述的表現技巧可以輕而易舉的繪製出這樣的效果。
　　很多時候我們不能只使用直尺來做一個非常精確的帶有透視的方形，因為產品手繪也追求速度，如果速度太慢，靈感很快就沒有了。

3.4.2 平面曲線

1.平面曲線的原理

平面曲線分為規則和不規則兩種，規則的平面曲線即圓或者規則的橢圓，不規則的平面曲線為發生近大遠小透視的橢圓。

我們來看下面的這個音樂播放器產品設計，整體造型是圓形設計，左邊的圖片為正視圖和後視圖的效果，屬於非常規則的圓形。右邊的圖片中展示了這件產品的其他一些角度，由於角度的變化，規則的圓形發生透視變成不規則的橢圓。

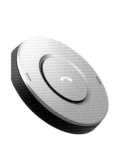

2.圓的基本畫法

（1）先畫一個圓的外切正方形。　　　　（2）將正方形分成4等份。　　　　（3）畫出分割線，線段將4個小正方形的一條邊分成3份和7份。

（4）分割線相交的點即為圓上的一點，連接切點與分割線相交的交點，畫出1/4弧。

（5）畫出4個弧形後即可畫出一個正圓。

3.平面曲線規律

右側的兩張圖中，第1張為規則圓的透視，所有圓管的透視為平行透視，由此看出平行透視中平行於畫面的圓不產生透視；第2張圖相當於成角透視，圓產生透視。

產品設計中常用長短軸的方法，如果我們根據已擬定的長軸、短軸的大小，根據長軸、短軸、中心軸之間的垂直重合關係，就能做出比較標準圓的透視輪廓——橢圓。橢圓長軸的方向決定了橢圓的透視感覺。

水平面上圓的位置對透視橢圓形狀的影響

第1點：圓心過中心視線且垂直於基面的平面內，透視橢圓的長軸為水平線。

第2點：圓心在中心視線左側，橢圓長軸向右上方傾斜。

第3點：圓心在中心視線右側，橢圓長軸向右下方傾斜。

垂直面上圓的位置對透視形狀的影響

第1點：當圓心的透視位於視平線時，橢圓的長軸為豎直線。

第2點：當圓心的透視位於視平線上方時，橢圓的長軸向右上方傾斜。

第3點：當圓心的透視位於視平線下方時，橢圓的長軸向右下方傾斜。

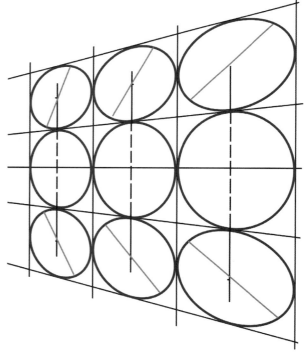

4.同心圓實例練習

在一個平面上的同心圓比較好畫，因為他們只是半徑不一樣。那麼不在同一平面上的同軸圓呢？其實這就和畫圓柱是一樣的，同一個中軸線上的兩個圓的大小不同，下面就根據一個mp3的造型畫上面凹陷下去的一個按鈕的畫法。

（1）以一個簡單造型的mp3為基礎，先在上面畫出一個圓，這個圓的透視一定是和盒子的透視相同，中軸線向上，長軸垂直於中軸線。這個橢圓與產品表面平行，圓心在表面上。

（2）從第一個圓的圓心向下引垂線，選取按鈕凹陷下去的厚度，從而確定下面圓的圓心，然後確定長軸的長度，並根據第一個圓的透視確定凹下去圓的透視角度，然後畫出第2個圓，這樣就完成了這個同軸不同大小，不同平面的圓。

（3）用麥克筆上色，完成手繪。

3.4.3 圓柱體

圓柱體在產品造型中應用頻率非常高，他的難度在於找到圓柱體的透視角度。通過下面的講解向大家介紹圓柱體繪畫的技巧。

1.圓柱體的基本畫法

（1）確定圓柱的中心軸，分別畫一個橫放狀態和直立狀態的圓柱體。

（2）做中心軸的垂線，圓柱體截面的透視橢圓的長軸就在這條垂線上，中心軸確定了圓柱體的方向。

（3）在長軸上取一個線段作為圓柱體截面圓的直徑，即透視橢圓的長軸。然後根據確定的長軸畫一個長方形，注意長方形的透視關係。長方形的兩條長邊即為圓柱的側面輪廓。

（4）按照橢圓的繪畫方法畫出頂面，隨後畫出整個圓柱體。

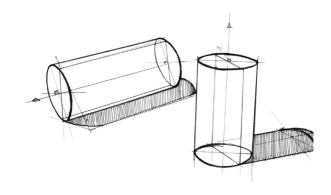

2.圓柱產品表現

下面通過一個吹風機的繪畫過程練習一下圓柱體畫法。

（1）畫出吹風機上部的透視方向，即圓柱形中軸線的角度。然後確定長軸，從而確定圓柱體截面的透視，這是確認整體透視的基礎。

（2）如下圖所示，用長方體的方式表達吹風機的整體形狀，這可以很好地觀察出產品的透視關係。在不熟練的情況下可使用這種方式起稿。

（3）根據圓柱的基本原理畫出吹風機圓柱的形狀，然後根據透視穿插關係畫出吹風機手柄的基本形狀。

（4）逐漸深入修改設計細節，明確輪廓。

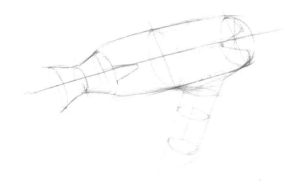

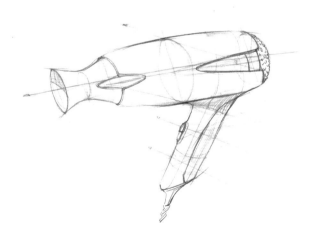

> **提示**
>
> 在現實中，圓柱的軸心線與透視圖中圓柱端面的圓心並不重合，而是稍微靠後一點點。因此，可以在圓柱端面中心軸上做一條通過軸心的直線，這條直線與橢圓的兩條切點在遠處匯成一點，形成消點。

3.4.4 單向圓角

1.單向圓角的概念

設計產品造型時為了延長產品使用壽命，或者增加使用的舒適性，會將產品造型的邊緣做平滑，當一個長方體的4條邊圓滑時稱為單向圓角，圓角的弧度逐漸增大後，長方體會逐漸接近圓柱體；在繪製帶有圓角的物體時，設計師頭腦裡應該有圓柱體的概念。簡單圓角就好像是將圓柱體以中心軸為中心分成4份，然後向上下兩個方向拉伸而形成。

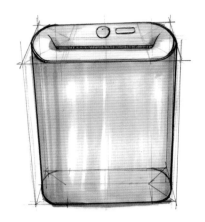

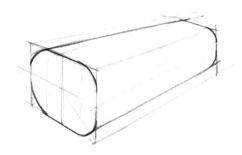

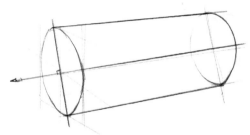

右圖中展示了簡單圓角的繪畫規律，結合前面所講的面等分技巧，根據近大遠小的規律，將橫截面等分成3份，然後利用畫圓的技巧，做方形的對角線，如圖中紅色線，接著將對角線分成10份，三分處為圓弧的最外點，最後作弧形，得出界面的圓角。

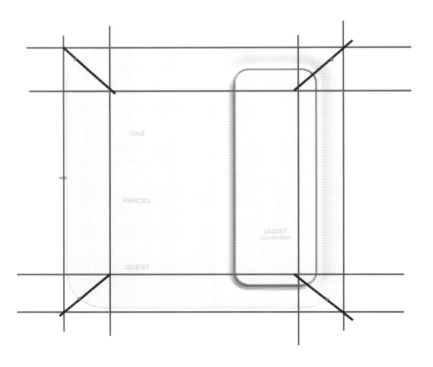

2.徒手繪製單向圓角的方法

（1）畫一個成角透視的方形，然後在4個角畫出4個相同的小正方形，正方形的邊就是圓角合起來後的半徑。

（2）連接小正方形的對角線，從外角向內找到對角線的3/10處，這就是圓角的頂點。

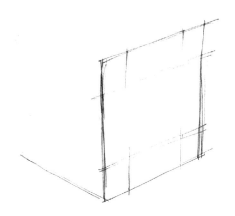

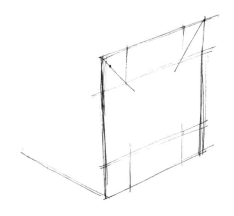

（3）做圓弧。以正方形的邊為半徑，對角線3/10處為頂點做圓弧得到圓角的界面。以此類推作出其他方向的圓弧。

（4）以最初的長方形平面為基礎，畫出成角長方體。

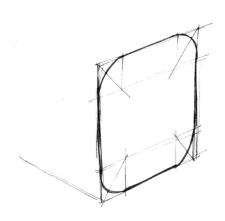

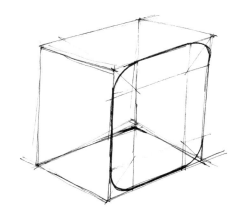

（5）重複步驟2和步驟3的動作。畫出步驟4圓角平面所對的面上的圓角。

（6）連接兩個圓角平面，得到圓角立方體。線稿中可以用雙線代表圓角，雙線的寬窄代表圓角弧度的大小。

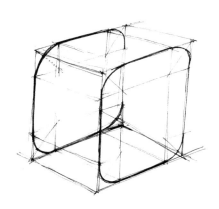

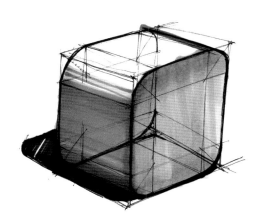

3.4.5 複合圓角

1.複合圓角的概念

當長方體的所有邊都圓滑，長方體的4個角因為圓角的相交而變為複合圓角。

右圖為LG移動播放器。這款播放器簡單的將一個複合圓角的菱形斜切分成兩半設計而成。

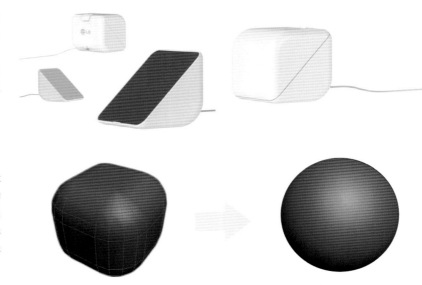

2.複合圓角的基本畫法

右側面的圖像是3D軟體中顯示的複合圓角正方體，隨著圓角弧度的增大，形狀逐漸趨向於球體。形狀四周的線框表明了複合圓角的實際形狀。繪畫時可以根據其線框的走線形式，研究出繪製複合圓角的規律。

繪製複合圓角時可以先畫一個帶有圓角的形狀由長方體或者從一個面開始，這裡將示範兩種畫法。

方法一

（1）用長方體畫出預設圓角的尺寸，如圖中在4個角處分割出大小相等的正方體。

（2）根據橢圓的繪製規律，用對角線的方法在分割出來的正方體中畫出半弧，因為複合圓角3個方向上的圓角連接在一起，因此在3個面上畫出圓弧，這裡示範的圓弧大小相同。值得注意的是，圓角的方向不同，需要做弧形的面則不同。

(3)圖中粉色線條標示著3個交叉圓弧所在面的關係。

（4）圖中的紅色表示形狀的透視方向。因為3個面的弧形看起來像是鏤空的內部結構，所以最後連接圓弧的頂點畫出外輪廓。類似圖中紅色線的走向。

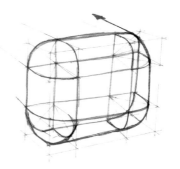

方法二

下面是另一種複合圓角的畫法，可以從一個橫著的平面展開，逐漸衍生。

（1）畫出形狀的一個截面透視圖。

（2）根據對角線和所需圓角大小，畫出一個單項圓角透視圖。

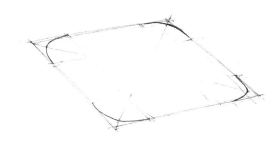

（3）逐步畫出各個角3個面的半弧形，方法在第一種複合圓角畫法中有介紹。

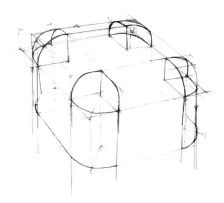

（4）連接各個角的圓弧頂點即描繪出複合圓角方體的輪廓。

（5）畫出陰影，完成手繪。

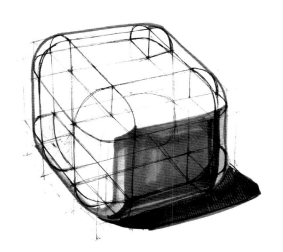

3.複合圓角產品表現

（1）繪製產品大概輪廓的平面。

（2）根據圓角的繪製規律繪製出基本的圓角平面。

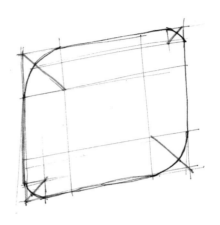

（3）擬定出圓角的厚度和大小，如圖中綠色部分的線段所示。在這裡不要擦掉弧度的標示（綠），這種繪製的痕跡可以幫助設計師清楚地表達產品的造型結構。

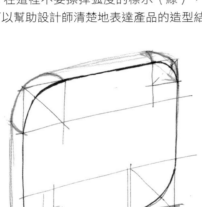

（4）通過剛繪製的圓角面畫出播放器外形的大概尺寸，確定另一面的位置。

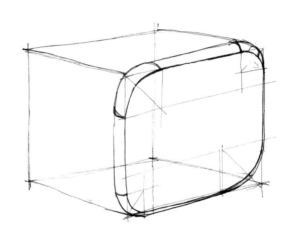

（5）重複圓角作圖方法，將對稱的圓角繪製出來並上色。

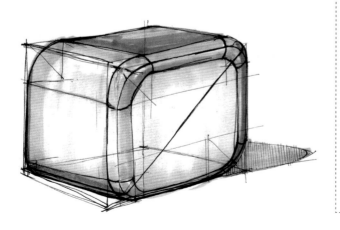

提示

將圓角的一個角分解開後可以發現，上面產品的複合圓角是一個圓管嵌入到正方體中露出1/4的部分，這樣可以幫助我們理解複合圓角的原理。

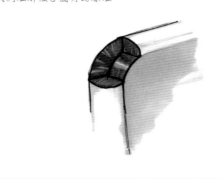

3.5 陰影原理

3.5.1 明暗交界線

陰影包括物體本身的暗面和影子,因此將根據暗面和影子分開講解。

暗部是光照射物體,使物體產生了受光面與背光面,也叫亮面和暗面,兩個面由明暗交界線分開。然而區別於受光面和背光面的叫做側光面,側光面的顏色最為飽和,也叫做灰面。

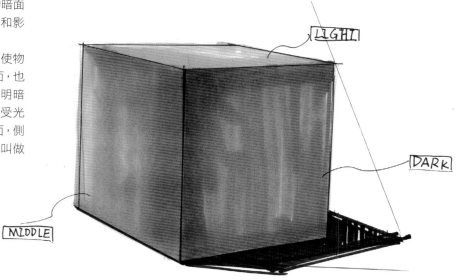

物體的形狀不同,明暗交界線的形狀也不同。但是在產品手繪中,產品的明暗交界線還是有規律可循的。

從視線與明暗交界線的關係,可以觀察到視線位置不變,光線入射方向和光線的角度相同的情況下,物體的明暗交界線發生了變化,同樣的亮面、灰面、暗面都發生了位置變化。

如下圖,物體和光線位置不同,明暗交界線的位置也發生變化,自然物體的暗面、灰面和亮面的位置也發生了變化。值得注意的是,繪製產品手繪圖時最好確定一個固定的光線入射方向,這樣可以很好地掌握畫面物體的明暗變化。

下面介紹一些假設光線從左上方照射下來常見的基礎造型的暗面表現。主要記住下面幾個基本型的明暗交界線規律,靈活運用到產品手繪表現中即可達到理想的效果。尤其需要注意的是上排第2個形狀和下排第1個形狀的明暗交界線規律。如果光源方向改變,只要按照改變角度轉換即可。

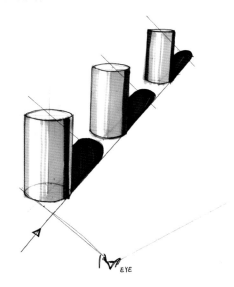

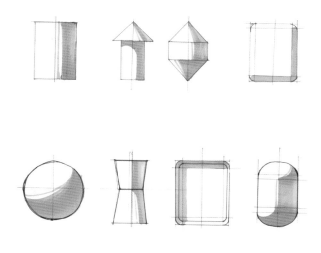

3.5.2 影子的繪製

影子的屬性跟光源屬性有關，光源分為日光源和燈光光源。

下圖分別是燈光和日光的照射效果。第1張是燈光，因為燈光是散射光源，影子具體型狀不容易判斷。第2張太陽光照射樹林的圖片，可以感受到具體的樹木影子，由於觀察角度的不同，樹木的影子方向也不同。因為太陽高度很高，因此把太陽光看作是平行光，除非特殊要求，手繪過程中一般都將光源設定為平行光，這樣可以簡化作圖，提高繪圖效率。

下面兩張圖片表現了平行光狀態下的平面影子透視狀態。可以看出兩張圖片影子有所不同，原因在於光線的入射角度和入射方向不同。第1張圖片表現的是正側方向的光線狀態下的影子；第2張圖片表現的是前方偏左的光線照射下的影子。因此可以得出物體影子的形狀變化和光線的入射角度和入射方向有關。

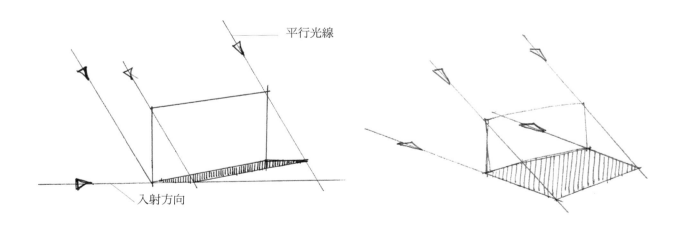

一般規律是入射角度越大，即光線與地面的夾角越大，影子越短；夾角越小，影子越長。日晷是古時候人們利用太陽顯示時間的一種工具。日晷的圓與地平面的角度，和地球赤道與黃道平面的角度幾乎吻合，中間的針指向南北極，這樣太陽圍繞著地球旋轉的同時，陽光與中心軸產生影子會映射到圓盤上，隨著太陽方向和角度的變化而變化。

右圖是正側平行光照射下立方體的影子表現，垂直影子面的直線和平行影子面的直線的影子法則是，垂直於水平影子面的直線其影（日光光源在地平線的相對落點）集中；平行於影子面的直線，其影與之平行，影長由光線決定。

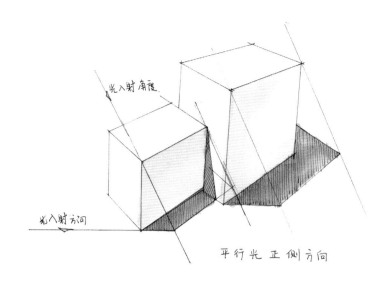

右圖為傾斜光線與垂直光線影子比較。傾斜光線的影子發生透視的角度比較大，垂直光線的影子直接平行於產品。

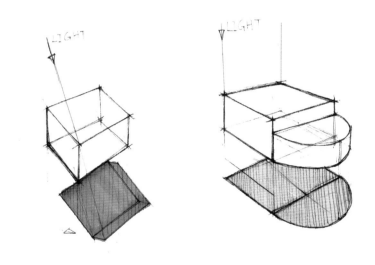

如右圖，可以用垂直光線襯托一些複雜的產品造型，提升空間感。

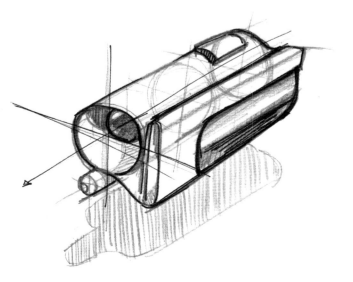

如同日光下同樣大小和形狀的飛機在地面上的影子相同，不管物體距離水平面多高，只要是大小形狀相同，其相同狀態下在水平面的平行光影子都是相等的。

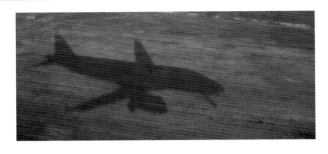

豎著的圓柱體先確定影子的中軸線，然後確定燈光方向和角度，通過圓柱一面的中心向影子面做光線的延長線，從而確定頂面影子透視圓的中心。如果影子在右側，就在圓柱頂面的最右端做光線的延長線，找到圓柱頂面影子的投影點，再畫出圓柱體的影子。通過燈光方向線與圓柱地面橢圓的切點可以做出這個圓柱的明暗交界線。

橫圓柱形可通過做出兩端的橢圓的外切方形，在影子面做出方形的影子，繼而做出橫截面圓的影子，然後根據平行於影子面的線影子和物體線平行的原則做出圓柱的全部影子。

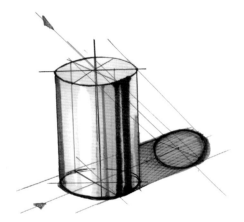

球體的影子首先確定光線入射角度和入射方向，如圖中紅色線標示，下面的一條帶有箭頭的線是入射角度，影響物體影子的方向，球體的長即在這條線上。將光線從球形的中心穿過，與光線入射方向線交於一點，這個點就是球形影子的中心。根據與球形相切光線與入射線相交得出長軸的位置，再將短軸投射到平面上，長軸短軸確定後即可畫出球形的影子。

第 **4** 章

產品材質表現技巧

4.1 色彩基礎知識

4.1.1 色彩與產品的關係

　　產品利用造型語言、色彩語言和材料等方面展現著產品的個性。如今，色彩遠遠超出了其最初的裝飾作用，更加趨向實用性，更加注重色彩在現代設計中的功能指示和在設計理念表現上的應用。根據產品的性質特點，例如適用人群、產品類型、產品性格，以及企業文化等方面的區分會將不同的色彩應用在產品表面，因此在設計產品時需要進行一系列細緻的前期研究，以確定最適合表達產品的色彩。

　　產品設計應用的是曼塞爾（Albert H. Munsell 1858-1918）色彩體系，是用立體模型來表示顏色的一種方法，由色相、明度和彩度3種特徵來標示。

　　產品手繪中可以用色彩的屬性表達產品的立體感，受光線的影響，物體會產生亮面、暗面和灰面，產品表面色彩由於受到光照的影響會產生變化，一般在明度和彩度上有著明顯的變化。具體的繪製方法會在後面的上色技巧中詳細講述。

曼塞爾
Munsell

曼塞爾色彩體系
Munsell color system

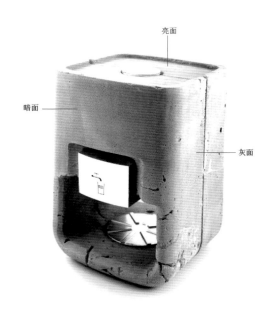

4.1.2 色彩的感受

色彩3種特徵的差異，會帶給人不同的視覺刺激，加上人固有的經驗作用，就會產生不同的心理效應，如興奮、警戒，或者觸覺方面的，如柔軟、堅硬等形象。

紅色系常讓人感覺興奮、不安或者喜慶等感覺。

綠色所傳達的是清新、希望、生長、環保等語義，綠色也可以防止視覺疲勞，在一些醫療器械、衛生保健業中常被應用。在一般的日常生活及電子產品中常使用淡綠色和粉綠色，這種高明度和彩度適中的顏色，給人輕鬆愉快的視覺體驗。

黃色常被用於工業機械類產品中，或者用於警告危險等功能上，如安全帽的顏色。黃色還會給人朝氣、柔軟的感覺。

藍色根據三要素的不同會給人以憂鬱、鎮定或者純淨、理智的印象。

在PANTONE色卡配色系統中有一種橘黃色（Orange 021C），普遍應用於產品設計中。

白色及黑色通常給人幹練、冷靜的感覺，富有現代氣息；結合高反光，白色和黑色同樣給人以驚豔摩登的感覺，同時黑色和白色也是和其他高純度色彩搭配最高的顏色。

 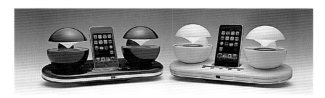

4.1.3 色彩的搭配

在產品設計時要根據產品的屬性合理搭配色彩，因此設計師應該多閱讀色彩設計相關類型的書籍，增加色彩搭配知識。在產品手繪中不要大量使用複雜的色彩，一般控制在3種以內，使用一種主色作為提示即可。下面是一款藍牙耳機和電鑽的快速手繪圖，設計師主要應用了2種色彩來傳達產品的設計理念。

下面這張手繪圖主要由灰色和黃色構成。在產品設計中常常利用高飽和顏色和黑、白、灰3種顏色相搭配，不僅可以達到高彩度色彩明快、醒目的作用，還可以綜合整體色彩感覺，避免由於彩度太高而讓人產生浮躁、緊張的情緒。

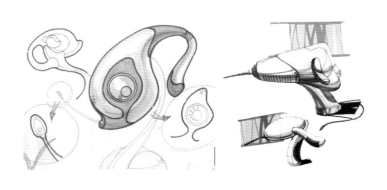 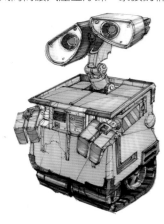

產品設計色彩搭配應該遵守統一性、對比性、功能性、系列性、地域性等原則。

4.1.4 色彩對產品的影響

1.色彩對產品尺寸的影響

在視覺上，彩度和明度相對較高的暖色調會給人膨脹的感覺，而冷色調會給人收縮的感覺。因此很多家電產品都採用灰色或者白色等相對中性的顏色，這些配色不僅與產品定位有關，還因為家電產品一般體積較大，占用空間較多，因此使用中性色會在視覺上有縮小的感覺。

色彩不僅僅對整體有影響，對於局部也是有著不同的作用。在產品零件搭配上配合不同屬性的顏色，不僅會影響到整體設計，更會影響到產品比例協調。

下圖的產品造型纖細，弧形造型居多，整體感覺流暢，富有動感。設計師使用了橘黃色搭配白色，橘黃色具有膨脹感，顯得物體比實際體積大，設計師這樣設計達到視覺平衡，期間配以藍色點綴，達到色彩平衡作用。

2.色彩對產品材質的影響

柔和的顏色給人溫柔親切的感覺，這種感覺會影響到產品材質的視覺感受。

這是一款燈具的設計，採用一種柔和的暖色漸層色彩來表現，配合彎曲造型的線條，整體感覺更加輕盈蓬鬆。不愧是以「云」命名的燈具吧。

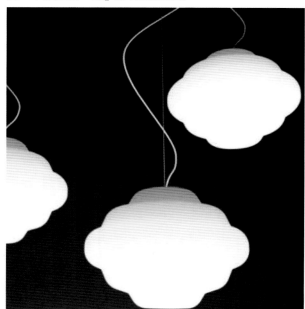

4.2 材質表現訓練

材料的質感和產品的造型是緊密連接在一起的，設計的美是多種因素相互協調的結果。材料有自然質感和人為質感兩種，顧名思義，自然質感是材料未加工時的質感，人為質感是人有目的對材料進行技術性和藝術性加工處理，使其形成自身非固有的表面特徵。適合的材質應用可以提高產品的實用性，增加外觀質的美，提高產品的多樣性和經濟性，塑造產品的精神品味與風格。

4.2.1 金屬材質

1.金屬材質的基礎知識

產品設計中常被用到的金屬材料有鋼、合金鋼、生鐵、鋁、鋁合金、鈦和鈦合金，有時也會用到銅及銅合金。

不鏽鋼材質 　　　鑄鐵材質 　　　　　鋁合金材質 　　　　鈦合金材質 　　銅合金材質

其實產品中常用到的金屬，大多金屬表面沒有最後商品看起來那麼華麗，我們看到的成品效果都是經過拋光打磨或者著色後的效果。市場上的金屬外形產品大多是磨光效果、鏡面效果、絲光效果和噴砂效果等。

鏡面效果金屬材質

鏡面效果的金屬經過表面拋光或者鍍上一層高反光的金屬，例如金屬鉻，可以如同鏡子一樣。

由於表面反射的原因，實際生活中的金屬材質會出現很多影像，但是在繪製此類產品圖時需要簡化這些影像。如下圖所示，運用對比強烈的明暗關係進行處理，色彩對比越強烈，反光部分越明顯，表明產品表面反射越強。

拉絲效果金屬材質

拉絲處理或者噴砂壓光效果的金屬表面反光變弱，反射光增強。右圖的兩個產品表面經過拉絲處理，由於拉絲的方向不同而產生不同的質感。與鏡面金屬材質相比，表面反光弱，色彩對比度降低，但明暗交界線依然清晰可見。

球面金屬材質

右圖是一些常見的弧形金屬材質反光效果，大家可以根據畫面上黑色的地平線為中線找到弧形金屬材質反光的特點。

2.不鏽鋼金屬材質表現

下面是一個不鏽鋼材質的水龍頭快速手繪圖表現，可以通過這個過程加深對不鏽鋼材質繪製的理解。

（1）用代針筆起稿，注意穿插關係的透視。

（2）用黑色麥克筆畫出不鏽鋼反射周圍環境的黑色部分，然後用黑色細彩色筆勾畫細節處的反射。

（3）用麥克筆的灰色系畫出灰面的漸層效果。

（4）刻畫細節，用修正筆提亮，增強對比，加強效果表現。出水口下方的反應器截面是透明光滑材質，因此這裡使用白色色鉛清掃表面，表現反光。

提示

通過上面的例子，我們可以看出繪製反射金屬材質的手繪圖時，先用深色麥克筆畫出明暗交界線和反射（圖中黑色部分），然後用同色系的淺色筆畫出灰色漸層，留出空白作為反光，接著用白色色鉛提亮最亮，最後加深深色反光作為強調。

工具上一般使用麥克筆繪製反光部分，因為此類金屬材質反光部分邊緣清晰分明，與灰面對比強烈，所以麥克筆是最好的工具。灰色部分可以使用粉彩或者同色系淺色筆畫出漸層。

3.拉絲金屬材質表現

（1）用代針筆起稿，畫出摺疊狀態和打開狀態下的檯燈造型。

（2）用黑色加冷灰粉彩擦出產品表面光影效果。注意，順著拉絲方向輕擦。擦到形狀外面的粉彩可以用橡皮擦乾淨。

（3）用碳精筆順著拉絲方向加強金屬反光，表現出拉絲效果。高光處用橡皮橫向輕擦，將高光提亮，這樣就越來越接近拉絲效果了。然後用麥克筆的灰色畫暗面，因為金屬反光較強，所以不要畫得太深，讓暗面透氣。如果碳精筆顏色太暗，可以用手指輕輕塗抹暗面，將粉彩與碳精筆的筆觸融合，使畫面更自然。

（4）用白色色鉛順著拉絲方向畫，強調拉絲效果下金屬表面的高光效果。然後在受光面使用白色色鉛筆，均勻地畫出材質在光源影響下的虛實效果。接著用白色修正筆提亮產品邊緣的高光。注意暗面由於反光不宜畫得過暗。

4.球面金屬材質表現

（1）用鉛筆畫好透視形狀後，用代針筆確認外形，然後去除多餘的鉛筆線條。這個瓶子分為3部分，頭部是一個綠色玻璃材質球，中間的椎體是不鏽鋼材質，下半部的球形是鏡面不鏽鋼材質。

（2）用藍色和黃色粉彩畫不鏽鋼材質的亮面，黃色代表底面，藍色代表天空。然後用黑色麥克筆畫出不鏽鋼材質的反光和鏡面球體的反光，接著用墨綠色畫出玻璃球的暗面。

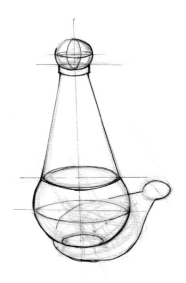

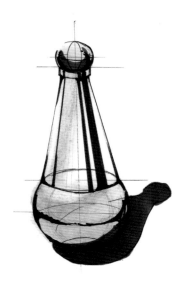

（3）用不同深度的冷色系畫瓶子中間部分的不鏽鋼材質反光，然後用橡皮擦掉不需要的粉彩，呈現高光效果。

（4）進一步刻畫細節，用白色色鉛筆提亮瓶子中部的亮面和球體的高光，然後用修正筆畫出玻璃球的高光和瓶身接縫處的高光，從而提亮整個畫面，表現強烈的光感與材質特徵。

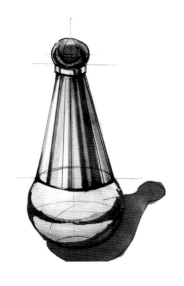

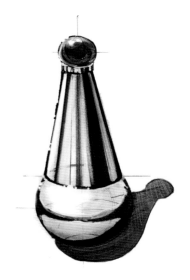

4.2.2 塑料材質

1.塑料材質基礎知識

塑料可以説是我們生活中最為常見的材料，塑料具有用途廣、成形性好、價格相對低廉的優點。

設計中常接觸到的有聚乙烯塑料（PE），質感似臘，無毒無味；聚丙烯塑料（PP），耐彎、去疲勞性強，在食品衛生學上屬於安全的塑料產品，常應用在餐具、玩具和家電用品中；聚苯乙烯塑料（PS），抗腐蝕性強，但是易斷裂，主要被應用於文具，絕緣材料，也應用於電器用具；聚氯乙烯塑料（PVC），具有良好的阻燃性，但是熱穩定性差，分解時會放出具有腐蝕性的氣體，常應用於雨具、電線管、人造革等領域；聚甲丙烯酸甲酯塑料（PMMA），也就是我們常説的有機玻璃或者壓克力，缺點是耐磨性差，常用來作為裝飾、擋風玻璃、文具盒、模型等；ABS塑料也是常見的一種衝擊強度高、耐熱、耐低溫、機械強度高和電氣性能優良的易於塑造的塑料，主要用於生產家電及電子通訊類產品的外殼和零件，如電腦、列印機等；聚碳酸酯（PC）是一種無毒無味的塑料，具有拉伸強度高、彎曲強度高、壓縮強度高等優點，但是其抗疲勞性差，容易產生開裂。PC是手機生產常用到的塑料材料，並且常與ABS形成塑料合金以獲得更好的性能。手機的螢幕一般採用PC或者PMMA材料，PMMA材料延展性差，因此加工時多採用膠粘。

除了以上的眾多材料之外還有我們熟知的飛雅特（Fiat）500使用的尼龍材料、菲爾普斯使用的「鯊魚皮」泳衣的主要材料PU、可口可樂包裝的材料PET，以及一些泡沫塑料材料。

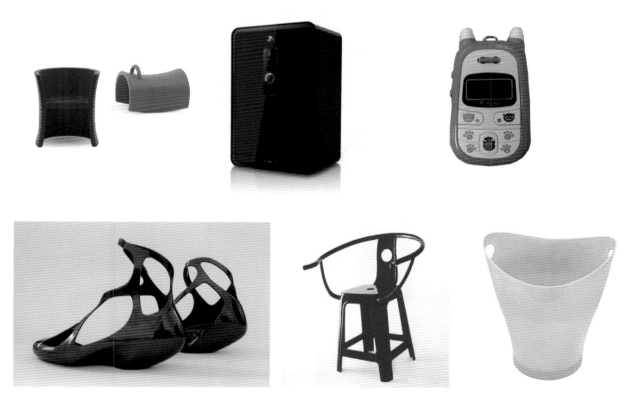

塑料材質有的因為表面拋光處理，會產生反光強烈的光澤度；有的具有顆粒感或者其他的凹凸紋理。在繪製時要根據產品的需要表現。

2.塑料光滑和壓光材質表現

下面示範的是光滑塑料（藍色環形）和壓光塑料（紅色方形）的繪製方法。

（1）用代針筆畫出形狀的透
視，表示出陰影和分割線，適當留出
一些結構線可以增強立體感。

（2）用粉彩輕柔地畫出高光部
分，粉彩能很好地表現出光滑部分反
光的柔和感。然後用深色的麥克筆結
合灰色系麥克筆按照結構方向畫出暗
面和陰影。這一步中的紅色形狀的手
繪表現，正是光滑材質質感表現方式。

（3）藍色甜甜圈形狀的物體暗
面，可以用藍色麥克筆以疊加的方式
畫出，這樣表現可以讓暗面層次更加
自然。然後用修正筆畫出高光部分，
高光在手繪中非常重要，可以使手繪
作品立刻生動起來。

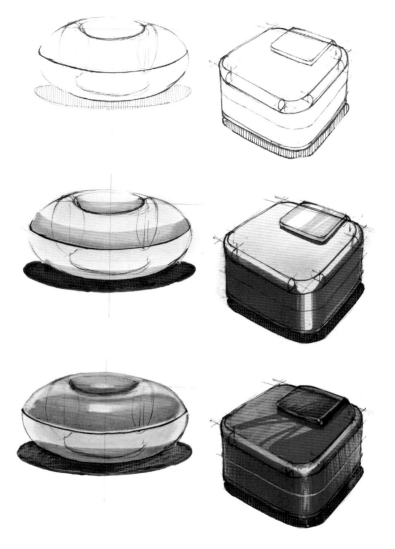

提示

光滑表面和粗糙表面的區別就是，光滑的表面（如藍色環形）會有反
光，對比強烈，高光明顯；粗糙表面的特點是沒有反光，但是會有陰影，高光
也不強烈。一般情況下高光可以用白色色鉛筆輕輕畫在表面，形成粗糙的筆觸
感覺表示粗糙表面，例如紅色方形上棕色的表現。

3.塑料磨砂材質表現

（1）使用代針筆直接起稿，使用繪圖尺幫助繪製，有利於畫面整潔。受光部分的線條適當減弱，方便下一步上色。

（2）用細彩色筆描邊。因為這款產品的顏色單一，使用與產品同色的細彩色筆描邊，可以使接下來的上色更加自然。暗面使用了同色系中較暗的顏色描邊。

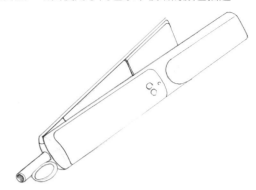

（3）使用暖黃色給產品繪製固有色。黃色部分的材質為塑料，並且是壓光效果的塑料，因此反光不強烈，不需要留出高光。筆觸順著產品的透視方向畫，這樣使畫面看起來更加統一。在把手處的底部，可以利用同色疊加的方式加深顏色。

（4）加深暗面，表現結構。產品材質為壓光，暗面的色彩與亮面的色彩差別不是非常大，因此使用深黃色給產品凹進去的部分上色，突出產品的表面結構特點。

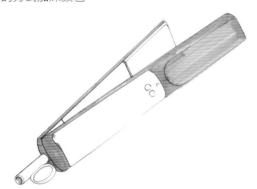

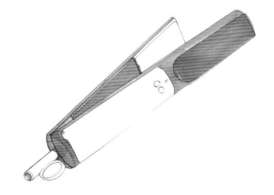

（5）使用冷灰色麥克筆和較淺的冷灰色麥克筆結合，畫出把手位置的灰色磨砂材質的表面效果。磨砂面為銀色，反光較強，因此畫的時候留出大部分的白色作為高光帶，然後使用較深的冷灰色麥克筆畫出產品的其他暗面細節。

（6）使用深黃色進一步加深暗面結構，並給左側夾板內部上色。然後使用冷灰色麥克筆給夾板內部白色陶瓷上色，注意上色時留出部分白色，使上色部分色彩更加透氣活潑。

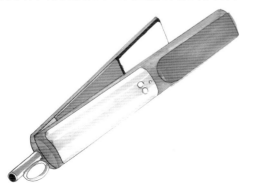

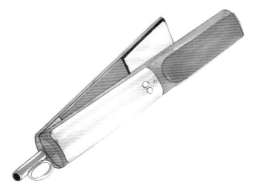

（7）使用橘黃色給右側部分凹下去的結構做強化處理，注意上色不可平塗，四周顏色深，內部顏色適當留出，讓色彩更加自然而有藝術感。然後使用冷灰色麥克筆和較深的冷灰色麥克筆結合畫出夾板電源線接頭部分的色彩。

（8）由於繪製過程中，色彩容易將邊緣線覆蓋住或者使其模糊，這裡使用代針筆或者深色色鉛筆重新將重要的邊緣加重，使產品各部分結構更加明確，然後使用冷灰色麥克筆畫出銀白色粗糙表面材質的明暗交界線。明暗交界線的線條可以適當放鬆，根據光線變化，兩頭顏色重，中間略輕。

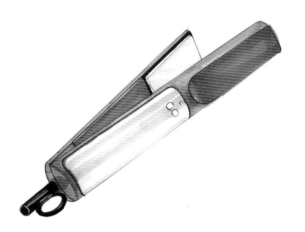

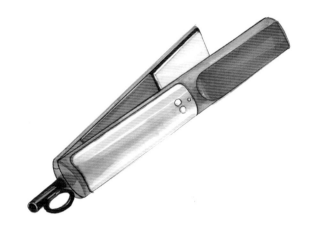

（9）繪製出產品的細節，如按鈕和電源指示燈。按鈕是光滑材質，反光強烈，所以把淡黃色和橘黃色結合來繪製按鈕，然後使用冷灰色繪製出按鈕凹槽邊緣的效果。

（10）整理畫面，提亮高光細節。銀白色把手部分為磨砂材質，表面較為粗糙，這裡使用深色色鉛筆輕輕地在表面摩擦繪畫出磨砂的效果，並且使用白色色鉛筆在高光亮面繪製，表現粗糙的效果，然後使用修正筆勾勒高光部分，如按鈕的凹槽邊緣部分的反光。銀白色把手部分底邊的高光提亮，提示人們產品材質的厚度。

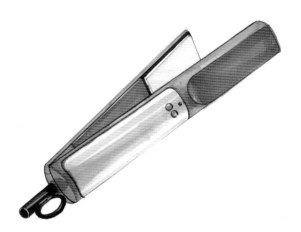

4.2.3 玻璃材質

1.玻璃材質的基礎知識

玻璃在產品設計中不是很常見，常見的是透明狀態的材質。因此，本章講解透明材質的表現方式，包括玻璃和有機玻璃。

透明材質例如玻璃，在材質不均勻的地方，如杯底，會有反光，一般表現為黑色。黑色隨著外殼厚度的變化而變化。由於玻璃晶瑩剔透的質感，在玻璃材質的邊緣，如杯口和杯體，會有強烈的高光。玻璃或者其他透明材質都是有厚度的，在繪製時用細的雙線標示。

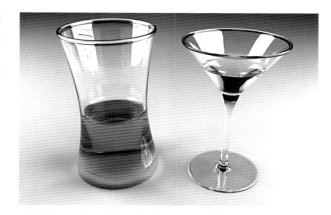

光線透過透明物體時只在平面上投射出物體的輪廓，因此透明物體的繪製只需繪製出其輪廓即可，可以用麥克筆繪製，顏色不可過深。

有顏色的半透明物體的陰影是實體的，如下圖所示。

觀察玻璃後的背景會發現，背景的圖案會發生扭曲，這就是玻璃的折射作用。

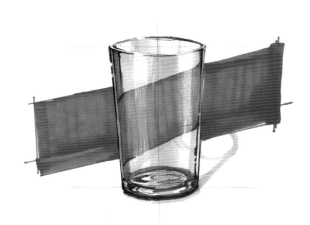

這兩張圖展示了水的折射效果，水中的影像在一般情況下是周圍環境的倒影。

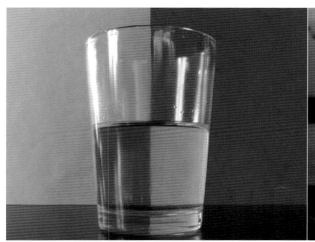

2.透明玻璃材質表現

（1）因為玻璃製品在彩色紙張上的表現更加突出，所以用綠色粉彩平塗製作出彩色紙張效果，然後用鉛筆起稿，接著用代針筆描出準確的輪廓，受光面的線不要畫的太實。

（2）根據之前講過的金屬效果和粗糙表面效果表現技巧，利用麥克筆畫出瓶蓋和瓶底的效果。然後畫出瓶中紅酒的明暗，可以將紅酒當作一個紅色的光滑實體繪製。瓶身和水杯留白作為高光，水杯兩側由於玻璃的厚度畫出黑色的反光。

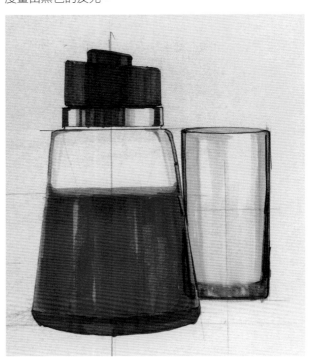

（3）用白色輕輕掃過黑色瓶蓋的高光處，製造出壓光質感，表現瓶蓋的橡膠效果。切記壓光效果高光不可畫的太白，對比過於強烈是不對的。

用白色色鉛筆刻畫瓶身和水杯的高光。白色筆觸從亮面到暗面逐漸漸層，形成一條光帶。值得注意的是，一定要覆蓋住瓶內紅色部分，這樣才能表現透明的效果和瓶子的厚度感。再利用修正筆畫出水瓶底面和瓶蓋的邊緣。

畫陰影時要注意，由於紅色液體受到光的影響，會在平面上投射紅色的光影，因此在畫陰影時使用紅色粉彩畫出紅色的光影。

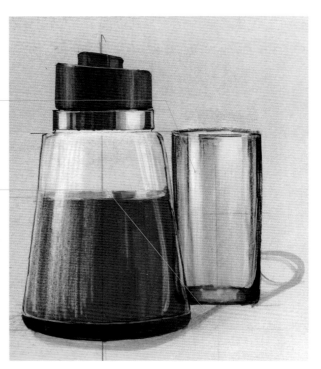

3.玻璃綜合材質表現

（1）使用0.05號代針筆畫出產品造型輪廓，線條盡量均勻，並畫出部分陰影效果。

（2）因為玻璃材質的特點，較厚部分通過折射會有較深的色彩變化，所以使用冷灰色麥克筆畫出深色部分。

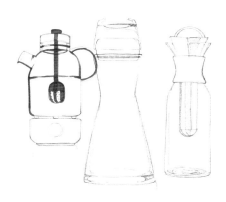

（3）使用冷灰色麥克筆畫出透明部分，注意留出高光部分，然後使用黑色細彩色筆更準確地畫出深色玻璃厚度的變化。

（4）給玻璃內部液體上色，使用土黃色和淺黃色疊加表現明暗變化。通過帶顏色的液體表現玻璃透明的特點。

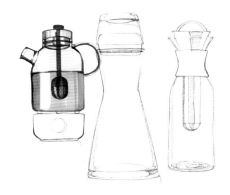

（5）使用暖灰色麥克筆和較淺的暖灰色麥克筆疊加畫出托盤的明暗變化，然後使用暖灰色麥克筆畫出圓孔內部的色彩。

（6）使用黑色細彩色筆和灰色麥克筆結合畫出玻璃杯壁的色彩變化。受光線影響，杯壁色彩會有所變化。底部的上色可以稍微凌亂些，這樣表現更加自然。

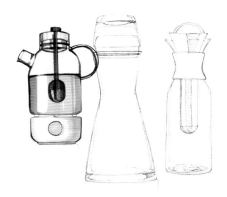
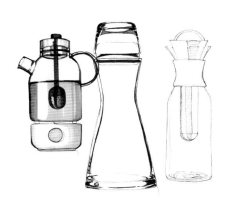

（7）使用冷灰色麥克筆給玻璃瓶上色，在玻璃瓶的兩側果斷地畫出顏色。

（8）使用淺黃色麥克筆給木塞亮面上色，注意留出高光部分，然後使用深黃色麥克筆給木塞的暗面上色，表現出立體感。

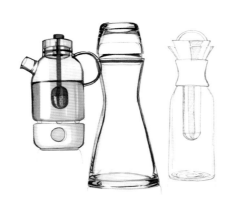
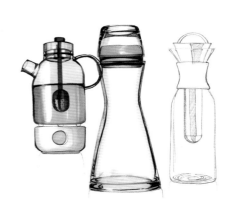

（9）用深黃色麥克筆和赭石色麥克筆疊加畫出木塞的紋路，高光處木紋略淺。

（10）使用冷灰色麥克筆給水瓶內的不鏽鋼茶漏上色，然後使用細彩色筆給玻璃瓶的瓶壁厚度上色。

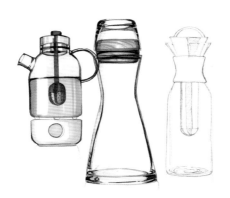

（11）使用冷灰色麥克筆和較深的冷灰色麥克筆給瓶身上色，方法同上，然後使用淡黃色和暖黃色麥克筆結合畫出瓶身的橡膠部分。

（12）提亮高光整理畫面。使用修正筆和白色色鉛筆畫出產品邊緣的高光，如第3個水瓶中的茶漏，然後使用冷灰色麥克筆畫出倒影。

1.木質材質的基礎知識

木材的用途廣泛，木材存在於人類生活中的歷史也是很久的了。木材一直被人類用於建造船隻、房屋、車輛、家具和日常生活用品等，是一種天然的產品材料。

木材的選擇按照樹種的不同可以分為針葉樹材和闊葉樹材。

杉木、紅松、白松、黃花松和冷杉屬於針葉樹材，此類樹木大部分屬於常青樹。針葉樹的樹幹高，紋理順直，質感較軟，容易加工，所以也被稱為軟木材。由於其密度小，強度高，漲縮變形小的特點，在建築中廣泛被應用。

柞木、水曲柳、香樟、樺木、楠木和楊木等屬於落葉樹材，其樹葉寬大呈片狀，大多數為落葉木。這種樹木通直部分比較短，木材質地硬，加工困難，也被稱為硬木材，其密度較大，易漲縮、翹曲、開裂，常做室內裝飾、次要的承重構件和膠合板等。

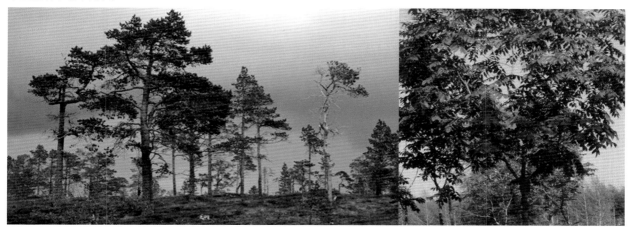

木材因為具有豐富變化的表面紋理，做成的產品不僅具有使用價值，更具有欣賞價值。

在中國南部地區還有如竹子、藤蔓、蘆葦等一些材料可應用於各類產品之中。設計師利用這些優質材料本身的特點，或拼接，或編製，從而增加了產品設計的多樣化和審美性。

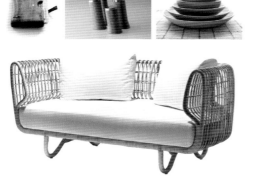

木質材料的表面有的上漆，有的則保持本來的顏色和質感。未上漆的表面相對塗有清漆的表面最亮呈壓光，並表現得略微粗糙。

2.木質材質表現

（1）繪製木質材質的設計圖時，可用代針筆繪製出基本形狀，然後用麥克筆畫出陰影。

（3）用淺土黃色麥克筆畫在灰色上疊加，使色彩更接近真實木材。

（5）這一步是收尾工作，主要整理畫面的明暗度和細節。年輪紋理可以根據經驗進行加深，但是一定要按照物體的明暗度畫，否則物體就失去了立體感，然後用橘黃色輕塗亮面提亮，接著用白色色鉛筆描出高光。

（2）用灰色系麥克筆分別畫出形狀的亮面、灰面和暗面，注意景深關係，同一個面遠處用色淺，可以用同色麥克筆在近處反覆描繪幾次，達到近實遠虛的效果。

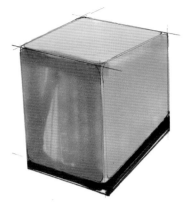

（4）用赭石色和深棕色色鉛筆繪製木質紋理，紋理一定要按照形體畫。兩種顏色疊加交替繪製，使木紋更真實。彩色鉛筆的筆觸用排筆方式，盡量少使用直線，可避免畫面生硬死板。

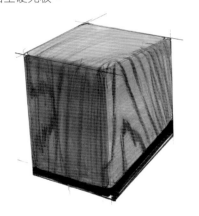

提示

下圖是一塊具有光澤度的木材，為了防止蟲蛀和增加美觀，會在木材表面塗上清漆，所以木材光澤度提高。因此在繪製這類木質材料的時候要注意反光的處理。

處理木質材質的時候一定要注意木材紋理的走向，平日可多觀察木材的橫截面。

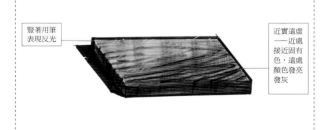

豎著用筆表現反光

近實遠虛——近處接近固有色，遠處顏色發亮發灰

3.竹製調味罐

（1）繪製時首先確定造型，注意產品的動勢，底部略粗。

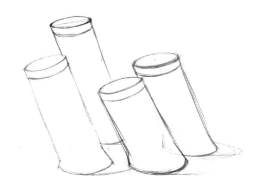

（2）上底色，這裡的底色就是兩面的色彩，從淺色入手更容易修改。竹子使用赭灰色，金屬部分使用淺的冷灰色。

（3）加重暗面。竹子部分使用土黃色和土豆棕色結合畫出暗面和明暗交界線，然後使用冷灰色加深金屬部分反光。注意筆觸應跟隨產品造型，向亮面漸層時用細線，這樣使畫面更加自然。

（4）加強紋理效果。用棕紅色色鉛畫出竹子的紋路，然後用深的冷灰色加重金屬部位的反光，增強金屬質感，接著用色鉛筆加強產品輪廓。注意明暗不同，色鉛筆深淺不同。最後畫出調味罐上的孔，並用修正筆點出高光。

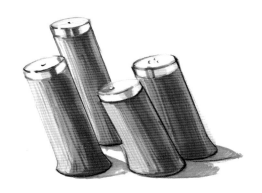

4.陶瓷與木材結合表現

　　這是一個白色陶瓷與木材結合的茶杯產品，白色陶瓷溫潤有光澤，木材紋理清晰呈卡其色，配色乾淨。在實際中，木材的使用可以克服陶瓷燙手的缺點。

　　（1）根據圓柱體的一般規律起稿。

　　（2）使用暖灰色麥克筆從暗面開始，逐漸向亮面漸層。

　　（3）使用暖灰色麥克筆畫出杯子的內部陰影。

　　（4）使用土黃色麥克筆作為中間色，按照光影變化給木材質部分上色。

　　（5）畫出陰影，然後用棕紅色和棕色色鉛結合畫出木質的紋理。

　　（6）使用白色修正筆畫出杯子陶瓷邊緣的高光。

4.2.5 其他特殊材質的表現

1.特殊材質的基礎知識

這一節所講的其他紋理,主要包括一些常出現在產品設計中起點綴作用的圖案材質,包括特殊皮革材質、網狀紋理、凹凸紋理、閃光等。

特殊材質表面可能是網孔形式或者凹凸的,因此很難用手繪工具的一般筆觸繪製。網孔通常可以將紋理合適的細鐵絲網墊在紙下,然後用碳精筆在上面畫出痕跡,這樣網孔形狀會印在紙上。而凹凸表面只能通過歸納材質特點耐心繪製了。

2.閃光材質表現

（1）畫出高跟鞋的透視。高跟鞋的透視可以從鞋底開始畫,把鞋底的投影平面看做是一個長方形,然後根據之前所講過的半圓的畫法畫出鞋尖和鞋幫部分。

（2）用灰色系麥克筆,畫出鞋子的明暗關係。鞋子內部先用暖灰色畫出明暗底色,然後用淡黃色疊加繪製出固有色。

（3）用冷灰色系麥克筆的粗筆頭一端點繪出亮片的材質感覺。注意,點繪時一定要按照鞋子的明暗關係畫,並且用不同深度的麥克筆交替繪製,使畫面富有層次。筆觸可以適當畫到輪廓外邊,這樣可以表現凹凸不平的亮片效果。

（4）在暗處用碳精筆加深明暗交界線,整合點繪的筆觸,表現出粗糙的表面質感,然後用白色色鉛筆提亮亮面,但是不能平塗,要從最亮的部分到暗面由重到輕逐漸漸層。接著用修正筆,通過點繪方式畫出高光,並畫出鞋子的厚度。明暗交界線位置的高光不可太多,但是可以大一些做到醒目,突出效果。邊緣線點綴些高光,不僅可避免形狀生硬,也表現了材料凹凸不平的特點。

3.石材材質表現

這是一款淨水機的產品設計作品，產品是用石頭打磨而成。

（1）使用鉛筆起稿，用筆要輕，同時注意透視，這是個平視角度的產品。

（2）使用代針筆畫出具體細節，特別強調石頭表面坑窪的特徵。

（3）使用暖灰色麥克筆根據明暗關係給石頭部分上色，並且畫出陰影襯托。注意石頭凹凸紋理的透視走向，要跟隨產品本身透視來畫。麥克筆上色注意適當留白。

（4）繼續加強明暗變化，使用
暖灰色麥克筆對灰面進行上色。

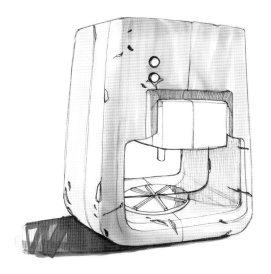

（5）使用暖灰色麥克筆畫出暗
面特徵，使產品立體起來。

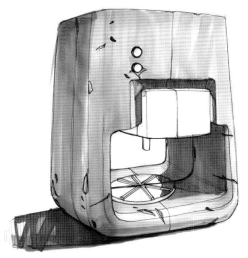

（6）使用暖灰色麥克筆畫出石
頭上凹坑的特徵。注意凹坑受到陽光
照射，產生的光影效果。

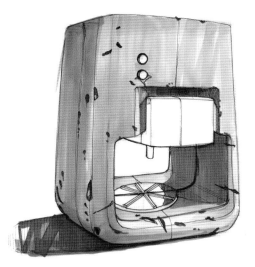

（7）使用冷灰色麥克筆對出水
部分和托盤部分的金屬材質進行描
繪，筆觸要輕鬆。

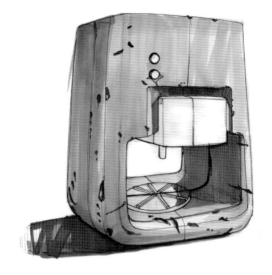

（8）使用冷灰色麥克筆進一步
刻畫金屬部分的特點。

（9）加強金屬材質部分的明暗對
比，完成手繪。麥克筆用筆輕鬆，注意
托盤棱角在鏡面盤上投影的刻畫。

第5章

產品手繪訓練

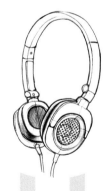

5.1 產品創意形態訓練

所謂創意，通常是指具有創造性的想象、意念、意象、構思、構想形態（可分為現實形態和概念形態即抽象形態）。現實形態是可感知的，可見的，摸得著的，包括人為形態，如產品實物、動植物等自然界中存在的景象；而概念形態指無法明確指認的形象和形態，雖然可以引起我們某種感受，但在生活中卻找不到明確的對象，是幾何學的、有機的、偶然的抽象形態。

藝術設計的核心是創新，產品造型設計與形態的關系十分緊密，創意設計新的產品造型要先了解形態，因此產品設計師需要經常訓練自我的新形態創造能力。設計師可以通過對自然形態的理解整合，利用分離、接觸、相交等組合方法，從訓練中加深對結構的理解，產生豐富空間想象力，加強光影關系處理的能力。

下圖的範例是設計師結合一些基本的幾何造型和流線造型，不斷推敲而繪製的形態。這些例子是利用代針筆和碳精筆徒手畫的一些快速練習。大家在練習的時候可以根據一個形狀進行不斷推敲，造型上可以穿插、加減，反復練習。也可以跟隨心境隨筆勾勒造型，這種方法也可以幫助尋找靈感。

一般大專院校會設置單獨的空間立體形態設計課程鍛煉學生的形態設計能力，並設置出行行色色的訓練方法對學生進行引導。每一種方式的訓練都有獨特的意義，如紙折痕訓練最主要的條件就是利用學習者自己設定的折痕，這個折痕代表著現實設計中的功能；發現形態訓練課題就是指利用多個獨立的單元形態組成一個有機的、有形式感的整體；自然的抽象訓練課題就是由自然形態向產品形態的演變，通過誇張、簡化、變形和組合等手段進行形態歸納。類似的訓練方法有很多，可以搜集相關書籍，輔助訓練，在此不做過多講解。下面是一些空間立體形態設計基礎訓練作品，設計師通過不同的材料表現，如紙張、零件、石膏等，探索形態的變化。

右圖這張作品的「折痕」清晰，思考過程條理清楚，最終目的達成明確，產生了節奏與韻律、變化與統一、對比與調和等形態的形式美；產生了向上的力感和上升的動感等形態情感；現實形態與虛空間相得益彰，在視覺上產生了靈活多變的空間形式。

此作品的形態設計美感十足，最強烈的形式感是由形態中婉轉的曲線和曲面所構成的，其相互的關系又構成了溫柔的空間傳達。形態兩端點的位置是視覺的一個凝聚，讓人充滿想像力。

此作品形態的形式美清晰明確，形態也展示出了向上的力感、動感、空間感等形態情感。

此作品的單元體選擇能展現作者的意圖，也充分利用單元體的結構特徵進行模糊連接，形態的形式美明確；形態也展示出了力感、動感、空間感等形態情感；製作過程中思考方法清晰，實訓目標達成。

此作品的形態3個基本截面清晰可見；其間的形體簡約、幹練，面的轉折擁有恰當的張力感、動感。形態中線的逐漸消失處理使形態情感豐富。

5.2 產品手繪構圖訓練

　　繪製一個產品的手繪圖，我們只要按照繪畫藝術的構圖常識，不要將產品畫得太小或者太大即可。但繪製快速草圖，畫面上會出現很多的造型，這就需要我們清楚產品手繪圖的重點是通過產品手繪向對方解釋自己的設計理念。因此，在一幅好的產品手繪圖中要重點突出，這就需要設計師在紙張上有良好的構圖意識，才不會使畫面變得凌亂，或者主次不分。

　　構圖的原則有很多種，有X形構圖、S形構圖、方形構圖、三角形構圖等。但是產品手繪的構圖方法最重要的一點是突出重點。

　　右圖是一張平時的家具手繪圖練習，設計師通過X形的構圖使畫面看起來很穩定整潔。

　　右面這張手繪圖採用了偏角構圖，重點突出左上角的產品造型，畫面其他地方畫出產品的使用方式。

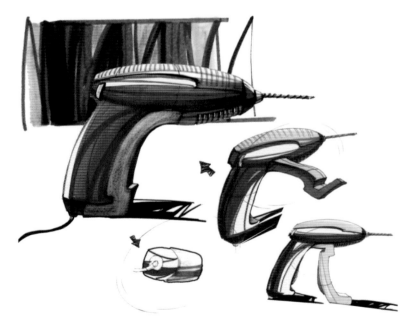

　　只要抓住畫面重點，產品形態大小比例和諧，配色美觀，就不失為一幅好的手繪構圖。下面介紹幾類畫面效果表現技巧。

5.2.1 顏色突出效果

這是一套文具產品的快速表現手繪圖，兩張圖分別使用了中心發散構圖方式和偏角構圖方式。產品造型雖然簡單，但是整潔的畫面上，設計師不僅交代了產品的配色，也突出了畫面的重點，使得原本單調的畫面生動起來。

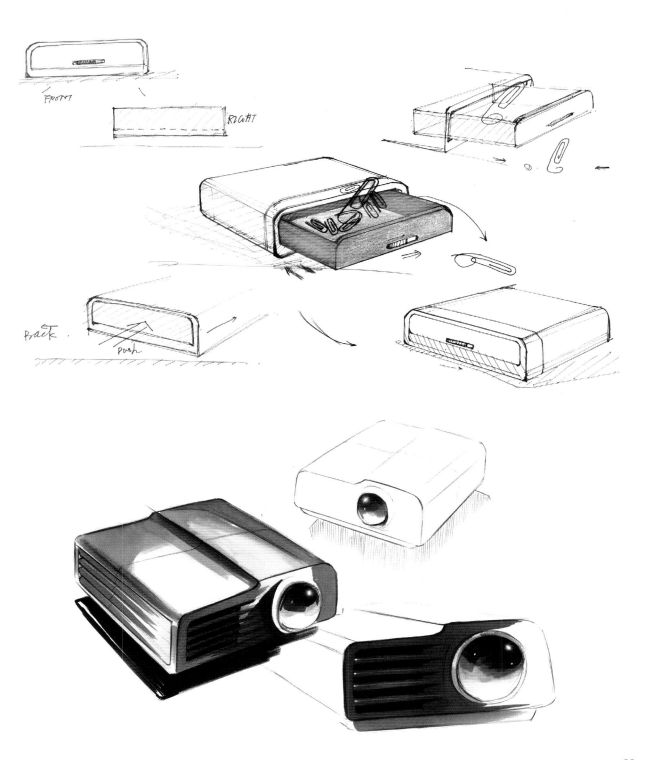

5.2.2 背景襯托效果

　　設計師喜歡利用快速表現的方式將設計靈感繪製於紙上，然後通過一系列的頭腦風暴，在眾多的設計靈感中挑選最為滿意的造型。快速表現過程中設計師集中於造型，速度快，常常只使用單色筆繪畫。在產品色彩定稿前，可以用強烈的背景強調出滿意的概念。這樣能達到活躍畫面氣氛的作用。

　　這張手繪圖採用了統一視平線的構圖方法，產品都以兩點透視的方式表現，方向略作改變活躍畫面，這種構圖比較舒服。

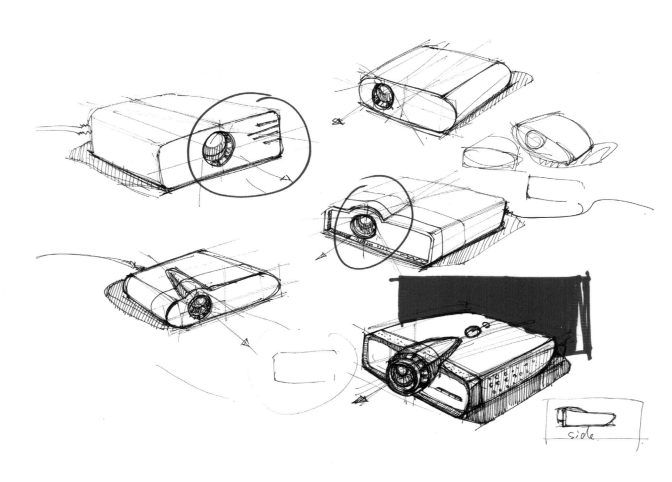

　　好的產品手繪圖的內容佈置還能傳達出韻律的感受，疏密的搭配、方向的搭配、大小的搭配和色彩的搭配都可以通過畫面給人以情緒上的感染。繪畫不同類型產品手繪圖時可以將這一感受應用到其中，例如繪製越野車的手繪圖時，筆觸和色彩都可以適當瀟灑豪放一些，傳達出越野車的炫酷感覺。

　　產品手繪圖的構圖與表現方式不是固定不變的，大家平時可以找一些比較好的設計手繪圖賞析學習，然後可以找一些設計優秀的成品進行手繪圖繪畫，並在這一過程中理解產品設計者的設計理念，探究其思考過程，這對產品設計學習的幫助是非常大的。

5.2.3 對比效果

　　這裡所講的對比是指畫面中形狀的大小和細節的對比，或者是方向的對比。設計師可以放大想要突出的設計重點，或者對畫面重點進行細節處理，這樣畫面就形成了大和小，繁和簡的對比，這在快速表現中很常見。

　　從下面的快速表現手繪圖可以看出設計師的概念風格的發展：大小的對比，近處的產品與周圍產品大小的對比；方向對比，近處的鞋子有透視角度，周圍鞋子是側面圖；細節對比，近處的鞋子細節豐富，表現出了設計師想要設計的造型和色彩，與周圍的簡潔造型形成對比。這些方法讓畫面的重點突出，並且能讓人感受到設計師的設計想法。閱讀者通過畫面與設計師思想進行交流。

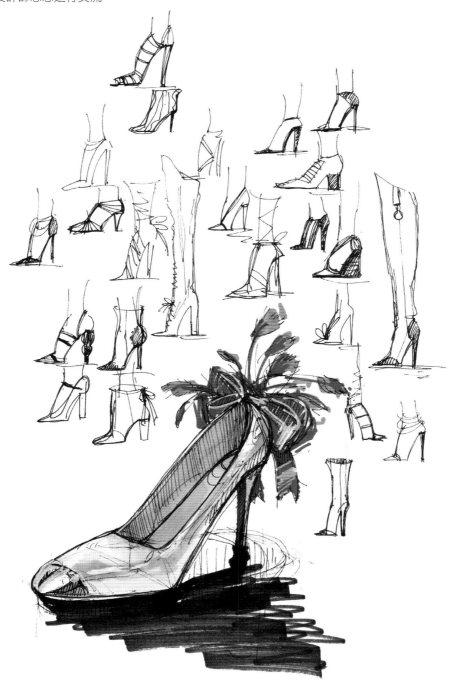

5.3　產品爆炸圖訓練

5.3.1　認識產品爆炸圖

　　產品爆炸圖也就是產品結構分解圖，這種圖需要將產品的各個組裝部分，包括零件在內，按照物體各個面的方向放射狀的畫出來，像產品從內部被炸開一樣，因此叫產品爆炸圖。在設計師設計產品的過程中，將產品的結構通過爆炸圖的形式繪製出來，一方面幫助設計師梳理造型與結構的合理性並進行分析調整，另一方面方便以後結構工程師或者生產者查看探討。

　　爆炸圖的角度和疊加程度要根據產品零件的多少進行調整，不能因產品部分透視扭曲影響識別。

　　如下面圖片中的行李箱分解圖，零件的各個部分的透視要統一，必須在一個視平線上，即視消點為一個，並且保證每一部分的透視正常，不能影響觀察。

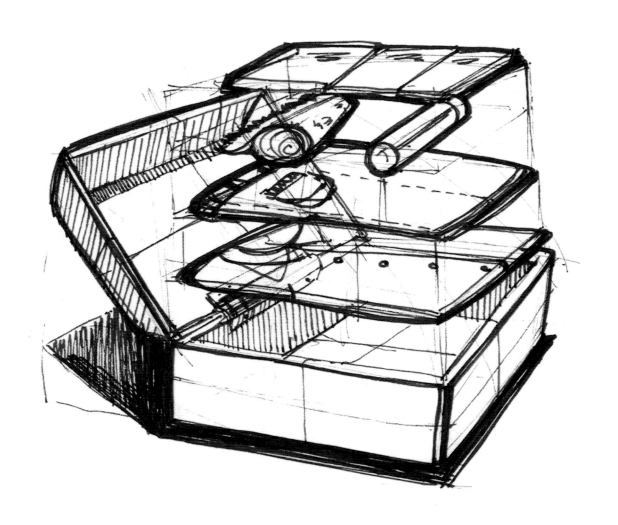

這是一個機器人，這個簡單的機器人可以讓大家了解爆炸圖的原理。爆炸圖的各個組成部分必須按照產品的結構方向分解繪製，如機器人的頭部、胳膊分別在不同方向上進行分解，並且加輔助線標示。這個輔助線不是手繪時可以擦掉的造型輔助線，而是為了讀者可以看清零件的安裝部位，以免造成視覺上的誤解。

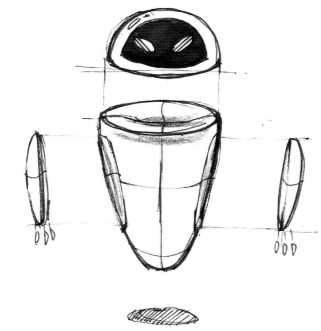

產品爆炸圖一定要按照產品的組裝方式來畫，也就是按照產品各個部分的結構線分離，並且透視消點要統一，不能一個產品爆炸圖有兩種透視。右圖椅子的爆炸圖示範非常準確，值得注意的是繪製爆炸圖時完全不能忽略零件，零件必須分離出來，並畫出零件的輔助標線，標示零件的安裝位置和方向。

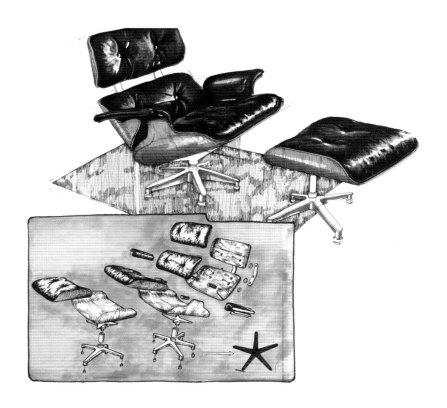

　　這張手繪圖有著自己的特點，設計師用細膩的筆觸及大地豐富了畫面。圖中中間部分的爆炸圖意在繪製出產品的結構原理和安裝方向，右上角的爆炸圖顯示著產品的具體零件組合。手繪圖清晰明確，透視統一。

　　產品爆炸圖用來解釋產品的結構特點，因此可以單獨繪製，也可以在構思產品的產品草圖中快速表現，幫助自己理順產品造型設計思路。下面是一個電子產品的概念草圖，這裡使用了爆炸圖方式說明產品的各個組成部分。因為產品各個部分細節不是很多，因此分離的距離很短，但是這幅圖明確地表示出了設計意圖，繪製工整明白。

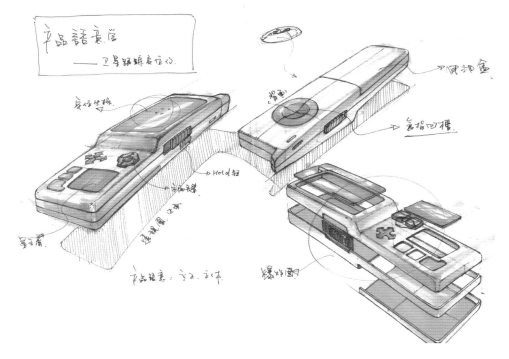

5.3.2 爆炸圖繪製範例

下面是爆炸圖範例的產品線稿，這裡將要把耳機的一個聽筒拆開，繪製成爆炸圖的樣式。

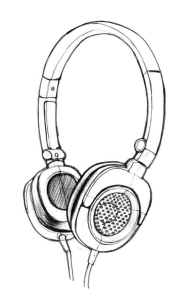

（1）確定中軸線，並畫出最外側的金屬圈。

（2）根據透視規則畫出第2個部分，即耳機網部分。網狀效果這裡只在兩邊畫出網狀特徵，然後使用麥克筆上色表現黃色金屬質感。

（3）按照透視規律畫出聽筒的上面部位。注意灰色部分中鏤空部分的大小要與網狀材質的大小相同。

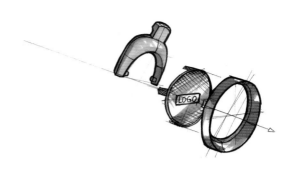

（4）根據透視逐漸畫出其他部分，注意每個部分的大小一定要按照實際比例來畫，位置一一對應。使用連接各處位置的細線來表示零件的位置和大小比例。

（5）畫出塑料外殼，並適當使用麥克筆與修正筆繪製出質感。

（6）畫出後面的耳機套。

5.4　產品說明圖訓練

5.4.1　產品說明圖的概念

　　產品說明圖是用來描述產品的使用環境、使用方法和一些產品細節。產品只有放到使用環境中才會變得生動有趣，客戶才能更好地理解產品的設計意圖和使用方法。

　　產品和人類生活密切相關，因此描述產品的使用環境和使用方法通常需要繪製使用者的使用狀態。那麼設計師在具備產品形態的繪製基礎外，還需要具備一些例如環境、人物等相關繪畫能力。

　　下圖是一款燈具設計，設計師繪製了一個場景，使用場景明確地表現出產品的各種使用方式及狀態。

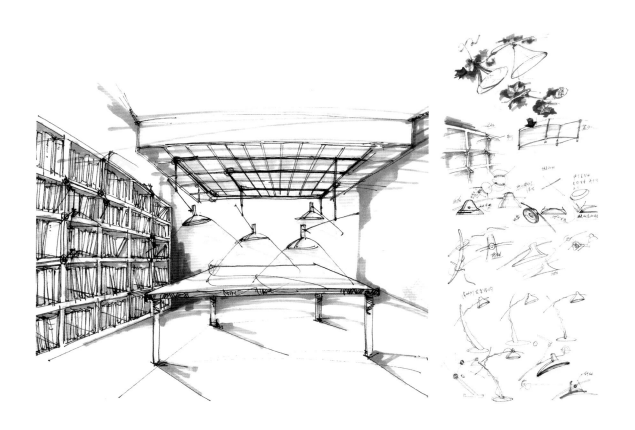

　　下面是一些包含產品語境描述的手繪圖，大家從例圖中學習產品語境刻畫的形式與意義。在描繪產品的使用環境時不宜太復雜，以突出產品為準，在表現時可以利用顏色強調產品。

　　下圖是一款書架的設計，這款書架造型簡單，設計師在畫面上詳細地描繪了書架的使用環境，使簡單的畫面更加豐富。同時，設計師也在手繪圖中形象地說明了書架的設計用途，詳細地介紹了書架的使用方式。

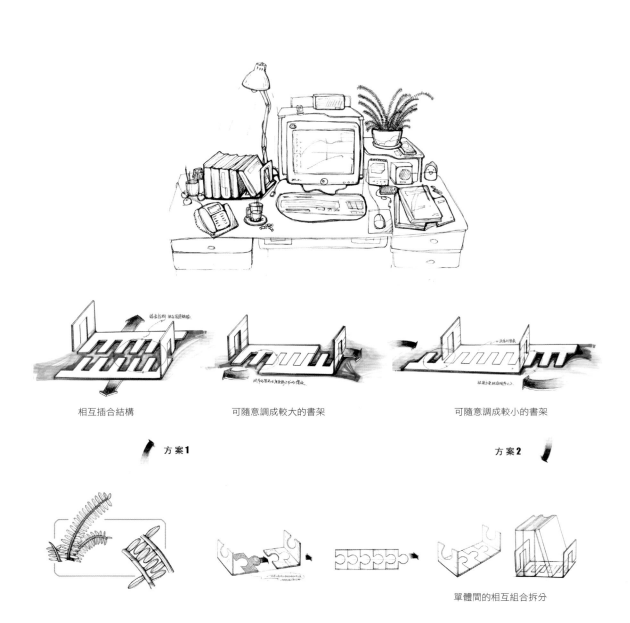

相互插合結構　　　　　　　　　可隨意調成較大的書架　　　　　　　　可隨意調成較小的書架

方案1　　　　　　　　　　　　　　　　　　　　　方案2

單體間的相互組合拆分

5.4.2 手部與產品說明圖

在手繪圖中會出現很多手部的特寫,手部特寫應該注意不要刻畫過多的手部細節,以免喧賓奪主,並且手部動作要符合產品的操作方式,如捏、握、抓、按等動作。

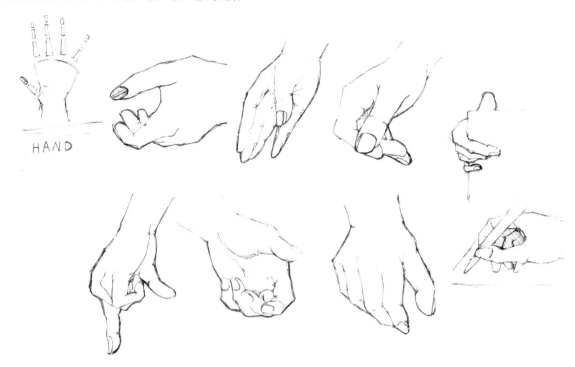

下面是一位設計師為說明所設計的一支筆的使用方式而繪製的草圖。

畫手的方法很多,這裡介紹一種比較容易掌握的方法。下面是對手部比例的認識。

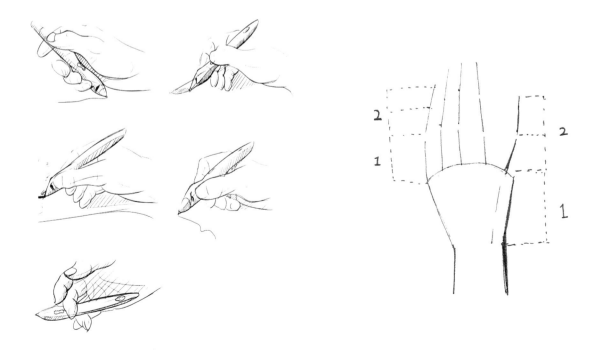

（1）畫出手的動勢輪廓。　　　（2）畫出手指的分布。　　　（3）進一步畫出細節，加粗想
　　　　　　　　　　　　　　　　　　　　　　　　　　　　　　要的線條。並且適當加一些陰影表現
　　　　　　　　　　　　　　　　　　　　　　　　　　　　　　空間體積感。

　　繪畫手部或者人物可以在不斷地練習臨摹中塑造個人手繪風格，避免線條僵硬或者過於軟榻沒有力度。適度的棱角與輔助線不僅可以達到說明結構的作用，還會使畫面更加豐富。

　　這是一個調味罐的設計，圖片
中設計師在左下角描述了產品的使用
方法。手部不必全部畫出，只要能表
達清楚產品的使用狀態即可。

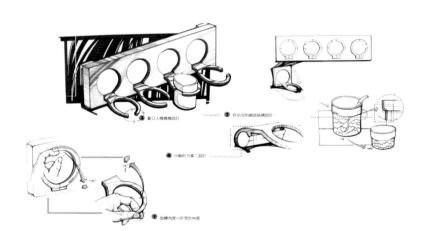

　　右圖是筆筒設計。這張說明圖
中設計師圍繞產品詳細地描繪了產品
的使用方式。手部描繪結構正確，畫
面比例協調，構圖穩定。

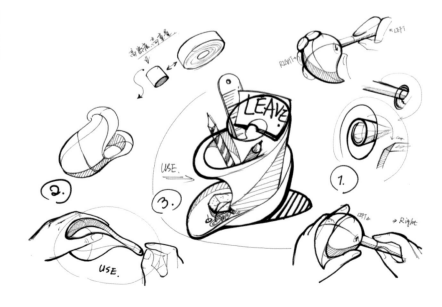

下面的手繪圖中，設計師在左上角用卡通方式畫出產品的靈感源泉，人物形象簡潔，線條流暢，具有個人風格。

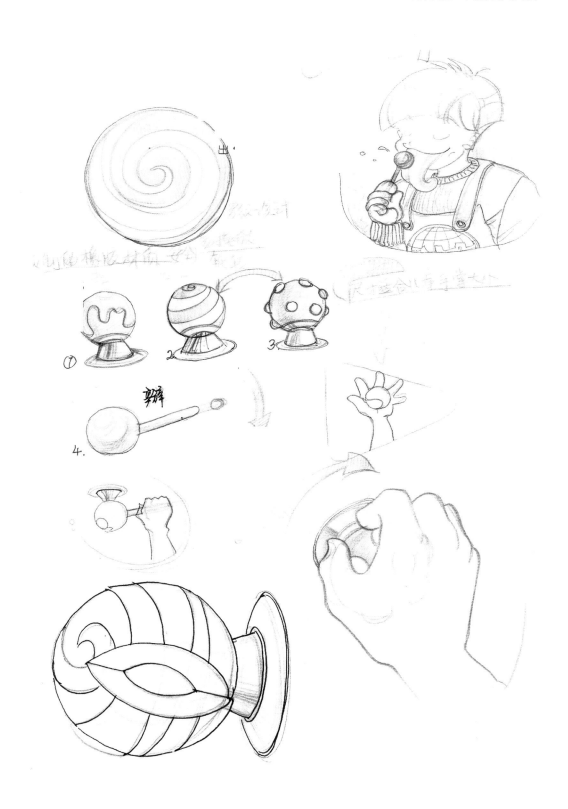

5.4.3 人物與產品說明圖

手繪圖中人物的作用是說明產品的使用狀態或者產品的比例,人物造型盡量簡潔,筆觸乾淨俐落,類似於繪畫中的速寫,但是不需要過於細致,只要大體的動勢正確即可,產品可以用顏色標示出來,如下圖所示。

下面這張圖利用人物表現產品的使用狀態。人物的整體線條簡潔流暢,形象卡通,很適合設計師設計的這款產品。

有時設計師採用剪影輪廓的形式表現人體,主要是為了表現產品的比例,這種方式更能表現人體的襯托作用,也是一種很不錯的表現方式。如下面一組蘋果隨身聽的海報,使用人物剪影的方式展示產品的使用情景,但是卻不喧賓奪主。

下圖中人物的表現也採用了單線剪影的方式,表現滑板使用中的刺激與歡樂的感覺。滑板產品造型簡單,如果描繪過多的人物特徵會減弱設計師想要表達的主要意思。因此,簡單的作品最好使用剪影的方式來輔助表達產品。

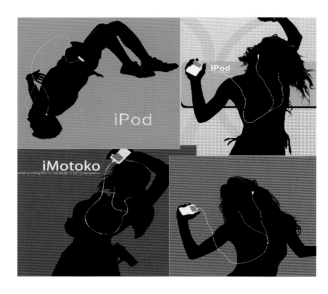

第 **6** 章

產品手繪詳解

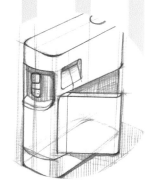

6.1 產品手繪線稿表現

6.1.1 線條原理

首先介紹一下產品設計手繪圖中線的運用。不管是使用何種工具，繪畫產品手繪必須運用線條來描述產品創意。許多產品設計學習者在學習初期會問同樣的問題，那就是「產品手繪和室內設計手繪是一樣的吧？」其實這兩者的手繪在工具上有很多相似的地方，如代針筆、麥克筆、彩色鉛筆等，但在風格和重點上還是有區別的。右面是一張產品設計手繪單線圖（左）和一張環境藝術設計手繪圖（右）的線稿，通過對這兩張線稿進行比較，我們來看看產品手繪圖的線條特點。

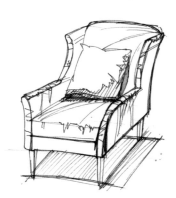

首先，在運筆上，產品手繪運筆更加追求連貫，環境藝術手繪運筆頓挫有致，有很強的個性特徵。

其次，產品手繪圖圍繞著設計作品而作，因此產品結構必須盡量準確，結構表達要清楚，所以會有結構輔助線，這是產品設計手繪的一個特點。而環境藝術手繪很少或者沒有結構線的標註，畫面效果線多；在產品手繪圖中，為了將產品表達清楚，避免不必要的誤讀，手繪線很少，或者沒有。

再者，在陰影和一些細節上，產品手繪要求盡量做到符合現實，產品細節要明確；環境藝術手繪圖因為畫面中物體非常多，在畫面中個體的細節描繪方面可以簡略以呈現整個畫面效果。

手繪是一種視覺語言，它用獨特的表現形式與人們進行交流。在手繪或者繪畫中，我們用線進行視覺交流。其實線條並非真實的存在，它是物體邊界的一種表達。

在畫手繪圖前，一定要放鬆，如果緊張手繪圖線條就不會自然。

產品手繪一般用不同粗細或輕重的線條來畫手繪圖。根據使用工具的不同，可以得到或輕或重的線條。線寬的意思是利用不同粗細的線去表達產品中最重要或者最想突出的部分。

產品手繪中的線條有草稿線、輪廓線、構造線、結構線、陰影線等，每種線條都有它的作用。

1.草稿線

草稿線也叫動勢線，用來表達設計師的感受和情緒，描繪形態的動勢和形狀。非常放鬆的線條往往可以增加手繪效果。

右面的線條是設計草圖，不要求設計師將造型畫得十分精確，只要求設計師根據自己的情緒和靈感去繪製產品。繪畫時手部一定要放鬆，只有這樣線條才能自然流暢，手繪圖才會表現出不同的韻律感。

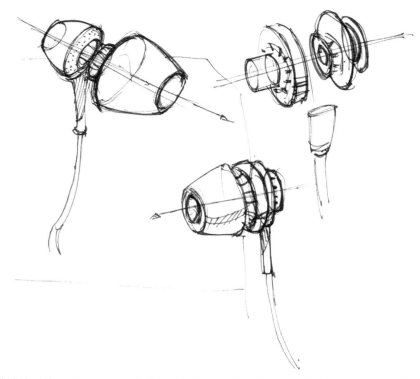

想要在放鬆的狀態下繪製出相對準確的形狀，需要通過不斷地徒手繪製各種形狀，例如橢圓曲線等。不怕線條凌亂，要追求亂中有序的感覺。下面是一張線條練習的圖片，設計師通過這種放鬆的線條練習繪畫手感，這樣在以後的手繪中就可以在最短的時間內找到準確的透視形狀。一定不要追求線條的單一，要放鬆手腕繪製才有效果。

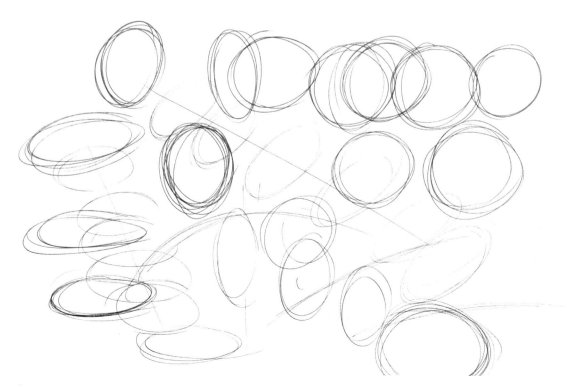

2.輪廓線

輪廓線是用來強調產品輪廓的,線條比產品內部線條要重,通過加粗線條或者加重線條深度表現。
下面的手繪圖線稿中運用輪廓線強調造型,與後面線條比較細的造型形成對比。

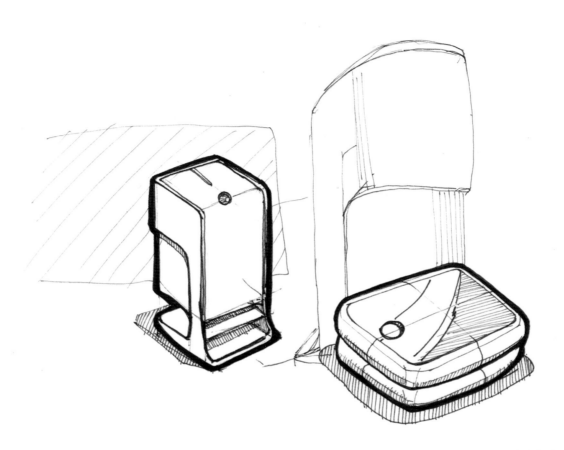

　　注意,輪廓線不一定只用在造型的最外側,他是一種強調作用的線,可以在造型中結合不同粗細輕重的線完成造型的勾勒。

　　下圖是不同粗細線條的比較。第1幅全是用粗線條畫的形狀,第2幅圖輪廓內的線條略微細,第3幅圖中輪廓內部以及橢圓細節的線條分3個層次表現。我們可以看出,這3幅圖中,第3幅圖的表現力和畫面秩序感更加強烈。由此我們可以得出,不同粗細線條在產品手繪圖線稿中有不同作用,增加線稿中線條的層次是產品手繪圖的一個技巧。

3.構造線

構造線是畫手繪圖的時候結合比較重的線條繪畫的一種輔助線。根據需要可以保留在畫面上作為作畫過程展現。

在產品設計手繪中還有一種結構線，也是一種輔助線。與構造線不同的是結構線畫在產品的內側，跟隨產品造型的表現繪製，強調造型結構，避免畫面產生視覺誤差。

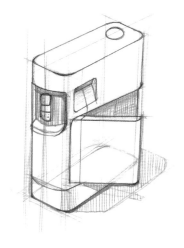

> **提示**
>
> 　構造線或者結構線的重點是表現繪畫過程，輔助繪畫正確的透視角度，所以線條要輕。

4.結構線

結構線跟隨產品表面走勢而畫，為了表明產品造型的起伏結構，利於閱讀者觀察。

看下面這張圖，這張圖是一個蛋形形狀，這個形狀上有一處紅色的橢圓。因為我們沒有標註結構線，所以我們不知道這個紅色線條確切表現的形狀的3D效果。

再來看下面這兩張圖，圖中都畫出了結構線，即藍色線條。我們可以清晰地感受出紅色橢圓形狀所表現的3D形態。左側是向內凹陷的形態，右側是向外突出的形態。借助結構線可以非常方便的將2D圖形表現成3D形態。

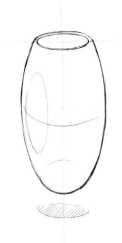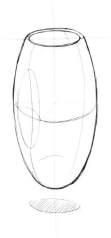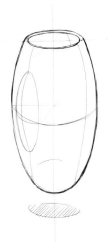

下面是滑鼠的手繪圖線稿，左邊的手繪圖沒有結構線讓人對產品表面的起伏形狀沒有概念，不容易以形象理解形狀。右邊的滑鼠畫上了結構線，產品形狀瞬間變得立體，空間感強，對產品的整體3D輪廓有了形象的描述，方便對方理解整體形狀。

產品效果與其他藝術類手繪圖不同的一點就是結構線的重要性，繪製產品手繪圖的時候一定要把結構線畫出來。線條不能太粗，最好用細而流暢的線明確地表示出來。

5.分模線

　　進行灌注使用的模具大多由幾部分拼接而成，而接縫處的位置不可能做到絕對的平滑，會有細小的縫隙，在灌注的配件產出時，該位置會有細小的邊緣突起，即分模線。

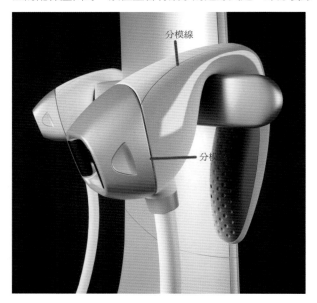

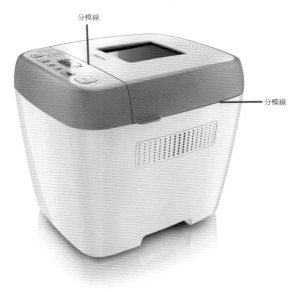

　　如右圖中，錶盤各個組成部分相接的縫隙就是分模線，對於一些複雜或者大型的形態，利用分模線將整體拆分加工組裝。

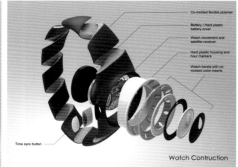

　　在繪畫中，分模線的位置可以根據接縫處的距離大小利用線條粗細來表現。

　　圖中紅色點處表示分模線。分模線不宜畫的過粗，和外輪廓線比較，應該比外輪廓線細，但是卻比內部細節處描繪線粗。分模線也應該是圓滑流暢的，不可斷斷續續。

6.陰影線

產品手繪的單線手繪稿中陰影的繪製也有一定的規則。

物體陰影中的排線最好豎直向下，這樣不但好運筆，也會在視覺上更像是陰影的透視。

物體上的陰影，包括結構穿插產生的陰影，應該跟隨物體結構面的走向畫。

陰影線的密度要有變化，根據分析，隨著光線強弱而改變陰影線條的疏密。

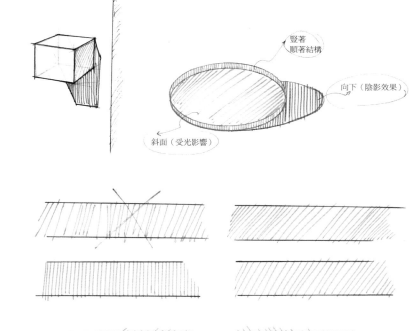

豎著
順著結構

向下（陰影效果）

斜面（受光影響）

陰影的線條與線條之間的間距要均勻，方向要統一。大家平時可以像右圖一樣做一些繪製排線的練習。

右圖也是一種用線表現陰影的方法，但是對於結構複雜、細節多、造型概念超前的產品則不宜使用。總之，產品的陰影部分一定要經過分析後畫出，方向要有針對性和統一性，不然會顯得畫面雜亂無章。

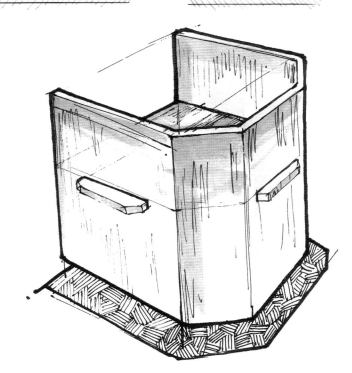

6.1.2 產品線稿的繪製

1.吸塵器線稿繪製

（1）分析造型。這是一個平置的梯形，可以從底面的方形開始畫。首先畫一個成角透視長方形底邊。

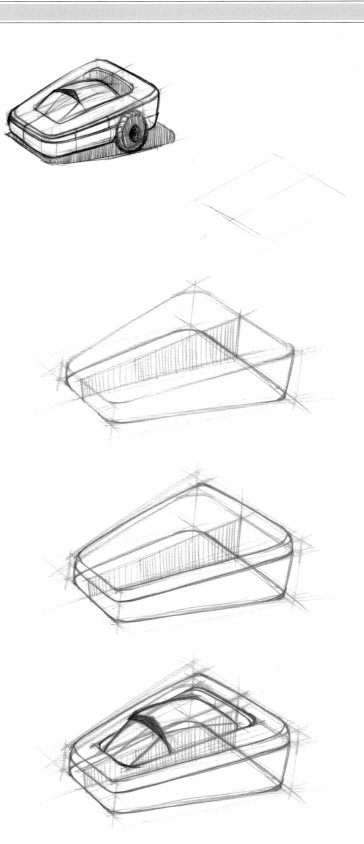

（2）確定底面的梯形，只要將梯形的短邊確定後即可畫出。再在中間畫出一個立面為梯形的橫截面，通過橫截面畫出梯形的立體透視圖。通過基本型畫出圓角。

（3）加高產品高度，畫出複合圓角，然後在原先梯形的基礎上，在最上面加高向內縮小，畫出上面周邊的複合圓角形狀。

（4）畫出中間部分的細節。在中間最上面再畫出一個內縮的透視梯形，然後根據橫截面畫法畫出中間部分。

（5）通過透視關系，先畫矩形，然後根據中心軸畫出圓形的透視效果，作為輪子。

（6）畫出輪子的圓形透視。確定造型線條，即在凌亂的輔助線中加重需要的輪廓。

車輪的繪畫方法。

（7）畫出影子以及產品的暗面，並畫出結構線。

提示

　　有時候過多調整草圖的造型會讓人感覺畫面凌亂，這時候可以加粗或者加重正確的線條，這樣會使凌亂的畫面變整齊。

　　有的學習者喜歡畫過一遍後，利用復寫紙描圖，這樣做會大大降低繪畫的效率，並且過於「乾淨」的畫面失去了產品手繪圖的魅力，因為畫面上缺少了輔助線的幫助，會因表現力不夠而失去特色。因此大家需要多花時間練習徒手繪畫線稿，畫的過程中要為以後要改動的地方留出餘地，可以將線條畫得長一些。

　　右面這種描圖的手繪風格是不提倡的，該手繪圖上的線條不夠自然，生硬呆板，線條不分粗細，沒有輔助線，失去了手繪圖的手繪色彩，畫面缺乏故事性和活力。

2.滑鼠線稿表現

（1）畫出產品大致形體，簡化
產品造型。

下筆前先思考筆觸的走向，並且分析出受光明暗度，例
如滑鼠的背面因為受光原因而筆觸很輕。這樣做方便以
後繼續刻畫或者著色，線條有輕有重，有粗有細才能更
好的表現產品的立體感和空間感。

（2）刻畫大致細節。

不要一開始就刻細節，例如開始刻畫具體的紋理等。分
析大致完整體的形體後，再深入各個部分零件的形體。
注意留出適當的間隔空隙方便以後深入刻畫。

（3）深入刻畫細節，完成滑鼠
的造型表現。

經過了之前的歸納之後，這一步可以深入地刻畫產品的
細節，如滑鼠滾輪上的凹凸紋樣、側面的按鍵以及其他
厚度和裝飾等。

在厚度處可以畫些小細線作為裝飾，並表示產品造型的
走向。

（4）畫出陰影，強調產品。

產品陰影達到強調和突出產品造型的作用。根據陰影向
外擴散的規律，不可以把陰影畫得過於死板，靈活運用
線條畫出陰影。

3.書包線稿表現

（1）使用0.1mm的代針筆繪製出書包的外輪廓，要注意線條的輕重，近處稍實，遠處稍虛。

（2）畫出書包主要組成部分的線條。

（3）深入細節，畫出背包帶，線條要流暢均勻。

（4）逐漸深入，畫出各部分結構細節厚度等。

（5）畫出陰影輪廓，調整局部細節。

（6）畫出書包最表面的網狀材質。

6.1.3 產品手繪標註

產品手繪中的概念手繪圖，也就是創意草稿，就像是產品的說明書，其中包括了產品設計概念的產生、發展和產品細節、產品的功能表現、產品與環境的關系等。因此眾多的造型手繪集於幾張紙面上，必須有相對應的標註進行輔助解釋說明，幫助對方理解設計構思。

產品手繪中的標註要有自己的特點，下面借助手繪圖將一一向大家說明。

1.箭頭說明標註

箭頭在手繪中必不可少，我們利用箭頭表示繪畫的順序，展現設計思路，或者表示產品的功能，例如，可以用彎曲的箭頭表現旋轉。右圖是打開瓶蓋動作的幾種箭頭示範，箭頭有的是扭轉，有的是拉開，有的是保持上下方向。下面幾個示範幫助大家理解，不用死記硬背，可以根據自己的風格繪出更多形式的箭頭。

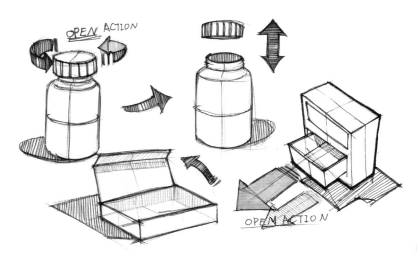

有時也可以使用一般的單線箭頭作為標示，具有立體感，能和產品造型結合。下圖是垃圾桶的設計，設計師利用一些箭頭標示出設計思路的演變。

豬籠草演變過程

垃圾桶從底部出垃圾

開關控制閘門倒出垃圾

提示

箭頭的方向與透視最好跟要標示的產品部位相同，這樣在空間上避免誤讀，增加造型的空間感。好看的箭頭是畫面的點綴，可以讓紛亂的畫面變得井井有條。

2.文字說明標註

這裡說的文字說明標註用的曲線，雖然沒有硬性規定，但是這在產品設計手繪中已經成為一種共識。

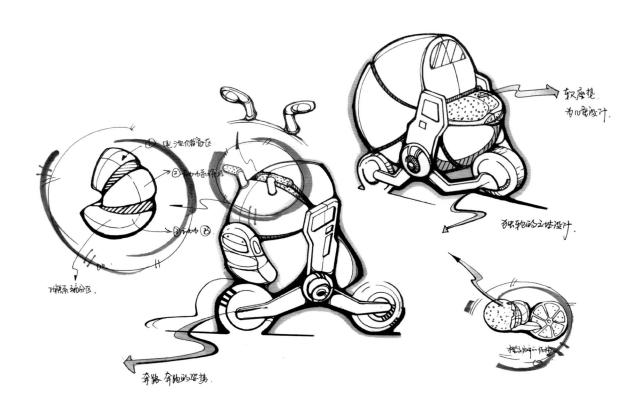

這種單線的曲線箭頭很細，一般用來標註細節和名稱，線條要自然放鬆，不用刻意去表現，有時前段帶有箭頭，不帶亦可。右圖中利用曲線箭頭標示出產品各個部分的名稱和材質。

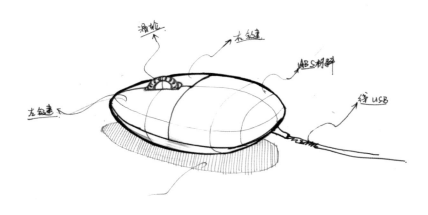

6.2 產品手繪上色技巧

上一節介紹了產品手繪中線條的使用以及作圖中的一些標註的注意事項,這節主要介紹產品手繪的上色技巧。
產品手繪圖的上色工具有麥克筆、粉彩、色鉛、彩色墨水等,下面將逐一向大家介紹。

6.2.1 麥克筆上色技巧

1.麥克筆上色基本概念

產品手繪中最常用到的莫過於麥克筆。我們在第2章介紹過了麥克筆的分類和性能,這節不多介紹。麥克筆使用的技巧有很多,很多人拿起麥克筆將所有的地方都填充上了顏色,其實這是不對的,為什麼呢?

物體表面受光永遠都是不均勻的,所以整體不可能顏色分布均勻,即使他們都是一個顏色的,也會因為受光不同而產生變化。

顏色不均勻有兩個原因,一個是因為大氣透視的關系,另一個原因是光線。

在介紹麥克筆使用之前先介紹大氣透視效果原理。

大氣透視的原理就是,距離觀察者近的物體的色彩彩度比遠處物體的色彩彩度要高,這不僅僅發生在兩個物體上,在同一物體上也會發生,如果物體的體積很大或者長度很長,景深透視很大的話就會產生這樣的效果。生活中的景物因為空氣的原因而呈現近實遠虛的效果。在手繪圖中利用這種遠近色彩對比的方式對體積較大、景深較大的物體進行手繪圖表現,從而可以增加產品的體積感和空間感。

下面我們用一個簡單的形狀來演示這一效果。因為我們要一種自然的漸層效果,這種效果可以使用粉彩或者彩色鉛筆表現,由淺入深。右圖是使用彩色鉛筆表現的效果,近處的部分顏色深,呈現趨於固有色的顏色,我們會感覺這部分離我們很近;而遠處則發白發灰,這就使這個造型產生了非常深的景深效果,顯示出物體龐大的體積。

麥克筆主要有水溶性麥克筆、油性麥克筆和酒精性麥克筆。它的筆頭較寬,筆尖可畫細線,斜畫可畫粗線,通過線、面結合可達到理想的繪畫效果。

2.麥克筆上色技法

並置法：運用麥克筆並列排出線條。下圖中左邊的色塊為單一顏色排筆後效果，右邊為同一種顏色疊加後的漸層效果。

重疊法：運用麥克筆組合同色系色彩，排出線條。這是同色系顏色排筆方法畫出的色塊。用同色系顏色不同深度排列出漸層效果。

疊彩法：運用麥克筆組合不同的色彩，達到色彩變化，排出線條。這是綠色和暖灰色系疊加而成的效果。這種效果可以使顏色漸層自然。可以先畫綠色底色，然後加深暗面，或者先畫出明暗關系，再上固有色。根據情況和個人習慣選擇兩種方式中的一種。

麥克筆一般常與代針筆線描相結合，用代針筆線條造型，用麥克筆著色。

麥克筆色彩較為透明，通過筆觸間的疊加可產生豐富的色彩變化，但不宜重複過多，否則將產生「髒」「灰」等不好的效果。

著色順序先淺後深，力求簡便，用筆帥氣，力度較大，筆觸明顯，線條剛直，講究留白，注重用筆的次序性，切忌用筆瑣碎、零亂。

下面是兩種麥克筆上色形式，第1種是平塗，第2種有筆觸和留白。一般使用第2種方法，這樣使得畫面色彩更加透氣，也可以為下面的繼續上色留有餘地。第1種方式根據不同情況選擇使用。

3.音箱麥克筆上色表現

　　右側這張圖片中產品雖然成純黑色，但是依然能看出產品表面受光線影響產生漸層變化。接下來就以這個音箱為基本型做一個麥克筆上色的範例，為了更好地觀察上色過程，顏色使用橙色系。

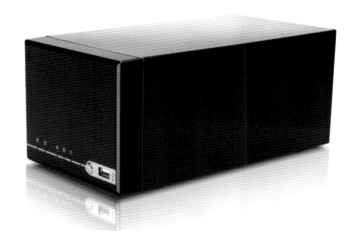

（1）用鉛筆起稿畫出產品外形。

線條要放鬆，不能太緊，畫的時候使用你的肩膀，試著這樣做你會發現線條變得更斷而流暢。

在畫線稿時對打算上色的部分進行分析。

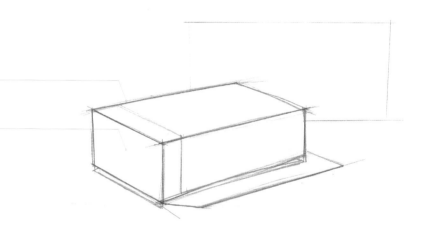

　　（2）確認產品的固有色，也就是產品的色彩。然後給產品上色，筆觸如果順著產品表面透視去畫會增加透視效果，讓畫面更加整齊。受光面雖然填滿了色彩，但是色彩並不十分均勻，這樣做的效果是為了讓畫面更加活躍。

筆觸的大致運筆方向如下圖，這只是提醒大家要順著產品的結構，筆觸要平行於平面的邊線。

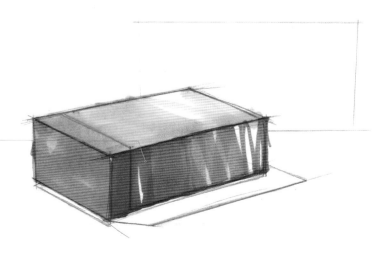

（3）加強明暗對比。在畫好了
產品固有色之後，可以利用深一層顏
色加重暗面，或者與灰色系麥克筆相
疊加，從而加深色彩。

加深顏色還可以使用顏色與灰色系麥克筆混合的形式，
如下圖中橙色和藍色與灰色組合後的變化。這樣使用可
以讓色彩統一，畫面更加柔和。不同面使用的灰色系的
深度也不同，要根據實際情況而定。

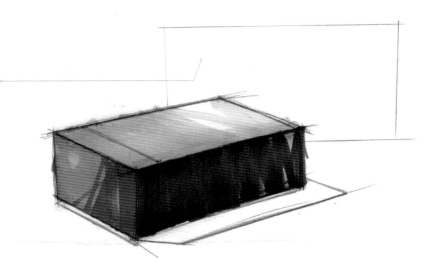

（4）選取背景與陰影的範圍。
把要填充顏色的區域的輪廓用將要使
用的顏色畫出來，這樣可以盡量減少
在上色時塗到範圍外面的問題。

（5）繪製陰影。陰影的規律是物體離陰影比較遠（如懸空的物體），或者距離觀察者比較遠的陰影部分顏色比較淺。

陰影部分的顏色不是一成不變的，他是有漸層效果的，下圖的陰影使用灰色和白色色鉛筆結合繪製而成。

（6）繪製背景。背景的上色筆觸需要與背景的一條邊平行，均勻上色。

麥克筆的上色要由淺到深，這樣做是因為麥克筆淺色無法覆蓋深色，為了避免發生錯誤，因此建議大家練習由淺入深的繪畫方式，謹慎用色，逐步深入。並且注意適當留白，為以後的繪製留有餘地。

上面介紹過顏色疊加，但是切記不可胡亂疊加，如互補色之間的疊加，很容易使畫面髒亂，顏色渾濁不清。

4.吹風機麥克筆上色表現

（1）用代針筆大略畫出吹風機
的輪廓。

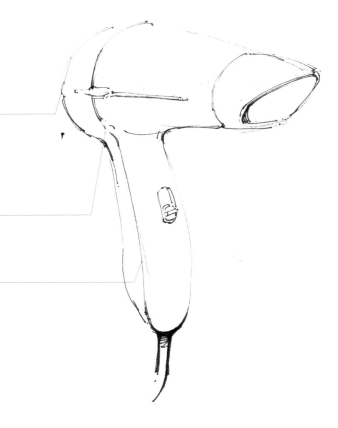

畫輪廓的時候可以挑選細筆尖的代針筆，如0.1或者0.05
的筆尖，這樣可避免初學時因線條控制能力不強導致輔
助線條過粗的情況。

如前面說過的，畫前要分析明暗，從而更好地表現線條
的輕重關系。

畫這類圓柱體造型的產品時可以先畫一條中軸線，根據
中軸線畫出透視，也可以如上圖那樣畫，這需要大量的
結構練習才可以掌握此能力。

（2）加重輪廓線，並確認刻畫
細節。

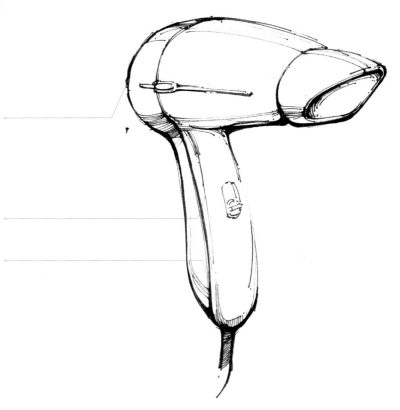

確定好產品的基本型後，用稍粗的代針筆或者細彩色筆
確認產品的形狀。

根據明暗關系的不同，線條的粗細輕重也不同。

標示出產品的結構線。

（3）給產品上底色。

首先這是一個高反光光滑材質的紅色吹風機。分析產品的形體受光程度後，挑選淡粉色繪製產品的底色。麥克筆一般從淡色部分向深色部分畫，這樣做的好處是防止畫錯而無法塗改。

麥克筆的筆觸方向要與產品的形體一致，圖中吹風機頭部的走向是橫向的，如果我們將麥克筆的筆觸變成整向，則會造成視覺困擾，影響產品的立體感。

利用同色系疊加的方式，簡單畫出明暗關系，如吹風機口的陰影。

麥克筆筆觸要果斷準確，如猶豫不決則會產生筆觸邊緣鋸齒或者兩頭印墨水的現象。

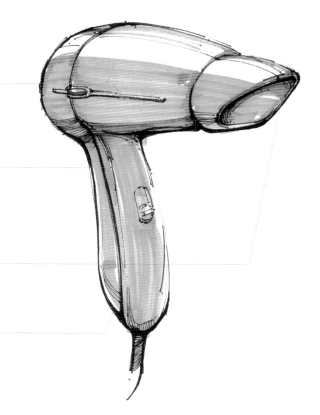

（4）使用深一層的紅色系加重明暗關系。

筆觸要有秩序，方向正確，並且統一。

在亮部使用細筆尖輕畫幾條顏色作為暗面向亮面漸層的表現。

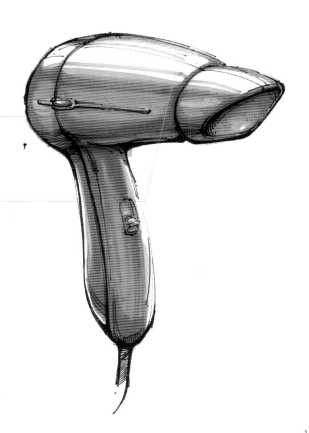

（5）強調產品細節及輪廓，完成手繪。

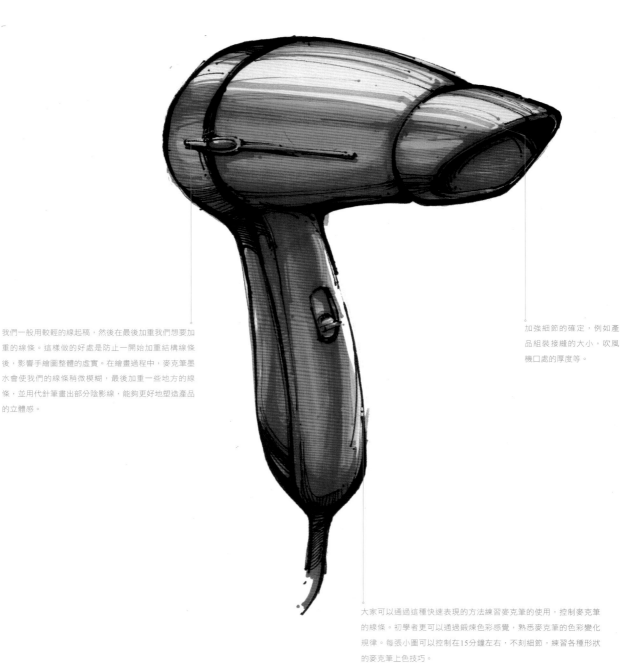

我們一般用較輕的線起稿，然後在最後加重我們想要加重的線條。這樣做的好處是防止一開始加重結構線條後，影響手繪圖整體的虛實。在繪畫過程中，麥克筆墨水會使我們的線條稍微模糊，最後加重一些地方的線條，並用代針筆畫出部分陰影線，能夠更好地塑造產品的立體感。

加強細節的確定，例如產品組裝接縫的大小，吹風機口處的厚度等。

大家可以通過這種快速表現的方法練習麥克筆的使用，控制麥克筆的線條。初學者更可以通過鍛煉色彩感覺，熟悉麥克筆的色彩變化規律。每張小圖可以控制在15分鐘左右，不刻細節，練習各種形狀的麥克筆上色技巧。

5.吸塵器麥克筆上色表現

（1）使用細代針筆輕輕畫出形
狀輪廓及結構，注意近實遠虛的線條
變化。

這個練習是快速表現，主要練習大家對麥克筆快速表現
的掌握情況，所以形狀輪廓線條盡量輕鬆流暢。

（2）加強輪廓線及分模線。

確定各部分的具體形狀及位置，為上色做準備。

結構穿插要準確。

（3）使用檸檬黃和暖灰色給產
品上中間色。

注意按照受光強度上色，不可平塗。

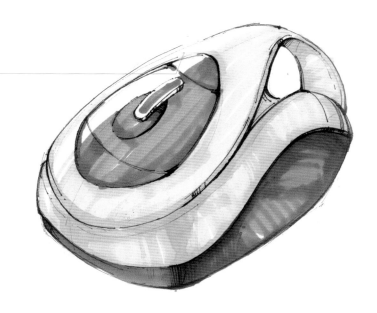

（4）使用深一度的暖黃色及暖
灰色疊加上色。

上色筆觸要輕鬆，並且根據產品的明暗交界線進行上
色。如圓角處、產品頂蓋的厚度的表現、以及產品外殼
厚度表現等。

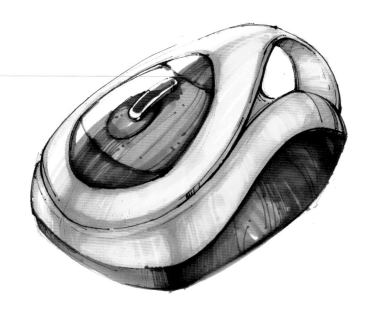

（5）加強質感效果。

因為產品的質感為光滑塑料表面，因此使用深黃色畫出
反射的環境色，製造出光滑材質效果。

筆觸可以如圖一樣活潑輕鬆，也可以使用寬頭進行面
暈染。

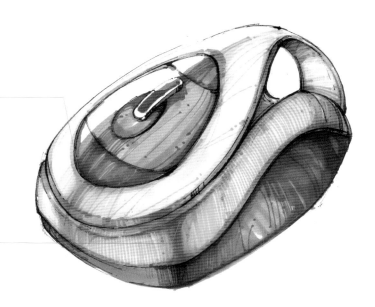

（6）強化細節，加深陰影。

注意產品的厚度與質感表現，強調細節。

在表現陰影時要仔細分析，陰影要表現準確。

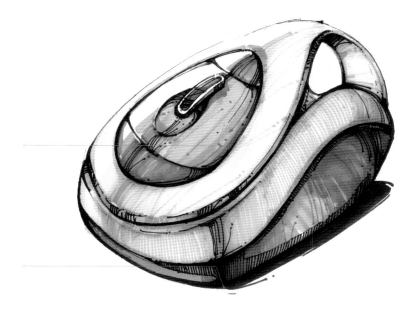

6.2.2 粉彩的使用技巧

1.粉彩上色基本概念

　　粉彩因色彩柔和、層次柔和的特點，經常被使用在產品設計手繪中的亮面表達上。

　　粉彩可以直接用刀刮下粉末，然後用棉花（化妝棉更好）沾著粉彩粉末在畫紙上擦拭。

　　刮好的粉彩加入一些嬰兒爽身粉進行混合，上色會更加均勻順滑。

　　粉彩上色主要是擦拭的方法，要注意以下兩點。

　　第1點：擦拭時不能過重，顏色要循序漸進，以免顏色過重無法修復，或者將紙張擦壞影響以後創作。

　　第2點：在用麥克筆上色前使用粉彩，要防止遮蓋麥克筆色彩而影響畫面質量。

2.音響粉彩上色表現

　　粉彩可以用來直接給產品造型上色，也可以平塗於白色紙面，製造彩色紙張的效果來繪製手繪圖。

　　（1）確定產品輪廓造型，然後分析產品的明暗分布，思考如何上色。我們將畫一個表面光滑的圓柱形音響產品，由於產品表面光滑，因此明暗對比強烈。

產品以紅色為主色，因此整體用紅色水性筆描出產品的輪廓。

圓柱體影子的繪製方法在前面章節提到過，首先確認頂面的圓心，然後確認光線入射方向，從而找到頂面的影子，繼而畫出整個圓柱體的影子。

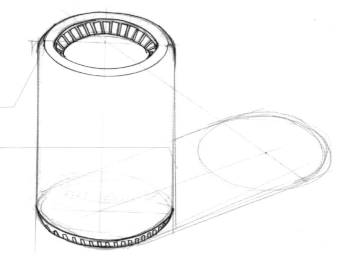

　　（2）使用代針筆和灰色系麥克筆畫出產品的黑色反光及陰影。

因為是光滑表面，反光強，因此凹進去的平面沒有陰影，而是反射上面四周的倒影。

陰影使用了灰色上第1遍底色，筆觸方向向下，然後用更深的灰色加深最深處，方向向下。

（3）用小刀在畫紙上刮下少量
粉彩粉末，然後用化妝棉或者面紙擦
出漸層顏色。漸層要根據明暗交界線
的位置來準確繪製。

擦粉彩的時候力度不要太重，這樣避免將粉彩完全揉進
紙張之中。如果完全揉進紙張之後，粉彩就不容易擦
掉，會對以後的效果處理造成影響。

加重色彩可以在要加重的地方多加一些粉彩進行擦塗。

（4）用紅色麥克筆畫出產品的
暗面。

為了上色時不容易將色彩畫到外面，可以將輪廓用畫筆
圈起來。

畫暗面時先確定暗面色彩。沒有一定的要求，但是暗面
顏色純度不宜太高。

（5）用麥克筆畫出暗面和灰面。

頂部由於反射原因，用麥克筆輕鬆畫出一些代表反射周
圍環境顏色的線條。

倒影處要畫出頂面邊緣的厚度，使用明度稍高的紅色麥
克筆。

用暗紅色麥克筆畫出邊緣圓角的效果。

（6）提亮產品邊緣高光，最後
收尾。

如果造型亮面的粉彩過重，可以用橡皮擦由亮到暗擦出
漸層效果。

麥克筆與粉彩相結合的畫法中，在表現反光強度高的物
體時，利用強烈對比來進行效果表現。下圖中的麥克筆
的上色筆觸提醒我們，如果將麥克筆到粉彩的漸層畫得
太均勻會顯得死板，而且現實中色彩也不是完全均勻
的。因此用麥克筆上色收尾的時候，進行一下調整，如
下圖，右邊圖片的麥克筆用筆顯得更加輕鬆活潑，也更
符合實際效果。

6.2.3 彩色鉛筆的使用技巧

1.彩色鉛筆上色基本概念

　　由於彩色鉛筆使用方便，上色方法容易掌握，並且色彩效果柔和多變，在手繪圖中應用比較廣泛，尤其是環境藝術手繪圖。在產品設計手繪圖表現中，彩色鉛筆的使用並不常出現，有時候在小面積區域內可以代替粉彩進行細節刻畫。

　　彩色鉛筆有水性與油性的兩種，可根據繪畫情況選擇。如果是水性色鉛分為乾畫法與濕畫法，乾畫法在於運筆。

　　彩色鉛筆的著色採用循序漸進的方式，這種方式和粉彩的方式類似，只不過粉彩用的是粉末塗抹，色鉛是鉛筆狀的工具直接在紙上表現。不管彩色鉛筆上色如何細膩，其柔和度還是比粉彩差一些。

2.油性色鉛上色表現

　　下面利用一個長方體介紹彩色鉛筆的運筆與著色技巧。乾畫法就是由淺入深，一遍遍地將顏色堆積起來。

　　（1）確定明暗面後，使用平行於平面的排線均勻上色。

用筆要輕，就像是畫素描一樣，排線要均勻。

　　（2）進一步加深暗面，提高對比度，筆觸方向要有規律。

暗面由於大氣透視關系，顏色並非平均，遠處的顏色略淡。

　　（3）進一步加強對比度，最後完成畫面。

注意顏色的深淺變化，明暗交界線的顏色最深。

3.水性色鉛上色表現

（1）分析簡化造型，用鉛筆大
略畫出輪廓。

注意用筆要輕，否則鉛筆石墨影響色鉛上色。

（2）用彩色鉛筆上色。

要按照水晶寶石的反射特點進行上色，陽光透過寶石反
射到戒指的底面上會有反光，弧形的寶石面上會有高反
光，而鼓起的地方因為透視關系看起來厚一些，因此
會有反射，顏色會加深。

（3）用沾了水的小毛筆潤濕戒
指面的寶石色彩，讓色鉛筆觸減弱，
使色彩更加融合，刻畫寶石晶瑩剔
透、色澤圓潤的質感。

如果水分過多，可以用紙巾輕輕吸走表面水分，如果顏
色變淡，需要趁濕補上所需顏色。

最後用細彩色筆渲染高光部分，並用白色色鉛筆進一步
刻畫戒指底面的反光，使寶石看起來更加剔透。用細彩
色筆或者趁濕用深紅色鉛繼續刻畫隆起部分。由於寶石
是紅色過濾光線，因此陰影部分會有紅色的光線照射到
平面上，所以在陰影處加一些紅色陰影。

注意寶石高光形狀的透視要隨著弧面變化，形狀不能呆
板，要有光線是透過幾扇窗戶射進來的效果。

4.乾濕結合表現

下面是另一款琥珀石戒指的上色處理。如果是用粉彩或者麥克筆，很難刻畫出寶石中零星的雜色相間的色彩效果，因此這裡使用彩色鉛筆作為主要工具，細彩色筆做為戒指周圍金屬的細部刻畫工具。

（1）使用鉛筆起稿，然後用彩色鉛筆根據琥珀的顏色分布由淺入深上色。

琥珀為通透性很強的材質，因此中間色彩要明亮。

（2）用水潤濕色鉛，略乾後再一次上色。

經過兩次上色，顏色更加飽和。

（3）畫出陰影和戒托的質感。

注意戒指周圍金屬材質的表現，金屬的反光更加強烈，
所以可以直接用白色提亮。

（4）強調高光，調整材質透明
度質感。

水性彩色鉛筆的運用技法還有很多，可以先上色再加濕
融合，或者先將紙面濕潤，再用疊加的方法上色。另外
還可以直接用水性色鉛在砂紙上摩擦出粉末，將粉末灑
在需要作畫的濕潤的紙面位置，繪製出色彩隨意融合的
藝術感。這種方法可以用在產品手繪的背景中，在以後
的實例中會提到。

大家只要在平時多觀察、多練習，就能將各種工具靈活
搭配起來使用。

第7章 產品手繪圖綜合實例表現

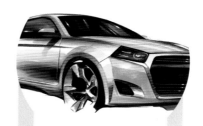

7.1 概念手繪圖表現

7.1.1 香水瓶包裝

　　這是一款寶格麗（BVLGARI）品牌的香水設計。香水不僅味道芬芳各異，著名香水品牌的香水瓶設計作品，更是很多香水收藏者的主要收藏目的所在。這款香水瓶通體圓潤，流線型瓶身更顯女性柔美的魅力。晶瑩剔透的瓶身與光滑金屬質感的瓶蓋結合，材質、色彩對比強烈卻不失溫柔，瓶身的設計更是非常適合手部小巧的女士使用，符合人體工程學原理，所以是一件非常好的產品設計作品。

　　在平時練習的時候，可以找一些現有的富有優秀設計感的產品進行重新分析繪畫。我們需要找很多相關產品的各種角度的圖片作為參考，全方位瞭解產品的設計理念和結構。這樣不僅能幫助我們提升手繪圖表現能力，還可以通過分析，學習優秀設計師的設計思路。因為手繪圖最終是為設計服務的，因此這樣的練習更能提升我們的設計思維，從而為設計出更好的作品打下基礎。

產品原圖

手繪圖

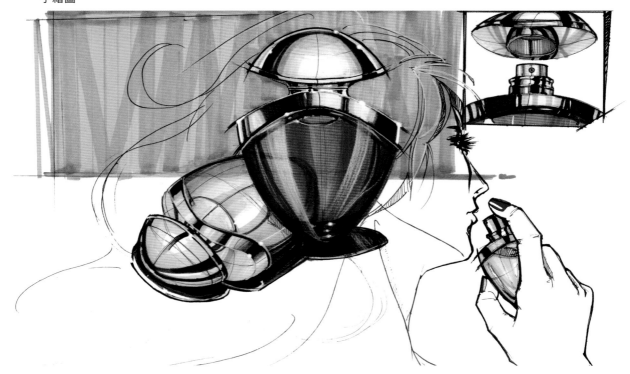

（1）分析產品，佈局畫面構圖
與內容。

在畫構思草圖時要先瞭解產品特點。這是款女性香水，
因此草圖以一位女性的形象作為主要背景，將產品主體
放在中間，用頭髮作襯托。

線條不能死板，要輕鬆自然，手跟隨肩膀移動，線條輕
重有序。

產品透視關係把握要準確。這是一個兩頭尖的蛋形造型，
橫截面類似單向圓角。

（2）用代針筆和細彩色筆加強
輪廓，去除影響畫面效果的輔助線。

這幅圖用代針筆描邊，配合麥克筆和粉彩進行繪製。代
針筆線條不要太過於僵硬，可將造型線條畫得稍長一
些，甚至超出造型外，這樣會產生富有方向和運動感的
效果，並且還介紹產品造型的構思思路和造型線條的來
龍去脈。

玻璃瓶身可以用細彩色筆進行繪製，如果用黑色代針筆
畫會影響產品空間感的表達。固有色的邊線虛實感比較
真實。

整理畫面，將不需要的線擦掉。

（3）給金屬質感瓶蓋上色。

瓶蓋為感光金屬質感，因此對比度強烈。使用冷灰色系繪
製。

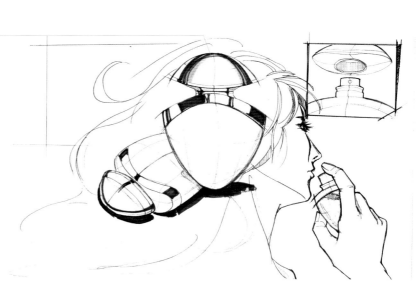

（4）繪製背景以及評審金屬部分。

用灰色繪製背景色塊。手繪中可以先畫主體後畫背景，
也可以先畫背景後畫主體。為了先看下效果，此圖選擇
先畫背景。

背景要畫在人物輪廓上，因為人物只是為了渲染主體產
品的使用，而人物的線條較複雜，這裡藉助大塊背景整
合人物線條。

畫背景時兩邊不要畫死。人物造型眼睛處留出空白，利
用明暗對比製造神祕效果。

根據前面講過的金屬繪製的方法，用黑色和冷灰色系麥
克筆繪畫出金屬色反光。

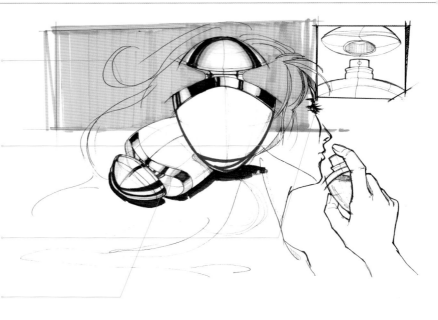

（5）用粉彩畫出玻璃瓶身，然
後用麥克筆畫瓶蓋和玻璃厚度。

用紅色粉彩塗抹瓶身，製造出玻璃瓶透明的壓光效果，
按照瓶身的結構，突起的地方要輕。

用紅色麥克筆畫瓶身厚度的反射，因為反射關係顏色變深。

用黃色與淡黃色顏色排列的方式畫出躺放香水瓶的瓶
蓋，適當留白作為高光。

紅色香水瓶蓋為銀白色，用冷灰排筆畫出漸層效果。

加強陰影，用代針筆在陰影外圍一定寬度描邊，這樣使
陰影更加活潑生動。

因為香水瓶是透明的，所以要注意兩個瓶子之間和瓶子
與背景之間的透明關係。

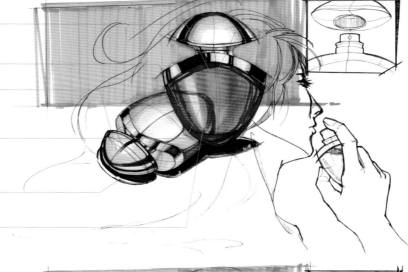

（6）進一步刻畫香水瓶質感，
並畫出背景中的香水瓶。

在瓶子的頂端畫出香水瓶中氣泡的形式，和水杯中水的
畫法相似，氣泡的四周也有厚度，因此顏色較深。

用麥克筆畫出手中的香水瓶。筆法要簡練，不可過於複雜。

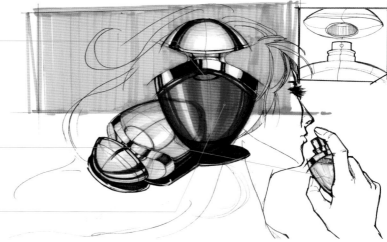

用紅色系麥克筆加強紅色瓶身的色彩對比，加強光滑玻
璃質感。

（7）畫出右上角的產品分解圖。

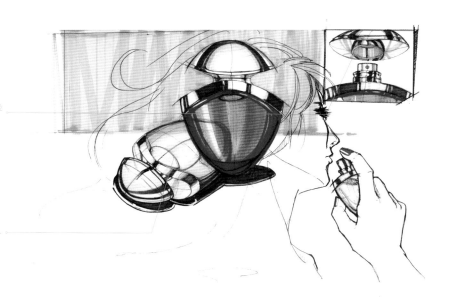

與金屬材質類似，用麥克筆畫出分解圖的金屬質感。並用同色系、不同深淺的紅色畫出瓶身。

調整細節，如在刻畫氣泡時可以用炭精筆將邊緣進一步修整。

（8）整體調整畫面，然後提亮高光收尾。

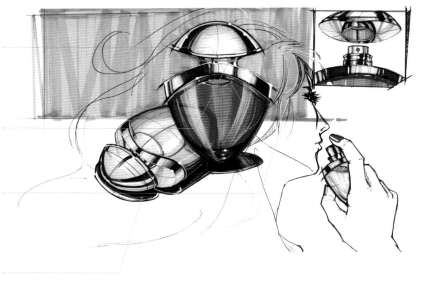

用白色描邊鉛筆畫出瓶身玻璃的高光，用清掃的筆觸畫出白色半透明反光。

用修正液或者修正筆描出瓶蓋金屬質感與玻璃質感瓶身的交界面，然後在高光處點出高光光筆，用白點的方式表達金屬的強反光。

用白色修正筆在暖灰色背景上描出人物的輪廓，提亮線條，渲染畫面氣氛與藝術感。

陰影部分用白色色鉛筆在外圍描畫，前面講述過陰影的原理，這裡省略。

7.1.2 隨身音樂耳機

　　這是飛利浦公司設計生產的一款音樂耳機，採用了金屬質感與透明質感材質結合的設計，形式上透明的材質包於金屬材質外，造型線條圓滑流暢，極富有設計感。說是一件消費產品，更是一件創意思維的藝術品。

產品原圖

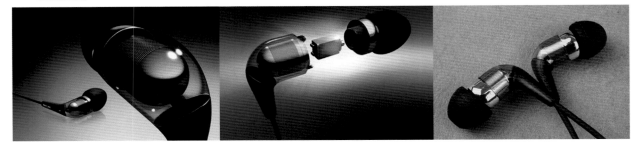

手繪圖

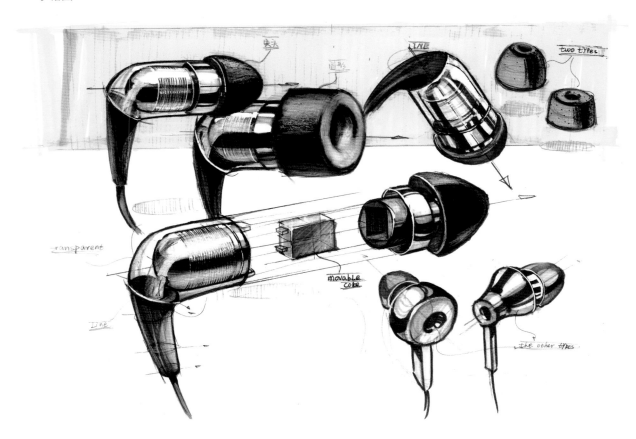

（1）分析設計，並確定手繪圖
的構圖，然後畫出大致的輪廓。

根據圓柱體的透視方法畫出產品的透視手繪圖。

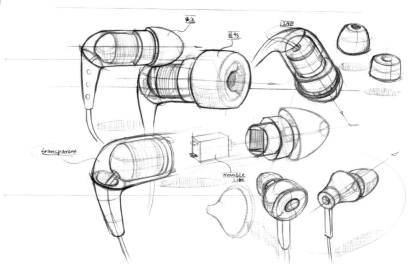

構圖主體在上方，以背景襯托，下方為其他方案及產品
爆炸圖。

（2）畫出背景，區分重點。

快速表現時先畫背景和後畫背景都可，有些人比較喜歡
在快速表現時先畫背景，這樣能夠很好地襯托出前面的
造型，以後上色更加清晰。

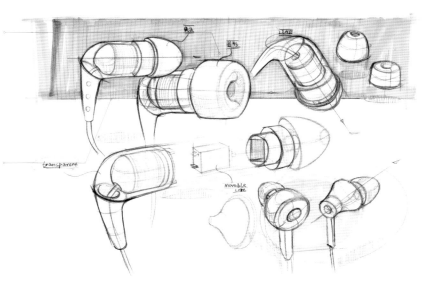

畫背景的時候線條一定要均勻，可以先用顏色將輪廓外
形勾勒一下，這樣避免畫到產品形狀裡面。

（3）用淺色灰色系麥克筆畫出
形狀的明暗關係。

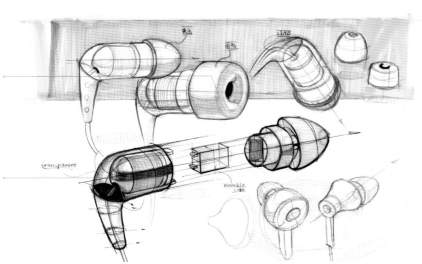

用不同的灰色系麥克筆畫出明暗關係。金屬材質一般用
冷灰，泡棉耳機處用暖灰畫，注意適當留白作為高光，
方便以後的上色。

上色過程中，需要加深的部位可以用代針筆或者碳精筆
等加重部分輪廓達強調作用。

（4）加強耳機的立體效果。

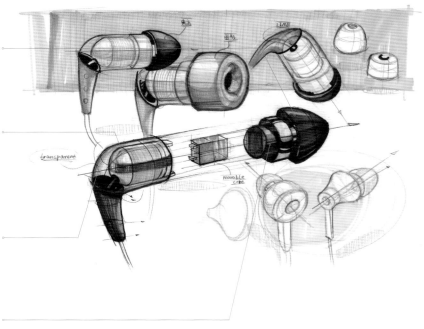

這部分是隨身音樂耳機的頭部。棕色部用暖灰色系根
據明暗交界線畫出立體感，灰色部分為金屬質感材質，具
有強烈的反光，按照不鏽鋼的畫法，增強色彩的對比度。

這部分是耳機的後部。其內部為不鏽鋼高反射質感材
質，外部套以灰色透明的塑料外罩。因此內部的金屬材
質要畫出色彩的強對比度，強調明暗交界線。

外面的玻璃罩形狀的輪廓部分可以適當加深顏色，畫出
透明材質的厚度感，並且透出背景色的黃色。注意黃色
不能將形狀填滿，因為透明外殼有厚度，因此透過來的
顏色要有中間略重、四周略淺的層次。

從淺色部分即亮面開始畫，然後畫暗面。並且注意各個
部分陰影的表現，比如這個部分的陰影細節。

（5）整體上色，加強立體效果，注意材質的特點以及明暗光影的表現。

上一步確定了明暗關係，這一步主要根據固有色整體上色，加強立體感。

筆觸方面，上色要注意筆觸的走向和密度，根據不同材質選擇不同密度的筆觸。

色彩方面注意環境色對材質色彩的影響。

上色時不要過於緊張小心，高光或者邊緣線留白的問題，我們可以在最後用修正筆或者白色色鉛筆來解決。

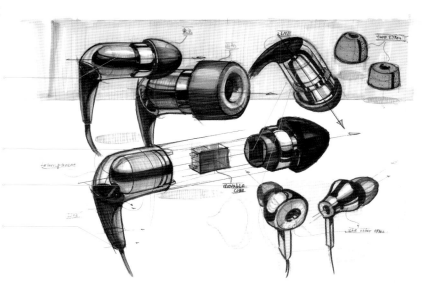

（6）調整畫面的整體效果並提亮高光。

用白色色鉛筆在透明材質上畫出高光筆，在內部金屬材質表面有圓形紋理，根據受光強弱，在受光線的位置用修正筆按照紋路點出高光。

圓形紋理
高光帶

泡棉橡膠耳機套先用白色色鉛筆畫出高光，質感為霧光，所以筆觸要輕。然後用炭精筆加深暗面，位置由暗到亮面逐漸漸層，筆觸由密到疏，製造出粗糙的感覺。

白色色鉛筆
深色色鉛筆

音樂耳機的尾部是橡膠材質，在受光處用白色色鉛筆輕輕畫出粗糙的筆觸，表現橡膠質感。

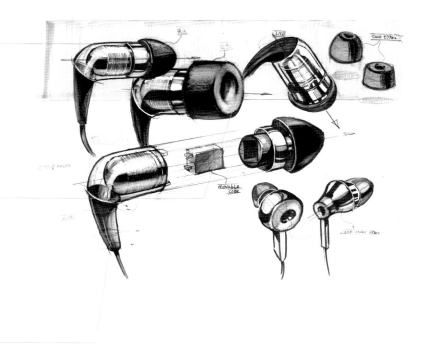

7.1.3 隨身藥盒

這是一組藥片收納產品設計。產品造型優雅，以藍色和白色為主，給人以平靜和潔淨的心理感受。

產品原圖

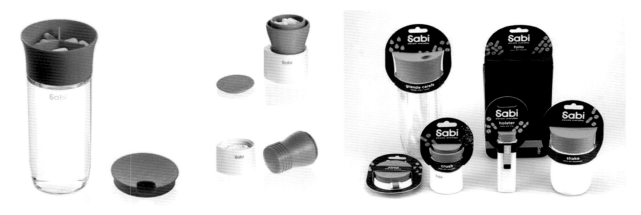

手繪圖

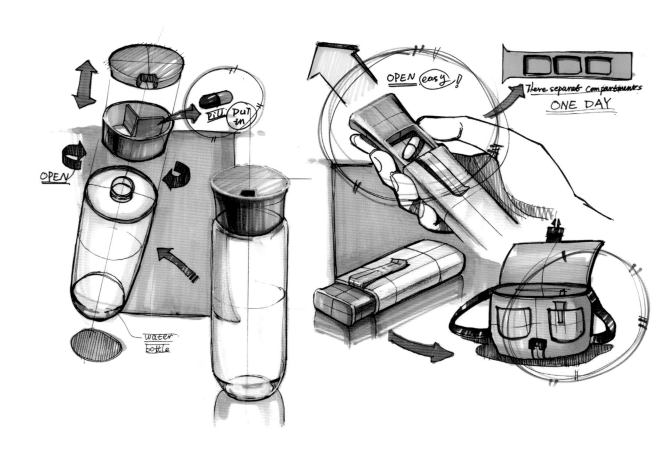

（1）確定構圖和畫面內容，然後畫出大致的輪廓。

手繪圖中主要挑選了兩種藥品收納盒具體表現，內容包括產品結構、使用方式和使用方法。

構圖採用左右前後構圖，主體在前，兩個類型的描述分別用背景聯繫起來。

（2）用代針筆確定輪廓，將鉛筆稿加重，然後去除影響效果的線條，並明確產品結構線。

注意粗細輕重線條的運用。主體的線條應該加重，使用方式和繪製環境的線條要簡化，如手和包。

（3）用天藍色系的淺色給瓶蓋及藥盒內部上色。

麥克筆用筆要疏密有致，因為這是光滑材質，所以暗面到亮面用筆要有由密到疏，由重到輕的漸層。

利用同色系疊加的方法畫出明暗層次，最亮處留白。

手繪圖的陰影採用倒影的方式。倒影顏色的深淺由距離物體底邊的距離而定，越遠越淡，彩度越低。陰影用暖灰色麥克筆繪製。

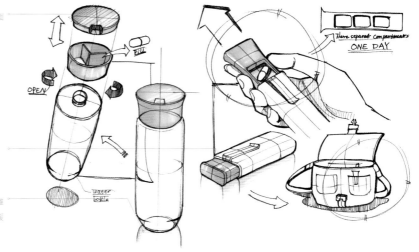

（4）進一步加強產品色彩明暗
關係。

用暖灰色系與藍色系麥克筆疊加畫出藍色部分的暗面，
然後用深一度的天藍色向亮面漸層，筆觸要輕鬆有序。

用暖灰色麥克筆加深陰影。

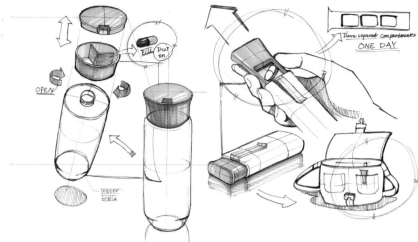

（5）繪製瓶身及三格藥盒的外部。

瓶身為透明的玻璃，有一定厚度，這裡用冷色系麥克筆
輕鬆掃過瓶身的邊緣。

三格藥盒為白色外殼，白色外殼在環境色的作用下產生
輕微的色彩變化，這裡為了使產品感覺溫暖，使用暖灰
色系麥克筆來畫。使用暖灰色麥克筆畫出暗面和灰面，
圓角處留白作為高光。使用同色系疊加的方式加深顏
色。

藥盒的卡子使用冷灰色麥克筆以間隔的方式畫出金屬質
感效果，注意筆觸方向。

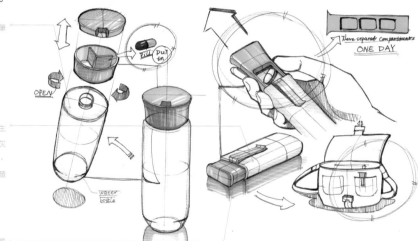

（6）加強細節，給背包上色。

背包先用淺土黃色麥克筆由暗到亮畫出固有色，下筆要
果斷，筆觸要輕鬆自然，然後用暖灰色麥克筆加重暗面，
接著用暖灰色麥克筆畫出白帶，不可平塗，筆觸受光線
影響要有疏密有致的效果。

使用藍灰色麥克筆在玻璃瓶壁上畫出反光，加強玻璃
質感。

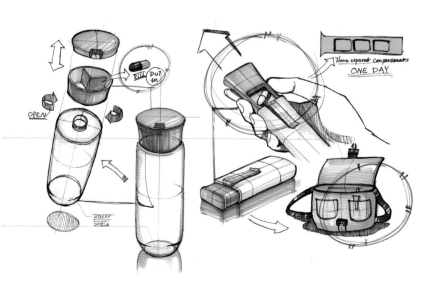

（7）給背景和箭頭等輔助標示
上色。

由於前景的產品色彩並不豐富，因此不可使用過亮的背
景色，避免喧賓奪主。這裡使用冷灰與土黃色麥克筆進
行疊加，降低黃色的純度，達到很好的襯托作用。注意玻
璃瓶對背景透視的影響，為了強調前面的主體，分解圖中
的玻璃瓶不強調背景在玻璃上的透視效果。

箭頭採用橘黃色麥克筆繪製，與藍色作為對比，活躍畫
面氣氛。而藥盒上的大箭頭面積較大，使用淡天藍色麥
克筆繪製。

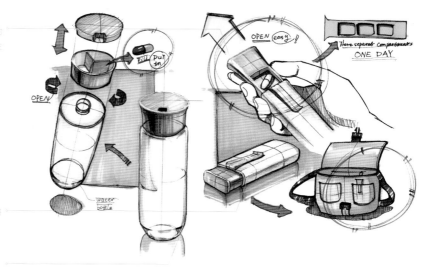

（8）提亮高光，整理效果。

使用白色色鉛筆在藍色瓶蓋及黃色的高光處畫出輕微的
高光效果以及形狀的邊緣厚度。再使用修正筆或者修正
液加強高光效果。

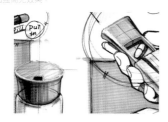

使用破精筆輕微擦掉藥盒圓角的暗面，明暗交界線處略
重。再使用白色色鉛筆加強高光處效果。

用代針筆或者細形筆調整輪廓及細節。

157

7.1.4 藍牙耳機

　　這是諾基亞公司設計的一款新穎多彩的手機藍牙耳機。這款產品的外觀相當有趣，用戶只需要輕輕一按，耳機即可自動跳出，在使用完畢之後也可以用同樣的方式將電話掛斷。整體上看這是一款很貼心的小耳機。

產品原圖

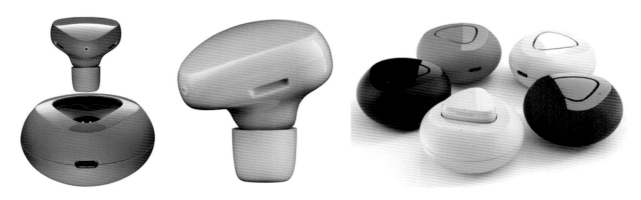

手繪圖

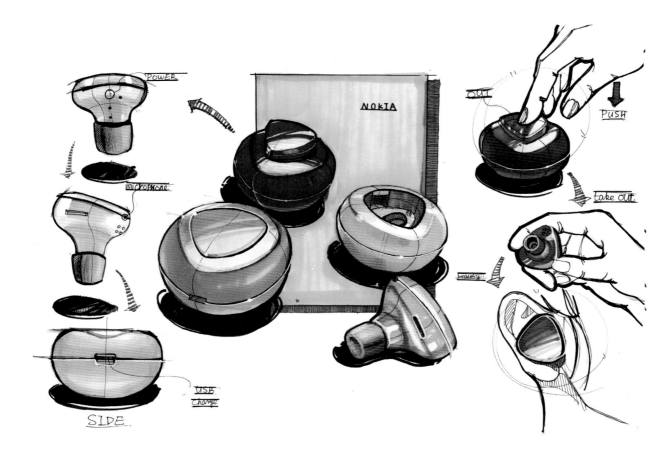

（1）確定手繪圖的構圖及產品造型。

因為這件產品的顏色分類較多，所以在畫面的中心位置分別畫出了這件產品3個顏色的不同狀態，並且用背景聯繫起來，兩邊為產品的說明圖。

產品角度採用從上往下看的俯角透視方式，這種方式能夠表現出產品的實際大小，使觀者有身臨其境的感覺。

一般一件產品會有一幅以上的手繪圖，因此這裡挑選產品比較突出的特點進行繪製，所以大家在畫手繪圖時，一張紙上不可貪多，內容較多時可以分多張進行。

（2）用代針筆和細彩色筆強調輪廓，調整畫面。

大部分類似的產品構思手繪圖都會先用鉛筆起稿，然後用拓紙拓出來再畫。大家也可以直接使用代針筆，利用側鋒，輕輕地畫出輪廓，然後加重正確的線即可。這裡為了讓大家看清產品透視關係，並使得手繪圖簡潔易懂，先用鉛筆起稿，再用麥克筆加強。

因為產品全體為彩色材質，如果使用代針筆確定輪廓難免會生硬，所以產品受光較大的地方可以用細彩色筆進行輪廓描邊，這樣更接近真實的立體效果。

（3）在產品的亮面用粉彩上色，然後畫出陰影。

產品的頂部平面是光滑塑料材質，色彩對比度高，反光強，這裡先用粉彩輕輕地擦出亮面反光部分。

彩色的產品使用黑色陰影進行襯托強調，陰影不可太過生硬，在陰影的外圍畫線來說明陰影的通透性。

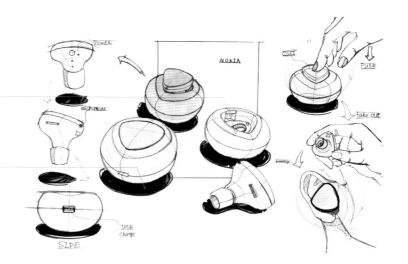

（4）產品材質的亮面使用粉彩
繪製完成後，用對應顏色的麥克筆繪
製產品光滑面的陰影與壓光材質球型
底面。

光滑
壓光
反光

在用麥克筆表現光滑表面時，用筆要輕鬆，有疏有密；
壓光表面留白不要過多，可以用臨近色之間疊色方式繪
製，明暗交界線部分適當加重。

產品與地面接觸的地方會反射環境光，因此暗面上色需
要注意暗面反光的處理。

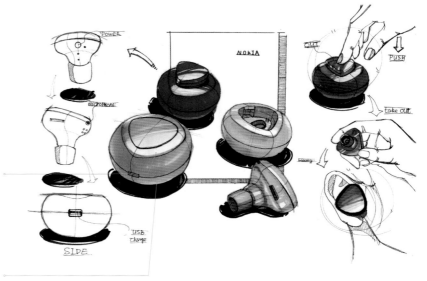

（5）繪製白色材質產品和輔助
標示。

左邊乳白色材質產品使用暖灰色系的麥克筆進行繪製。
先用淺色麥克筆大致畫出立體明暗關係，然後使用深色
麥克筆加深暗面。

為了使畫面更加豐富有立體感，將背景畫出一部分陰影
作為裝飾。

因畫面顏色豐富，所以箭頭使用了條紋的形式，避免畫
面有過多色彩而顯得雜亂。

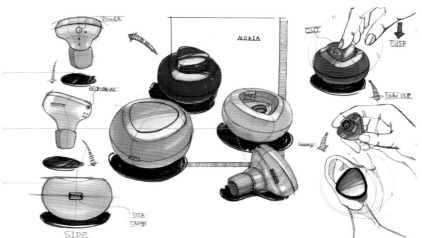

（6）整理畫面，提亮高光及邊
緣線。

畫面色彩純度高，因此背景使用了彩度相對偏低、略微
有粉藍色傾向的顏色來畫，這樣可以使前景主體色彩顯
得更加鮮豔，並能更好地達到強調的作用。

用修正筆畫出產品的組裝線，如圓形的上下連接縫，這
裡因為受光源的影響，會比周圍略亮一些。然後在受光
強的地方點綴些白色高光，突出材質特徵。

使用碳精筆繪製耳機耳機處泡沫海綿的明暗交界線，表
現粗糙質感。

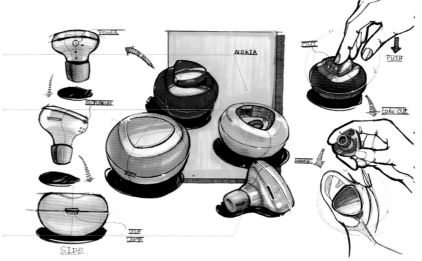

7.1.5 無線熨斗

這是一款無線分離式電熨斗，產品造型設計簡潔，傾斜的把手符合人體工程學原理。這款產品還可以自我調節溫度，幫助用戶更好地整理衣服。可摺疊的熨衣板也可以當作手提袋，方便熨斗的攜帶。

產品原圖

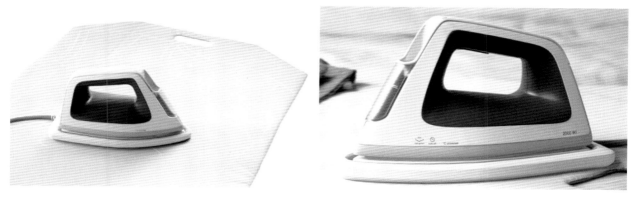

手繪圖

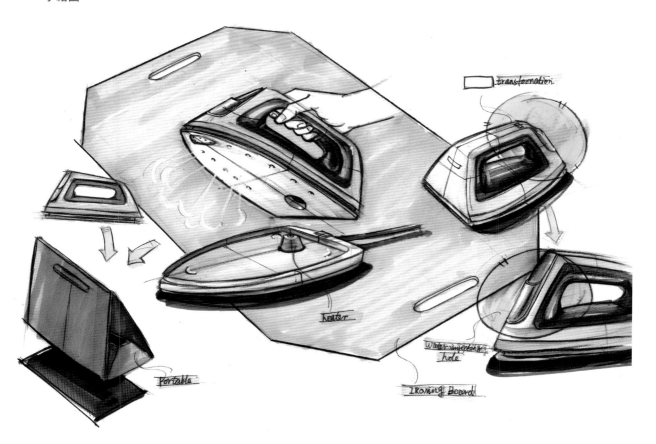

（1）構圖，確定手繪圖內容以及產品造型。

類似於電熨斗和鞋子等形狀的產品，初學者對其造型很難畫得準確。這樣的弧面造型，可以利用橫截面的方法來畫。

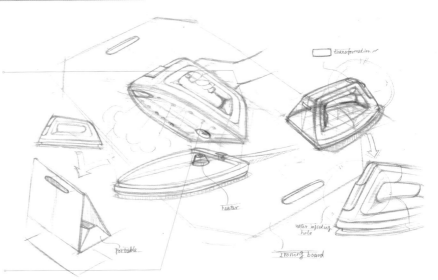

利用側視圖的方法繪製出產品的透視形狀。

（2）確認產品造型，繪製陰影。

使用代針筆或者鉛筆，根據結構關係加重產品形狀，然後去除多餘的線條。

使用冷灰色麥克筆畫出產品的陰影。

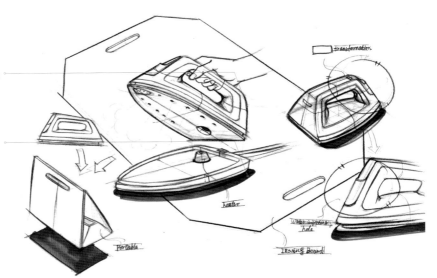

（3）用麥克筆繪製出產品的亮面。

使用冷灰色麥克筆繪製暗色部分的亮面，注意用筆筆觸，盡量避免平塗。

使用暖灰色麥克筆繪製熨斗底部，筆觸嘗試使用掃的方式。

用冷灰色麥克筆在陰影靠近產品處加重。

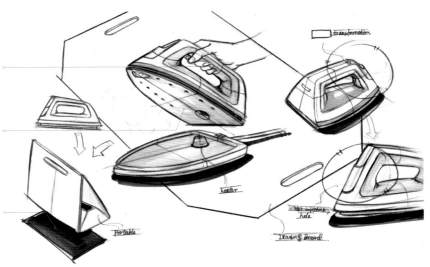

（4）加強深色部位，營造產品的立體感。

用冷灰色麥克筆加重深色部位的明暗關係，製造磨砂壓光質感。

用冷灰色麥克筆，以掃筆的方式對白色熨斗底部與加熱盤進行上色，利用同色疊加的方式加深暗面。

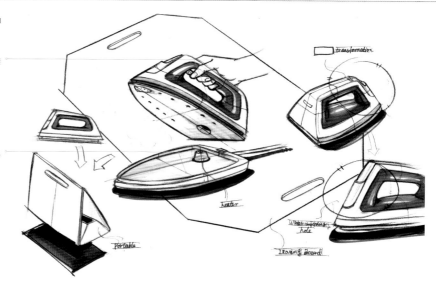

（5）用深色色鉛筆加強立體感。

繪製深色部分，然後使用深色色鉛筆強調明暗交界線，筆觸要輕鬆，這樣產品的深色部位就繪製完成了。

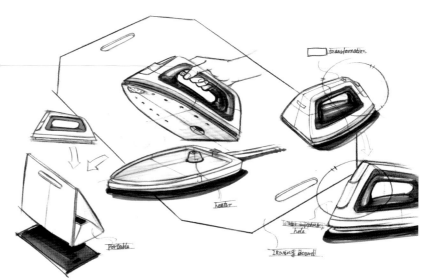

（6）繼續修整其他部位的上色以及指示符號的上色。

這張效果的色彩比較單一，因此使用淺藍色強調部分功能細節。

使用暖灰色麥克筆，以單色疊加的方法畫出淺色部分的明暗關係。

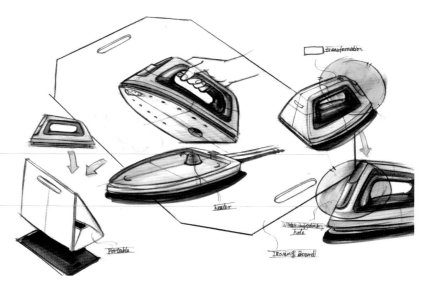

（7）畫出背景，然後調整輪廓。

用熨衣板的形狀作為背景，使用暖灰色麥克筆進行上
色，然後使用冷灰色麥克筆繪製熨衣板摺疊後形態的表
面。

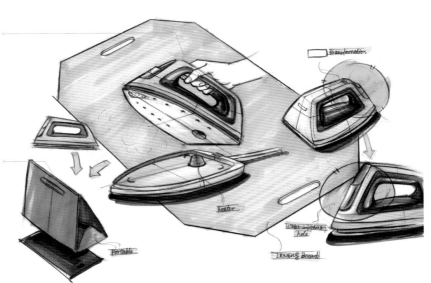

在繪製時使用深色色鉛筆進行輪廓描邊，會造成輪廓不
清，因此這一步可以使用代針筆或者鉛筆強調輪廓，區
分輕重線條。

（8）提亮亮面，然後調整畫面
細節，完成繪製。

使用修正筆提亮畫出蒸汽的效果。

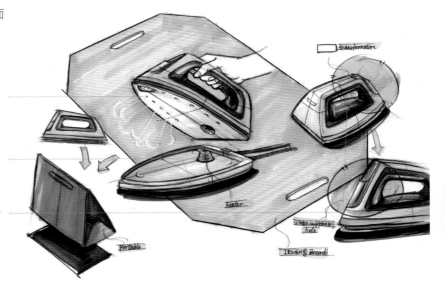

用修正筆提亮高光或者提示產品材質厚度。

用白色色鉛筆在深色部分的亮面進行提亮，筆觸要輕。

7.1.6 酒精測試儀

　　這是一款酒精測試儀的設計，設計師利用形狀減法與加法的設計手法設計出此款造型。產品外形是一個複合圓角長方形減去一角，然後在其中加入兩個圓柱形狀。造型簡潔，產品色彩採用局部深色搭配亮色的方式，整體造型穩重大氣，但又不失活潑。

產品原圖

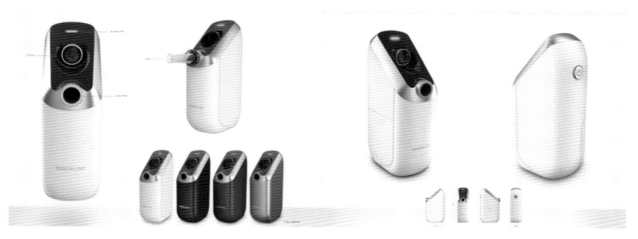

手繪圖

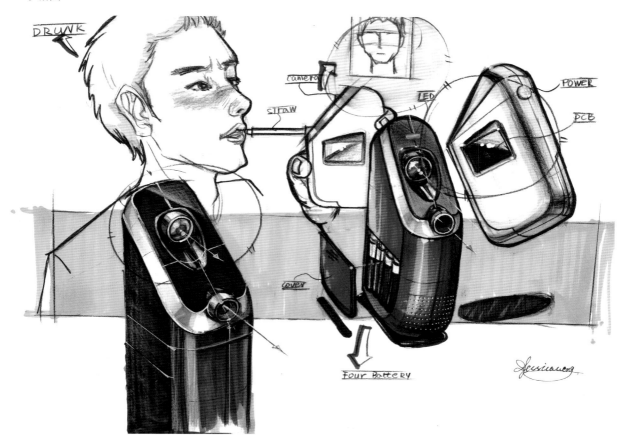

（1）先用鉛筆起稿，確定手繪圖的構圖方式，然後使用深色色鉛筆結合0.1代針筆確定產品輪廓及細節形狀。

注意線條的粗細運用，遠處及產品內部的線條稍微細一些，待之後根據需要進行調整。

注意畫出造型中圓的中軸線的方向。

（2）繪製前面的黑色產品及陰影。

用黑色粉彩繪製出產品黑色部分受光效果。

用麥克筆對黑色光滑反光材質上的倒影進行繪製。使用冷灰色系麥克筆進行壓光金屬質感部分的繪製，注意留白作為高光。用藍色和紫色細彩色筆對攝影鏡頭進行繪製，因為攝影鏡頭前有透明塑料材質，會有反光，使用白色色鉛筆對反光進行繪製，製造攝影鏡頭效果。

用白色色鉛筆提亮，筆觸要由重到輕，製造光滑材質強對比度的效果。

此處使用暖灰色麥克筆繪製第一遍淺色亮面，再用冷灰色麥克筆繪製灰面與暗面，製造出圓角的受光效果。

（3）使用淺粉色麥克筆給粉色材質上色，注意圓角處高光留白。

頂部黑色反光材質在粉彩上色完成後，使用深色色鉛筆在表面由上至下進行由重到輕的排筆，加深顏色，製造出受光而顏色漸層的效果。

如前面所講，使用冷灰色系麥克筆對金屬材質部分進行繪製，因為是壓光效果，所以色彩對比度不必太高，適當將色彩變得柔和些。淺色灰面使用掃筆的筆觸。

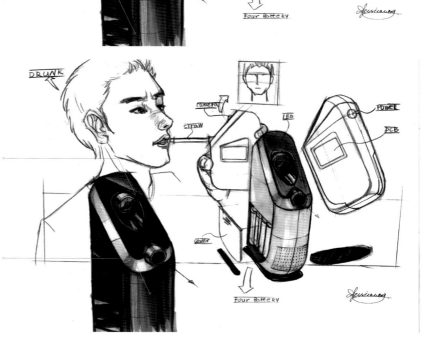

（4）繼續修整粉色材質產品的
色彩表現。

用深玫紅色麥克筆給粉色材質暗面上色，筆觸要有輕重
變化，最右邊的暗面使用暖灰色麥克筆進行疊加，增加
立體感。

鏡頭處使用藍色系細色彩筆進行效果繪製。

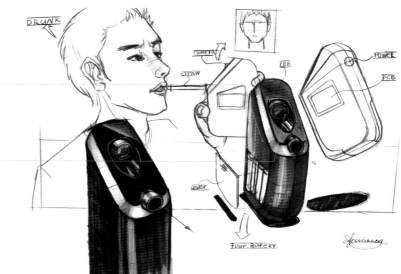

（5）給乳白色材質的產品上色。

右邊的乳白色材質產品因為受到環境影響，可以用暖灰
色系麥克筆分別對其暗面和灰面進行上色，筆觸要果斷
有序。

PCB液晶，使用黑色色鉛筆以對角線方式，由重到輕對
暗面進行排線上色，因為液晶螢幕具有強烈的反光，所
以黑白對比明顯。大家以後在繪製此類液晶螢幕時用這
種方式來上色，即可表現出液晶效果。

在白色材質的圓角處，使用深色色鉛筆對明暗交界線進
行上色，強調轉折與立體效果。

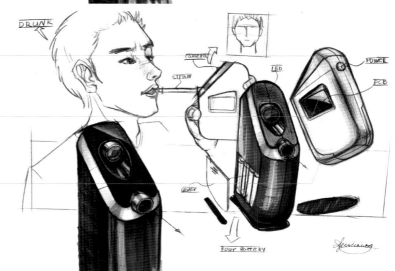

（6）繪製背景與指示圖標的
顏色。

在人物的面部用紅色色鉛畫出醉酒的效果，提示產品的
使用情景，並用淡黃色麥克筆簡略畫出頭髮暗面效果，
注意人物並非主體，線條和色彩的使用一定要簡練。

用黑色麥克筆對電池的黑色部分進行上色，適當留白形成
對比即可，因為此處不是重點部分，不必畫得過於細緻。

背景色使用橘黃色進行表現，與前面的玫紅、黑色和乳
白色進行對比，襯托主體。

在攝影鏡頭的功能描述上，使用肉色麥克筆對重點指示
圓圈進行上色，使用顏色強調重點，也可以使畫面看起
來更加飽滿豐富。

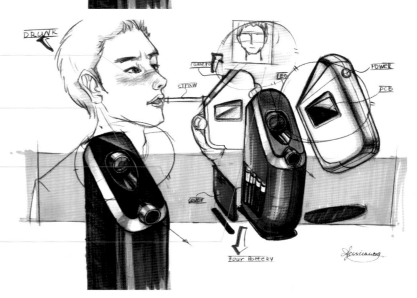

（7）調整畫面，提亮高光以及強調結構線等細節。

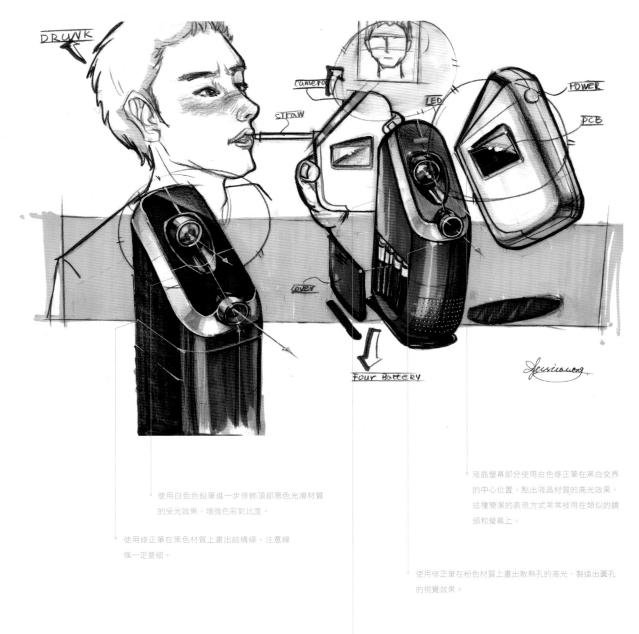

使用白色色鉛筆進一步修飾頂部黑色光滑材質
的受光效果，增強色彩對比度。

使用修正筆在黑色材質上畫出結構線。注意線
條一定要細。

液晶螢幕部分使用白色修正筆在黑白交界
的中心位置，點出液晶材質的高光效果，
這種簡潔的表現方式常常被用在類似的鏡
頭和螢幕上。

使用修正筆在粉色材質上畫出散熱孔的高光，製造出圓孔
的視覺效果。

隨後再次強調畫面上圖案的輪廓，拉開畫面層次。

7.1.7 時尚電動牙刷

　　這款電動牙刷具有多彩的外殼，可以根據使用的喜好或者場合搭配。產品造型簡潔，配有白色的防塵套，可以隨意攜帶或者掛在牆上方便使用。

　　這種簡單的造型產品，在繪製構思手繪圖時，可以在畫面上將產品的視角進行拉伸，製造出特寫的效果，然後配合使用方法及產品特點進行構圖。

產品原圖

手繪圖

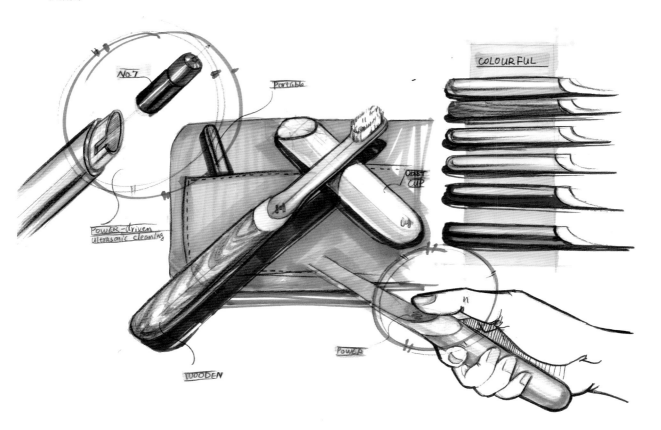

（1）確定構圖及畫面內容。

畫面採用特寫的方式，將產品放置在畫面中心。將產品
使用環境的描述和手繪圖背景結合起來繪製。

（2）用淺黃色麥克筆給主體上
底色。

底色可以是最接近產品固有色的一種顏色，也可以是產
品中亮面的顏色。先上底色可以避免直接上深色造成無
法挽回的後果，之後可以使用灰色系顏色對暗面加重，
強調立體感。根據個人習慣和具體情況，也可以先從暗
面上色。

主體的把手位置是木質材質，這裡使用淡黃色作為底
色，筆觸根據明暗關係進行輕重調節。牙刷下面的防塵
套是白色，受到環境色的影響，這裡使用暖灰色麥克筆
對暗面上色，留出亮面稍後調整。

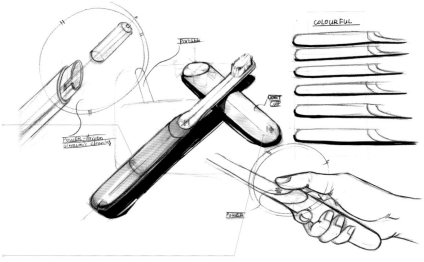

（3）進一步加強木質材質的顏色和質感。

因為是快速表現，所以不用過於要求材質的精細與逼真，只要用最簡便的方式畫出材質特徵，達到提示作用即可。

這裡使用棕紅色與土黃色色鉛畫出木紋紋理，注意受光的影響，木紋的深淺也不同。用深色色鉛筆強調明暗交界線，增強立體感。

防塵套的明暗交界線處，使用暖灰色麥克筆加強效果。

牙刷的上部是灰色與白色材質的搭配，表面使用冷灰色麥克筆，用單色疊加的方法畫出明暗關係。

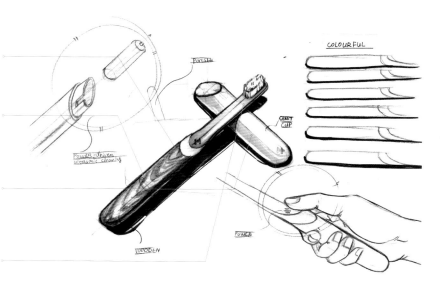

（4）整理主體材質，給產品色彩描述上底色。

所謂色彩描述就是畫面右上角，對產品把手材質進行分類的描述。

對產品色彩描述前，先用接近這些色彩灰面的顏色，對造型上色。筆觸要果斷輕鬆，不可斷斷續續或者曲曲折折，否則會因麥克筆的顏色堆積，影響畫面效果。

注意不同材質的色彩與高光對比，避免明暗對比過於強烈，失去啞光效果。

（5）完成畫面中其他材質的顏色表現。

色彩描述中的顏色按照之前講過的金屬以及木質上色技巧進行上色。特別注意材質的反光，如產品暗面由於材質光滑特點會反射平面上的顏色，而使得材質暗面顏色變亮，但是不會亮於亮面顏色。

在色彩描述的色彩上色完成後，使用深色色鉛筆對金屬質感光滑材質的明暗交界線進行強調，突出金屬材質明暗對比強烈的特點。

右下角使用方法中的產品繪製根據前面的上色過程完成上色，左上角中的分解圖同樣是灰色金屬材質，上色技巧同前面所講相同。

電池表面也是高反光的亮面材質，因此上色方式類似金屬上色方法。

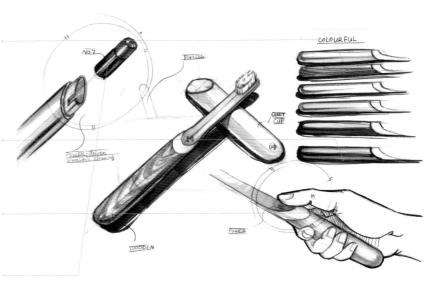

（6）畫出背景色，然後調整主次關係，完成繪製。

畫面中心的背景色是一個背包的造型，同時也描述了產品的使用環境。因為是作為背景出現，不需要過多細節的描繪，主要畫出背包的特徵即可。背景色使用綠色，襯托前景色暖色色調，活躍畫面氣氛。

注意背景色彩筆觸的疏密與走向。

色彩描述部分也用綠色作為背景，使畫面有整體效果。

為了使這部分色彩柔和，手部的指甲用淡粉色麥克筆上色。

7.1.8 汽車與手錶

這是一款與概念汽車同系列的概念手錶。手錶的顏色、造型元素以及靈感取自跑車設計元素。兩頭略微窄的錶盤與微微鼓起的表面彰顯了跑車的流線造型與速度感。錶盤內部採用黃金分割的劃分與低調奢華的表面肌理圖案設計，又很好地提升了設計的品味與科技感。皮質的錶帶使人們佩戴更舒適，也和跑車自由運動的風格相吻合。錶盤與錶帶搭配起來相得益彰，既有現代感，又包涵紳士風度。

產品原圖

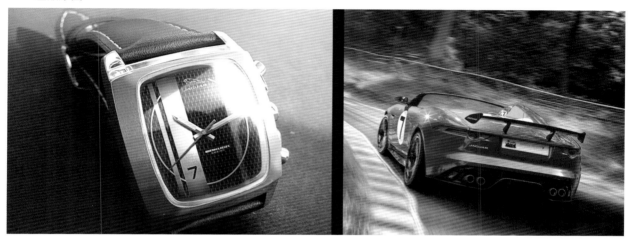

手繪圖

（1）使用鉛筆畫出產品輪廓。

這是一個同元素的手錶和汽車的組合手繪圖，線條要輕
鬆自然，不可過於僵硬。

（2）給手錶錶面上色。

使用冷灰色系麥克筆畫出錶面內部的紋理色彩。

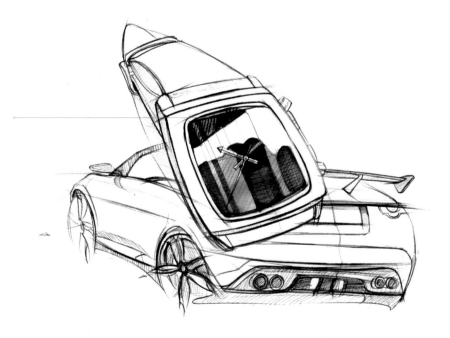

（3）繼續刻畫錶面，豐富細節。

用冷灰色麥克筆刻畫錶面內部受光部分的色彩，使圖案
有更好地層次。

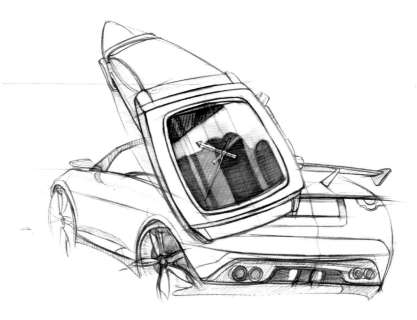

（4）給錶帶上色。

用湖藍色麥克筆給錶帶的亮面上色，適當留出反光的留
白，並且刻畫出鐘錶指針細節。

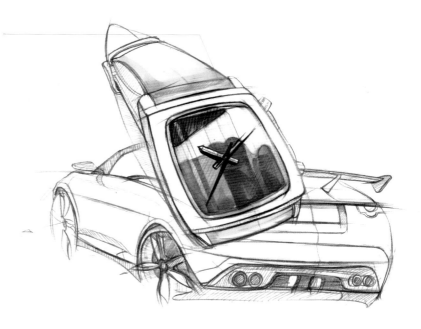

（5）用暖色麥克筆刻畫錶框的
顏色。

使用暖灰色麥克筆刻畫手錶的金屬盤，並且使用深藍色
麥克筆刻畫錶帶的材質效果。

在刻畫時注意留出高光。

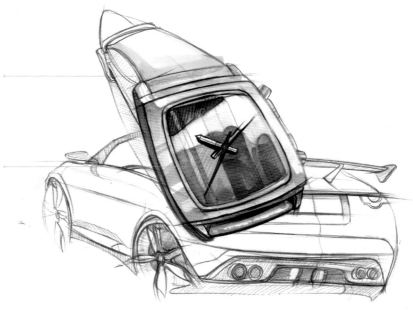

（6）使用深藍色麥克筆加強錶
帶的立體效果。

在表現底色的時候要注意高光位置的色調，且不可一視
同仁地用平塗表現。

（7）加強手錶細節的表現，然
後畫出汽車的暗面。

用白色細彩色筆畫出錶帶上面的線，並使用紙彩色筆在
金屬錶殼上畫出反射環境色。

用冷灰色麥克筆畫出汽車暗面。

（8）給汽車暗面疊加上色。

注意近實遠虛的透視關係。

在灰色基礎上使用藍色麥克筆給汽車暗面上色，並調整整
體感。

（9）給車身上色。

使用不同明度的藍色麥克筆給汽車的車身上色。

後面的汽車只發揮襯托作用，因此不用刻畫得過於細緻。

（10）畫出高光和陰影，完成
手繪圖的表現。

用白色細彩色筆畫出汽車的高光，刻畫具體輪廓，如排
氣管和保險槓。

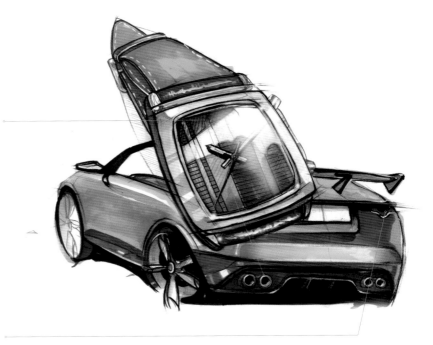

用紅色畫出車燈效果。

7.2 概略手繪圖表現

7.2.1 座椅產品

（1）使用鉛筆起稿，然後用代
針筆確定輪廓。

左邊的椅子前後可以適當地畫出透視效果來表達產品
造型。

線條要有粗細層次。

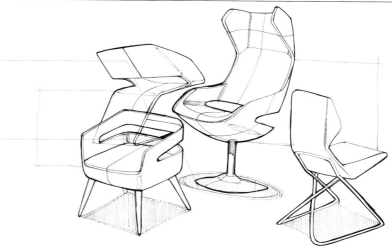

（2）畫出背景，烘托主體。

以平塗方式繪製出背景，輕重要均勻。

因為產品的顏色大多是灰色的，這裡使用一些強烈色彩
烘托畫面。

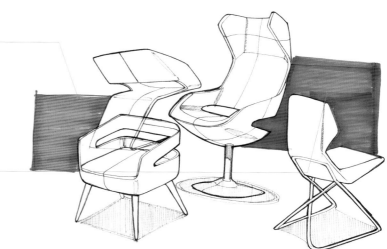

（3）用冷灰色麥克筆給金屬部
分上色。

使用冷灰色麥克筆表現顏色。

要根據明暗關係上色。

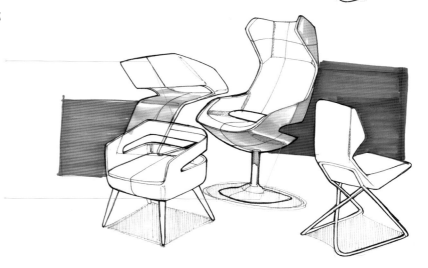

（4）強調金屬部分的質感。

使用冷灰色麥克筆強調明暗交界線，使用疊加的方式加
重色彩。

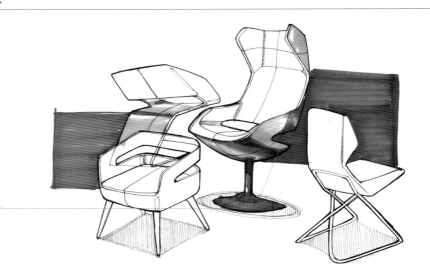

（5）加深色調，調整金屬質感。

使用冷灰色麥克筆畫出左上角椅子外側的顏色。

使用冷灰色麥克筆畫出金屬質感的顏色層次。

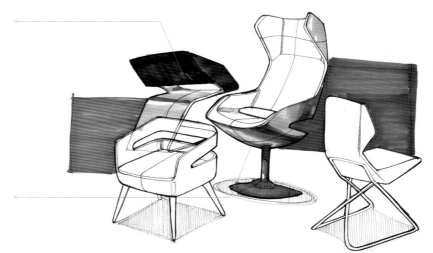

（6）畫出右上角椅子的背部材質。

使用暖灰色麥克筆畫出右上角椅子內部材質的大致明暗
關係。在上色時筆觸要輕鬆。

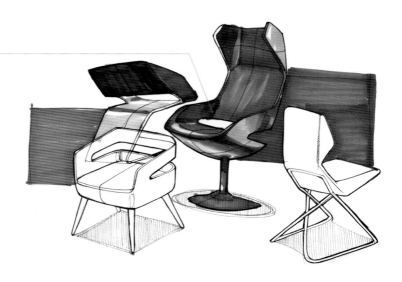

（7）使用暖灰色麥克筆強調內
部材質明暗。

畫時留出高光部分。

使用暖灰色麥克筆給高光部分上色。

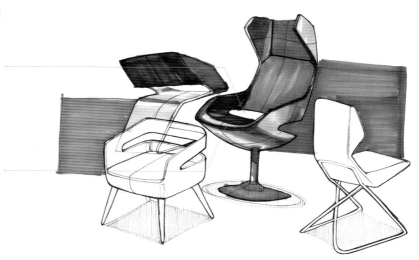

（8）給右下角的椅子上色。

使用深藍色麥克筆給靠背上色。

用冷灰色麥克筆給椅子的側面上色。

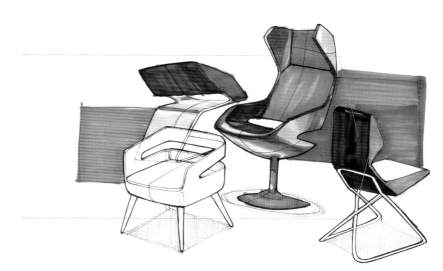

（9）繼續給坐面上色。

在剛才的冷灰色部分用蔚藍色麥克筆疊加上色，製造
出暗面效果。

用蔚藍色麥克筆直接給坐面上色。

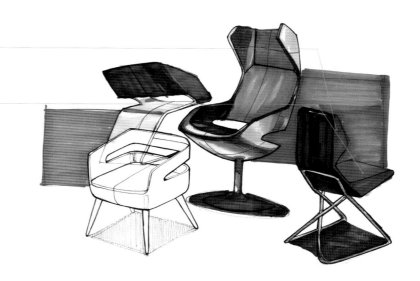

（10）為左下角椅子外殼上色。

左下角的椅子是乳白色、略微帶有黃色的材質，這裡使用最淺的黃色麥克筆給產品的暗面上色，亮面留白。

注意顏色的輕鬆層次，使用掃的筆觸代替。

用淡黃色和橘黃色麥克筆畫出椅腳。

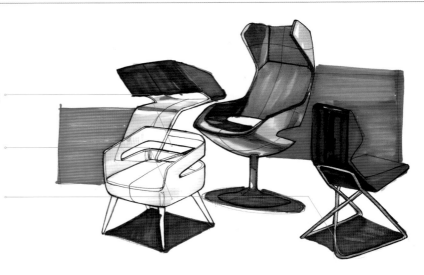

（11）使用土黃色麥克筆給坐墊上色。

採用平塗的方式上色。

注意皮質質感的表現。

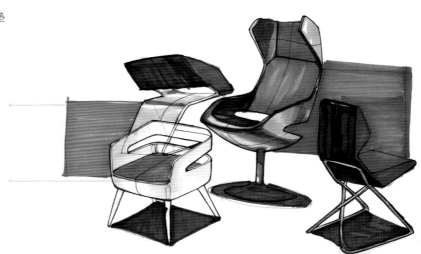

（12）畫出木質椅腳的質感，然後檢查畫面細節，完成繪製。

用橘黃色細彩色筆畫出木材的紋路。

使用橘黃色麥克筆畫出椅腳的明暗。

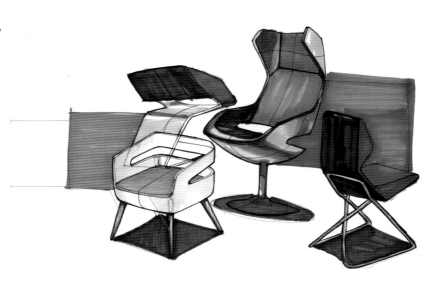

7.2.2 吹風機

　　這裡使用底圖繪圖法繪製了3種不同的吹風機設計，在產品設計概念形成後，可以用這類方法將設計構思彙總進行對比和討論，進而改進產品方案。

　　（1）在紅色紙上畫出產品輪廓。

根據產品造型特點，全部採用側視圖疊加的方式表現，因此需要注意在產品形狀疊加時，不要遮擋住過多的產品細節。

鉛筆痕跡不能太重，以免影響之後的繪圖。

　　（2）繪製暗面陰影。

使用暖灰色麥克筆加深產品的暗面，注意筆觸要疏密有致。

陰影的方向根據光線方向來定，可以找一張白紙放在燈光下觀察其陰影的方向變化。

因為是底色繪圖，所以從暗面入手效果會更加突出，從而建立繪畫的自信心。在這裡將產品中的暗面也一併畫出來。

（3）分析形體特點，確定明暗面，勾勒出亮面和暗面的形狀，然後畫出產品固有色。

背景是有色紙，麥克筆顏色會因與底色疊加而變暗，因此在顏色選擇上要挑選淺一號的顏色繪製固有色。

在靠近產品輪廓的陰影處用深的暖灰色麥克筆對陰影加深，但不能完全覆蓋住之前的陰影顏色，這樣的作用是表現出陰影擴散的效果，使畫面表現更加生動自然。

（4）強化暗面，增強立體感。

使用暖灰色麥克筆對陰影進行第1遍上色。因為產品距離表面越遠，陰影的顏色向外擴散越淡，所以不能將陰影顏色一次性畫得過重。

純色過多會使畫面顏色變髒，因此在受光面的暗面使用深紅色繪製出亮面的暗面層次。

 深紅色麥克筆

灰色系麥克筆

（5）提亮高光，完成產品表現。

用深色色鉛筆加深明暗交界線和吹
風機上的凹槽。

這裡使用肉色色鉛筆畫出橫條的厚度，用白色色鉛筆畫出
橫條邊的反光，這樣一個立體的橫條就完成了，然後用修
正筆按照形體走向，在受光處點亮高光點。

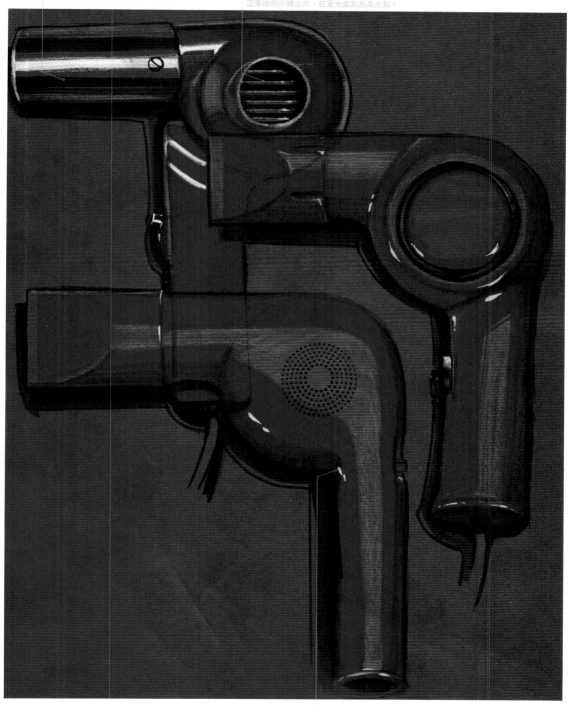

使用修正筆，在產品造型中的拐角處或者凹
凸處點亮高光。

7.2.3 手持吸塵器

（1）使用代針筆畫出吸塵器輪
廓。注意透視及線條的變化。

近處的線條粗一些、重一些，遠處的線條可以細一
些、輕一些。

結構要交代清楚，便於後面的上色表現。

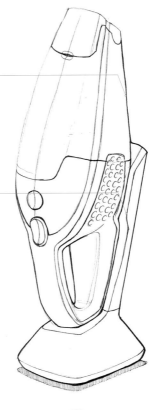

（2）使用冷灰色麥克筆上色。

上色的時候注意留出高光。

大面積的地方可以使用麥克筆的寬頭上色，小的地方可
以使用小筆頭上色。

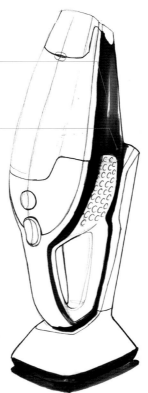

（3）給充電插座及把手上色。

因為粉紅色部分是透明材質，這裡使用細彩色色筆進行描邊處理，使手繪效果更自然。

用冷灰色系麥克筆相結合給灰黑色部分上色。

注意用筆要輕鬆，並且適當留白。

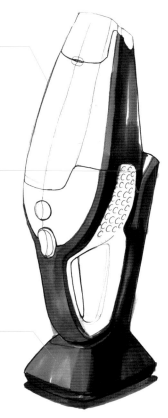

（4）給灰白色部分上色。

根據明暗交界線，使用冷灰色麥克筆給灰白色部分上色。

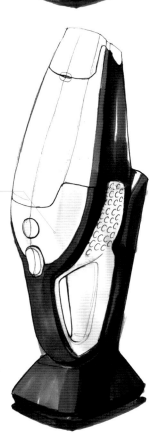

（5）繼續強調立體感，修正色
彩的表現。

使用冷灰色麥克筆加重明暗關係，畫出轉折處的層次。

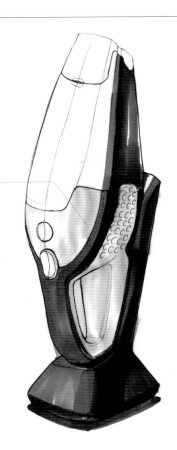

（6）使用冷灰色麥克筆加強灰
黑色材質和把手部分的暗面，增強立
體感。

注意暗面的色調，要反覆對比，亮面和暗面是一個整
體，顏色要協調。

注意暗面的反光和暗面亮面的區別。

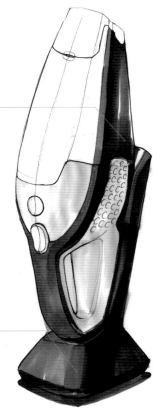

（7）強化灰色部分的材質表現。

灰白色部分為塑料材質，反光不強，此時使用冷灰色麥克筆表現，然後加強暗面。

把手內部的灰白部分上色時要根據結構來畫，不可平塗。

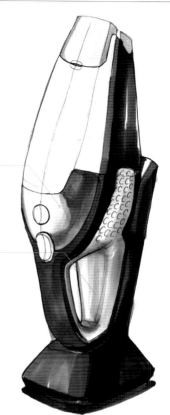

（8）增加細節，豐富畫面。

側面散熱孔部分使用黑色麥克筆畫出圓孔的孔眼。

使用冷灰色麥克筆在孔眼的邊緣畫出灰白部分塑料的厚度，即孔眼的邊緣。

使用冷灰色麥克筆和藍色麥克筆畫出前面的兩個按鈕的暗面，刻畫出立體感。

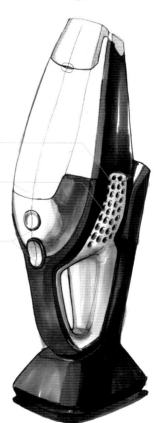

(9) 為粉紅色透明塑料部分上色。

這是透明材質，因此使用玫紅色麥克筆上色，用筆盡量
快速，保持色彩的通透性。

使用單色疊加的方式加重一些由於內部結構原因而呈現
的暗面顏色。

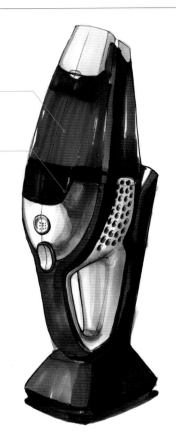

（10）使用單色疊加和雙色疊
加的方式，畫出因結構原因呈現的重
色效果，突出其透明材質。

上色時筆觸要輕鬆，跟隨產品結構刻畫。加強轉折處的
顏色，突出產品形態。

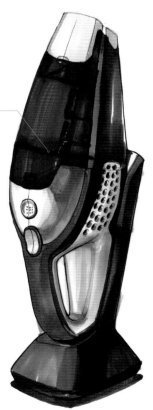

（11）整理結構線條。

由於上色過程中會使之前繪製的線條變模糊，影響效
果，所以這一步使用代針筆強調結構線，例如分模線、
輪廓線等。

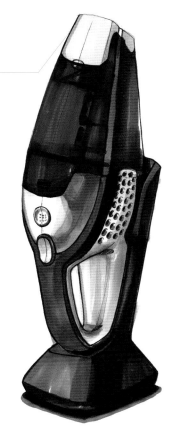

（12）提亮高光，調整畫面，
再次統一色調，完成繪製。

使用白色色鉛筆在表面畫出高光，增強透明材質質感。

使用白色修正筆和白色細彩色筆描畫出邊緣反光，增強
畫面效果。

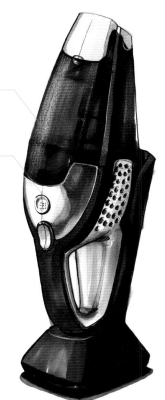

7.2.4 除草機

（1）使用鉛筆根據透視關係繪
製出輪廓，然後在暗面使用暖灰色麥
克筆上色，強化畫面效果，方便進一
步繪製。

在表現線稿時色調不要太深，畫面要乾淨整潔。

上色時要小心，顏色不要畫到外面去。

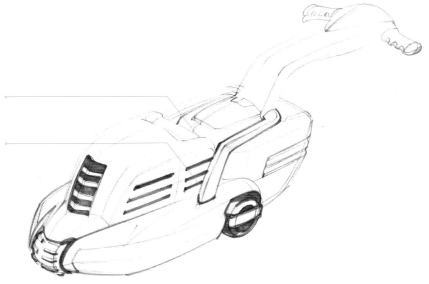

（2）使用橙色和黃色麥克筆給
畫面中的亮面上色。

要先分析色塊的形狀，然後再上色會更加準確，會事半
功倍。

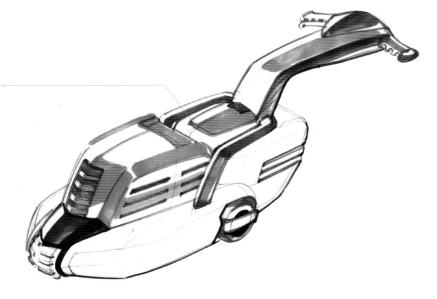

（3）給金屬暗面上色。

使用暖灰色麥克筆給金屬部分上固有色。

可以使用筆色疊加方式加重暗面或陰影。

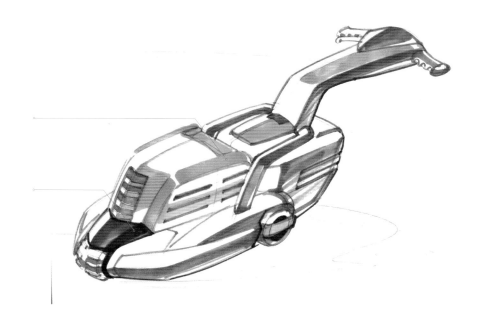

（4）畫出散熱孔。

使用黑色麥克筆給畫面中散熱孔鏤空部分上色，注意保留外殼邊緣的厚度。

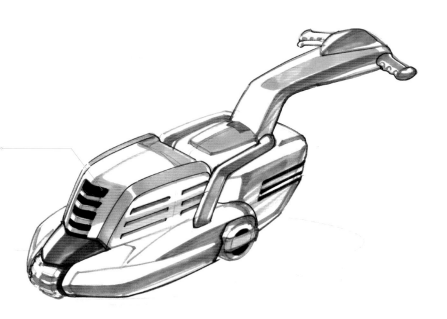

（5）畫出陰影，然後用代針筆
強調輪廓。

為了使畫面更加自然，一開始使用鉛筆進行起稿，很多
線條因麥克筆的遮蓋而看不清，這裡使用黑色代針筆強
調輪廓線。例如下面棕色的金屬部分轉折較多，摺痕處
不適合使用黑色繪製，使用同色系麥克筆強調摺痕輪廓
更加自然。

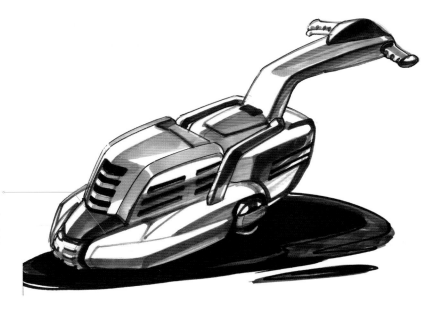

（6）強調灰色金屬提手。

用冷灰色麥克筆強調產品機體上方的金屬提手。

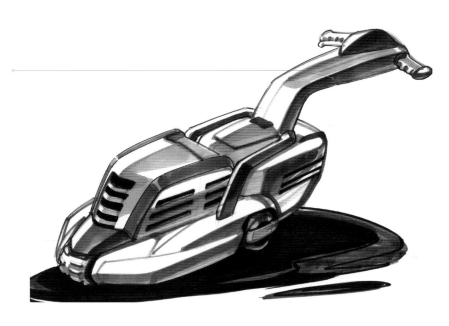

（7）使用粉彩為深色金屬亮面
以及其他部位上色。

上色時不可擦得太死，可以使用橡皮擦出下面金屬部分
轉折處的高光。

使用藍色粉彩給受光面的反光部分上色。

使用黃色粉彩給上部的黃色金屬材質上色。

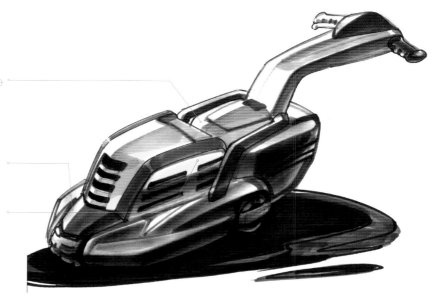

（8）加入高光，完成繪製。

使用白色色鉛筆與修正筆提亮邊緣以及加強高光，使畫
面看起來更有質感。

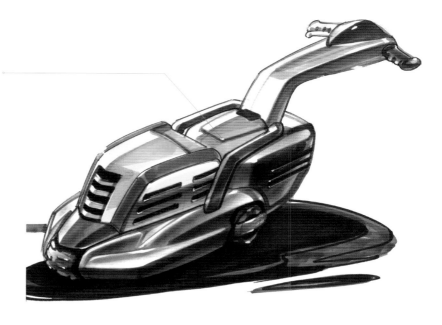

7.2.5 牽引機

（1）使用鉛筆起稿，然後使用
代針筆強調暗面的線條，接著使用冷
灰色麥克筆適當畫出暗面，方便進一
步刻畫。

在刻畫線稿時一定要注意產品結構之間的穿插關係。

可以將結構進行概略、簡化，方便繪製。

上色時可以先刻畫明暗交界線。

（2）使用冷灰系列麥克筆給圖
中的金屬材質暗面和光影上色，強調
金屬高對比度的質感。

結構凹凸部分的顏色差別要仔細表現，這需要平時細心
觀察。

金屬材質的反光強烈，在上色時要著重表現。

（3）進一步增加色彩細節。

使用紅色系中的淺紅和大紅麥克筆給紅色遮罩部分上
色，上色時要適當留白，給下一步上色留有餘地。

（4）刻畫紅色部分材質質感。

紅色部分材質光滑，有一定程度的反射效果，使用白色
色鉛筆畫出紅色部分側面反射的白色光等。

使用冷灰色麥克筆繼續刻畫出金屬掛鉤、按鈕和管線的
結構。

（5）強調質感，然後畫出背景。

使用黑色麥克筆畫背景和陰影。

用黑色麥克筆畫出不鏽鋼部分的反光，強調對比度。

（6）提亮高光和環境反射。

使用黃色粉彩畫出金屬的環境光色彩，並且使用黑色麥
克筆畫出商標細節。

在畫環境色之前要仔細分析，環境色要豐富一些。

注意反射效果的表現。

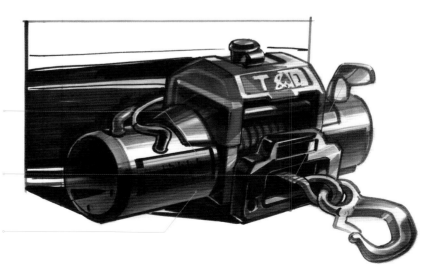

7.2.6 休閒躺椅

（1）使用代針筆畫出產品輪廓。

使用的線條要相對輕鬆活潑，有自己的特色。

因明暗和材質的變化，線條要富有層次，下筆要果斷。

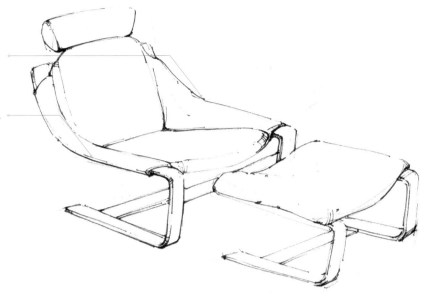

（2）使用線條增加肌理。

使用線條增加產品表面肌理的方法我們經常用到，但是線條的繪製要注意不可過於凌亂，要疏密結合，對一些重要的地方著重刻畫，如距離我們近的地方可以詳細刻畫，暗面也可以適當增加細節，這樣的產品更有空間感。

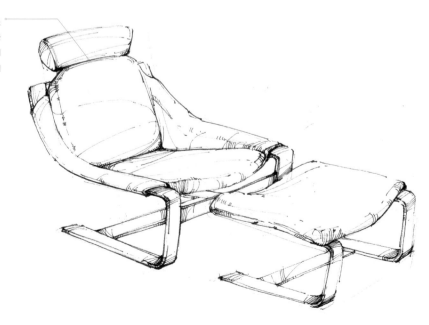

（3）這是個灰色的布面休閒躺椅，使用冷灰色麥克筆給產品的灰面上色。

上色要適當留白，使用三色疊加的方式強調暗面。

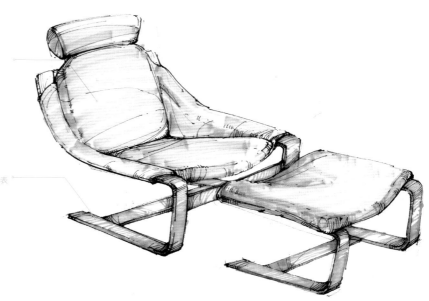

使用土黃色麥克筆畫出木質部分質感，注意直角處留白表示高光。

（4）強調質感，加深暗面，然後檢查細節，完成繪製。

使用冷灰色麥克筆用點畫法畫出布料的紋理和皺褶感，跟上面提到的相同。

紋理表現不可普遍，在暗處可增加刻畫，亮面則不表現。

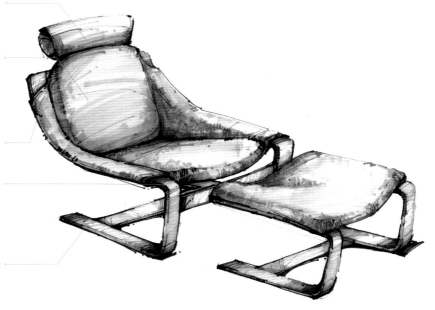

使用暖灰色麥克筆強調木質支撐轉折處的明暗關係。

使用黑色麥克筆刻畫布面紋理質感，強調光影，使畫面更具有表現力。

注意材質質感的表現，就算是同一種材質的表現也要有所變化。

7.2.7 轉椅

（1）使用0.05mm代針筆畫出產品的大致透視關係與輪廓。

在刻畫線稿時顏色不要太重，表現清楚結構即可，便於後面修改。

（2）使用代針筆確定輪廓線。

線條要果斷，暗面線條適當加重，使線條更加有層次。

（3）添加質感線條，完成線稿
的繪製。

這個案例的畫法和躺椅的案例一樣，通過線條增加畫
面氣氛，並且在圓角等處增加線條，強化圓角和質感
效果。

（4）使用淡黃色麥克筆以單色方
式給坐面和靠背上色，留出高光的部
分，然後用灰色麥克筆結合畫出金屬
部分的材質特點。

座面是皮質質感，在上色時要注意皮質的特點。

金屬材質反光強烈，所以上色時要淡一點，抓住材質的
特點。

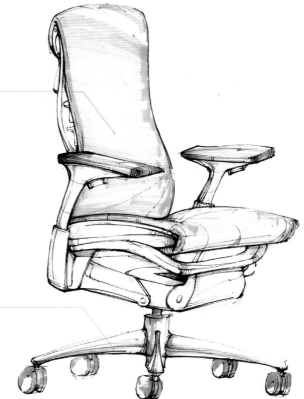

（5）強化立體感。

使用深黃色麥克筆強調黃色部分材質的明暗關係，並使用淺黃色麥克筆在金屬部分畫出反射環境色效果。

使用冷灰色麥克筆畫出扶手效果。

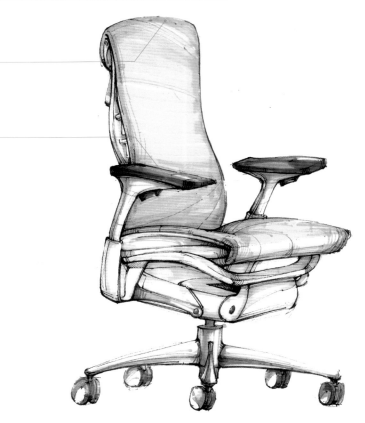

（6）調整畫面色調，統一色彩表現，加強產品的特點和質感。

注意座椅靠背的凹凸對色彩的影響。

使用黑色麥克筆強調暗面陰影，加強金屬材質的質感。

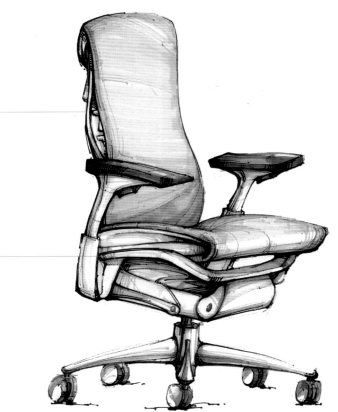

7.2.8 電鑽

這是個電鑽側視圖的手繪圖，主色為黑色和紅色。設計師一般選擇表現產品設計元素最全的一個角度去畫手繪圖，而電鑽、攪拌機、吹風機類設計對稱的產品常使用側視圖來表現。

（1）確定基本型，畫出電鑽的大致輪廓。

產品設計師要具有概略產品造型、簡略產品基本型的能力。也就是分析一些複雜的造型，然後將這些複雜的造型變為簡單的基本型，再根據基本型增加細節。

這是電鑽的側視圖，設計師用幾個簡單的線段表現出電鑽形狀的大致走向。

對於初學者，這種概略的能力是需要很多練習才能具備的，概略之前已經對造型的透視關係以及細節做了詳盡的分析。這是在構思手繪圖之後的手繪工作，因此可以參考概念構思手繪圖中的造型進行概略。

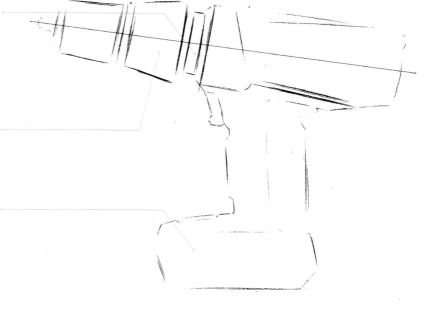

（2）用鉛筆按照比例和透視畫出細節的位置，然後用深色色鉛筆或者代針筆加重這些細節輪廓，確定具體型狀。

這裡最好使用鉛筆繪製，因為鉛筆虛實表現比代針筆豐富，方便以後上色時對虛實關係的修改。

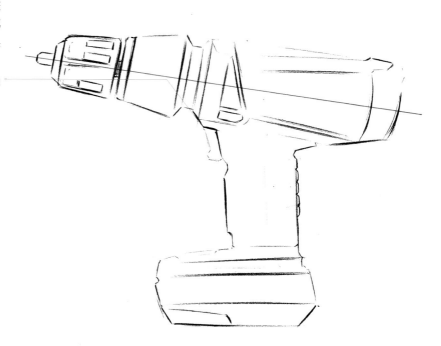

（3）用紅色麥克筆和黑色麥克筆給電鑽的各個部分上底色。

由於麥克筆的牌子不同，顏色型號也略有不同，根據個人的喜好也可以把紅色換為橘黃色系。

分析得出產品各個部分是光滑還是粗糙質感。紅色部分的材質光滑，但是反光不強烈，所以使用麥克筆紅色系中的淺粉色作為底色，為亮面上色。

黑色材質中除了鑽頭是金屬材質，色彩對比強烈外，其他部分為壓光的磨砂質感。因此使用中性灰色麥克筆為黑色粗糙部分上色。注意筆觸的走向與深淺。如把手的拐角處和機身凹槽部分的陰影處，需要用同色系疊色的方式加深。

凹槽

拐角

鑽頭部分的金屬使用冷灰色麥克筆作為底色畫出灰面，留出白色高光。

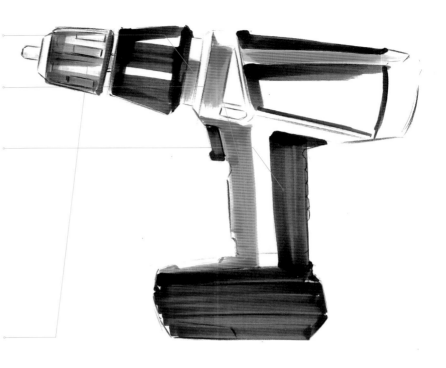

（4）畫出電鑽的固有色，然後刻畫暗面和亮面，增強立體感。

用暗紅色麥克筆畫亮面的層次，使畫面更加乾淨整潔。

紅色暗面先使用大紅色麥克筆加深，然後使用中性灰色麥克筆畫出暗面的明暗交界線。

淡黃色與淺粉色麥克筆疊加，以掃筆的筆觸上色。

用灰色系與紅色系麥克筆疊加表現。

黑色粗糙部分使用中性灰色麥克筆畫出亮面，再用深一點的中性灰色麥克筆疊加，按照明暗交界線的變化排筆畫出黑色材質質感。凹槽處由於陰影的關係注意加重顏色，筆觸要準確快速。

鑽頭部分使用黑色麥克筆畫出鑽頭金屬質感，注意留出白色高光對比。

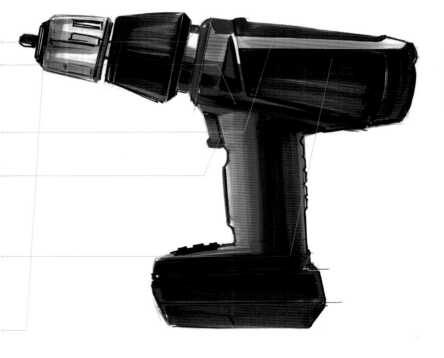

（5）加強輪廓細節，畫出高光，提亮畫面。

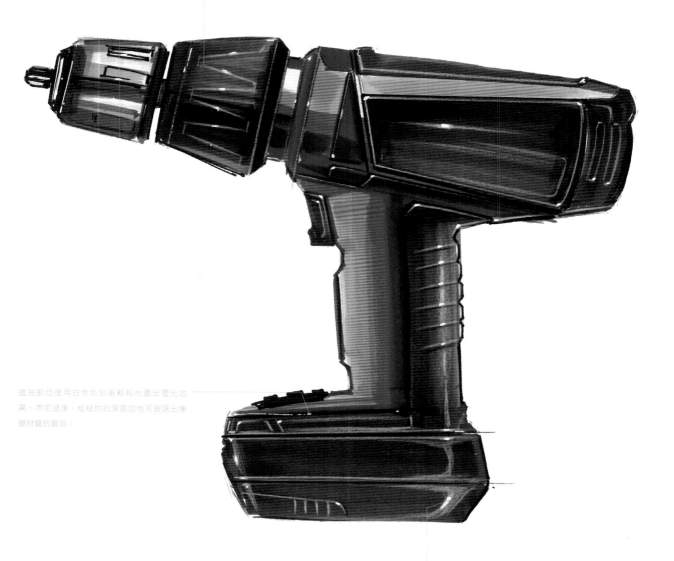

圖中標註的部位可以用白色色鉛筆，畫出產品的細的輪
廓，筆觸不可過重，表現出啞光粗糙的質感。

這些部位使用白色色鉛筆輕輕地畫出啞光效
果，不可過重，粗糙的鉛筆痕跡也可表現出橡
膠材質的質感。

用白色修正筆點出受光面各個拐角或者邊緣處的高
光點，達到畫龍點睛的作用。

7.2.9 運動鞋

如前面所講，對稱造型設計的產品，最佳、最快捷的表現是側視圖，這裡將展示運動鞋的手繪圖表現技法。

（1）歸納簡化造型，然後畫出大致的輪廓。

將運動鞋看作是一個三角形的簡略造型，然後根據運動鞋的尺寸規則，畫出大致簡圖。

鞋頭部分略微向上翹，這個角度一般為15°左右。

（2）根據透視關係和產品造型設計，確定產品造型細節。

手繪圖對產品的線稿依賴性很大，線稿細節的準確性直接影響到手繪的效果。

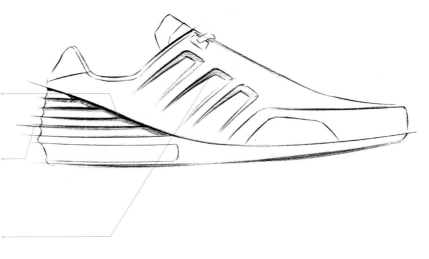

圖中將鞋子跟部的線條畫出界，這種表現能很好地活躍畫面氣氛，增加線條的美感。

鞋子側面三個凹槽的線條輕重不一，上部的線條因為背光而重，下面的線條因受光多而較輕。特別是使用深色色鉛筆確定造型的時候，下筆之前要分析好細節，不然鉛筆筆跡難以擦掉，會影響畫面整潔和效果表現。

（3）用麥克筆為產品上底色。

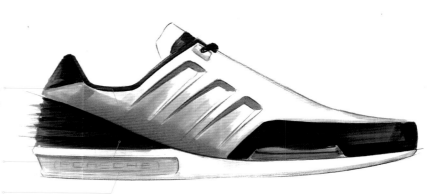

鞋面處使用冷灰色麥克筆通過筆色疊加方式，繪製鞋子
白色部分的暗面和灰面。使用帶有筆鋒的筆觸，自然新
層到亮面。凹槽處的背光面使用冷灰色麥克筆刻畫。

鞋子的黑色部分使用綠灰色系麥克筆疊加刻畫。

鞋底部分使用暖灰色麥克筆平塗，冷灰色麥克筆繪製鞋
底凹槽。

（4）刻畫細節，提亮高光。

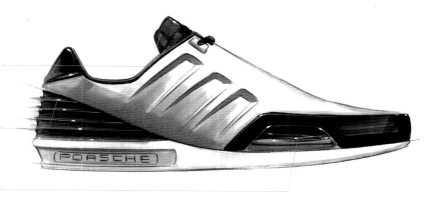

紅色部分使用大紅色麥克筆以排筆方式畫出。

使用白色色鉛筆與白色修正筆分別畫出棱角邊緣和高光。

圖中的這個部位是光滑材質，向外突出，由於反射了環
境的顏色，底部呈現次色，頂部為黑色。使用冷灰色麥
克筆與綠灰色麥克筆表現。

7.2.10 籃球鞋

　　這是一雙NIKE的籃球鞋，白色皮質搭配黑色和紅色。鞋子側面流線型的黑色線條不僅僅有裝飾作用，還會讓這雙全身皮質的籃球鞋透氣。

　　（1）簡化造型，概略輪廓。使用鉛筆起稿，確定鞋子側面的輪廓及鞋面上線條的位置和形狀，然後使用深色色鉛筆加重外部輪廓，作為強調。

手繪圖草稿的線條應流暢自然，不可過於僵硬或者有頓筆的情況，因為流暢的線條更能表現出鞋子的流線型造型，避免與環境藝術設計相關手繪混淆。

　　（2）確認形狀，刻畫細節。

通過之前用淡色鉛筆對整體造型和細節的構思，這一步使用深色色鉛筆或者麥克筆確認造型準確的線條和形狀。同樣注意線條的粗細輕重。

　　（3）根據鞋子的結構造型和材質特點用麥克筆上底色。

用冷灰色與暖灰色麥克筆配合給鞋子上色，先用暖灰色麥克筆（淺色部分）畫出明暗關係，然後用冷灰色麥克筆強調暗面，增強立體感。

（4）刻畫細部顏色，完成鞋子
大體的顏色表現。

紅色部分使用鮮紅色麥克筆上底色，然後使用的冷灰
色麥克筆加深暗面，從而塑造立體感。鞋子其他部分
類似。

黑色鞋跟部分用冷灰色系麥克筆上色，果斷地橫向用
筆，按照鞋跟的形體結構畫出明暗關係。

使用深色色鉛筆加深鞋子各處的接縫、細節等。

鞋底部分接縫的線條，根據形體走向，粗細不同，因此
在繪畫手繪圖時需要細心觀察和揣摩，注意細節刻畫。

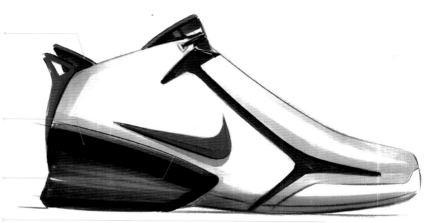

（5）調整畫面，提亮高光，完
成手繪圖表現。

使用修正筆點在產品受光部位最多的地方，增強畫面表
現力。

使用白色色鉛筆對受光較多的面進行提亮，如鞋跟內凹
後呈現的邊緣棱角處，鞋蓋處的厚度等。

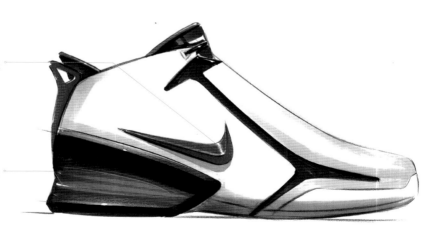

7.2.11 機器人1

　　這小節介紹的是機械類產品的手繪圖，範例是電影《瓦力》中的瓦力形象。

　　機械類產品其實和其他產品的手繪方法是大同小異的，只要熟練掌握各種透視技巧和材質上色技巧，即可解決各種機械類產品的手繪圖表現。

　　（1）使用鉛筆大致畫出輪廓，然後使用代針筆確定輪廓和細節。

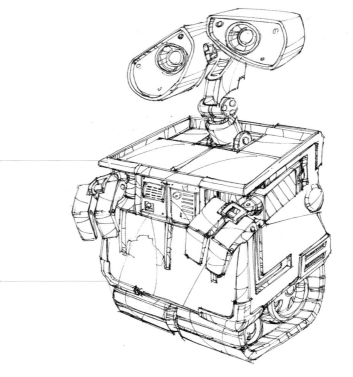

使用鉛筆畫出大致的基本形體和細節，要求線條輕鬆，不要害怕凌亂。

使用代針筆描出產品的準確形狀，線條要流暢快速。

　　（2）根據分析使用淡黃色麥克筆給產品黃色部分上底色，局部可以使用疊加的方式加深，突出明暗關係。

用冷灰色系麥克筆畫出不鏽鋼金屬部分的底色。

注意麥克筆的用筆方向和疏密，適當留出白底。

使用棕色麥克筆給輪等上色。

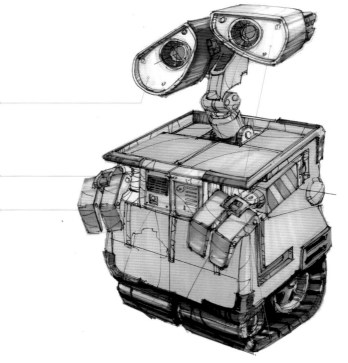

（3）在底色的基礎上加強色調，深入刻畫。

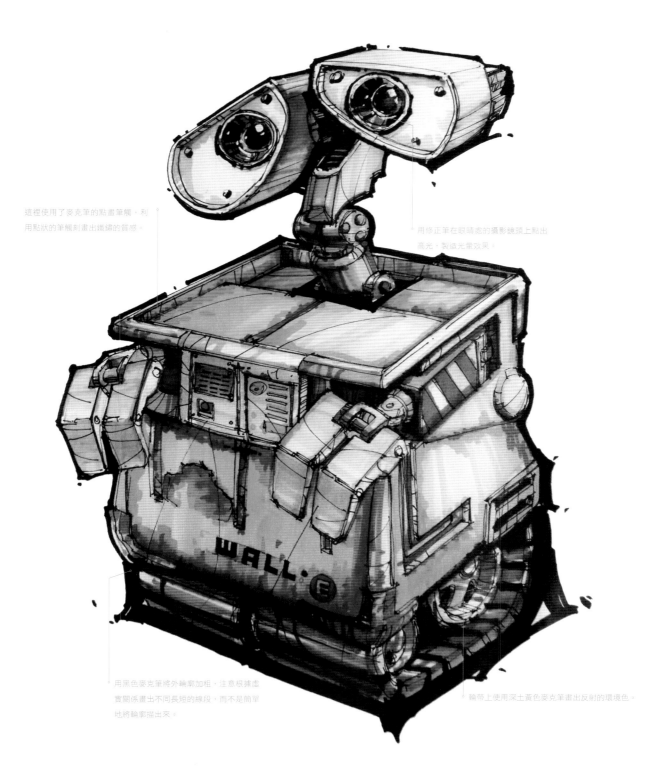

這裡使用了麥克筆的點畫筆觸，利
用點狀的筆觸刻畫出鐵鏽的質感。

用修正筆在眼睛處的攝影鏡頭上點出
高光，製造光電效果。

用黑色麥克筆將外輪廓加粗，注意根據虛
實關係畫出不同長短的線段，而不是簡單
地將輪廓描出來。

輪帶上使用深土黃色麥克筆畫出反射的環境色。

7.2.12 機器人2

（1）根據透視基礎，使用代針
筆繪製出線稿。

注意線條的虛實和輕重關係。

機械人的結構相對複雜，要注意簡化和概括。

（2）使用土黃色和藍色麥克筆
繪製暗面和灰面顏色。

不要一次將色彩全部畫上，要適當留有餘地，方便以後
慢慢調整顏色明暗對比度。

（3）用麥克筆畫出機器人亮面
的顏色。

上色時注意整體明暗關係，暗面適當加重，可以使用同
色重疊的方法。

注意造型零件的厚度等細節刻畫。

亮面上色不可平塗，需要有明暗變化，加強層次感。

（4）加深暗面並刻畫陰影。

使用暖灰色麥克筆刻畫機器人下部構造。加重暗面，加
強立體感覺。

（5）繼續修整其他部位的顏
色，然後畫出陰影。

陰影不能畫得太死，要注意分析光影的關係。

（6）畫龍點睛，加強細節和高光。

用修正筆在凹槽棱角等地方提亮，強調質感。

使用代針筆在近處的機器人腳上畫出一些劃痕，表現出
粗糙的金屬表面效果。

使用白色色鉛筆在陰影上輕鬆畫出一些亮光，使陰影更
加透氣。

7.3 汽車實例表現

汽車手繪一直是很多產品設計師練習的對象。汽車手繪的難點在汽車車身透視的繪製、車身比例和上色等方面。

7.3.1 車身透視與比例

其實我們可以把汽車整體看作是一個大的長方體，或者兩個長方體的疊加。

我們通過詳細的透視來解釋一下車體的透視規律和一般的比例關係。

如下圖，汽車的透視其實是一個兩點透視，我們尚且將4個交點定位在4個輪子的圓心。為何這麼說呢？因為，汽車同側兩個輪胎圓心間的距離一般是4個輪子的大小（個別汽車類型除外），輪胎與輪胎之間的距離是3個輪子的大小，在繪畫時可以將輪子的間距適當再放大些。這裡我們還沒有確定輪子的大小，因此還不能確定車身長度，所以說尚且。

根據這個透視可以確定輪子的透視角度，因此在汽車手繪中，畫出一個汽車輪子的透視後，就可以一點點地畫出汽車的其他部分。那麼我們的汽車透視與比例關係就從這個輪子開始。

根據圓柱的繪畫技巧，確定了輪子的軸心後，與輪子中心軸垂直的線就是輪子透視橢圓的長軸，這樣我們便可以確定一個輪子的透視了，如下圖中藍色線段是與中心軸垂直的線，即是輪子的長軸，據此畫出輪子。

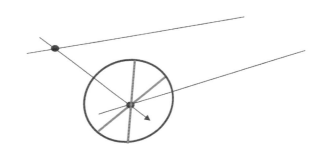

根據上圖中的紅色線找到輪子的切線，再通過3個輪子尺寸的規律，利用透視基礎章節介紹過的等分平面的方法確定4個輪子的距離，然後畫出輪子的位置。如下圖，綠色線表示的是利用等分平面原理畫出的4等分的邊線，粉色線為等分輔助線，黑色括號代表四段距離實際長度相等。通過這種方法找出同一側另一個輪子的軸心，從而確定了另一輪子的透視形狀。

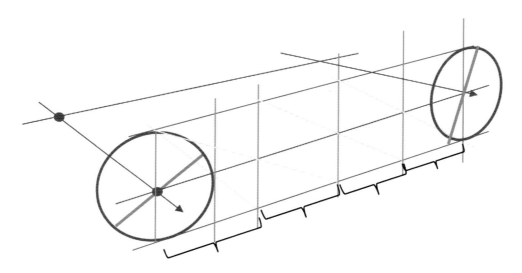

7.3.2 SUV汽車表現

下面我們一步一步地看一下汽車的繪畫過程。

（1）確定汽車的透視和比例。

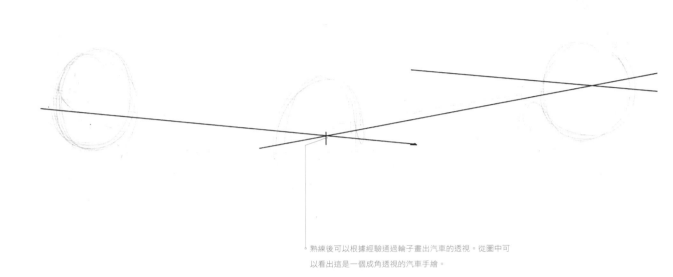

熟練後可以根據經驗通過輪子畫出汽車的透視。從圖中可以看出這是一個成角透視的汽車手繪。

（2）根據透視關係畫出汽車大概的形狀。

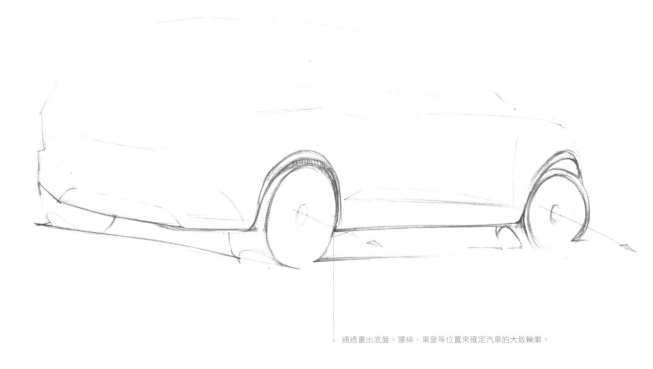

通過畫出底盤、腰線、車窗等位置來確定汽車的大致輪廓。

（3）繼續修整結構細節表現，如輪胎的造型等。

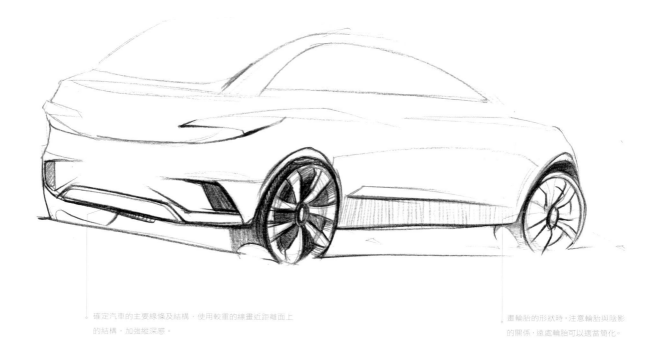

確定汽車的主要線條及結構，使用較重的線畫近距離面上
的結構，加強縱深感。

畫輪胎的形狀時，注意輪胎與陰影
的關係，遠處輪胎可以適當簡化。

（4）加強細節表現，然後調整畫面，完成汽車線稿的表現。

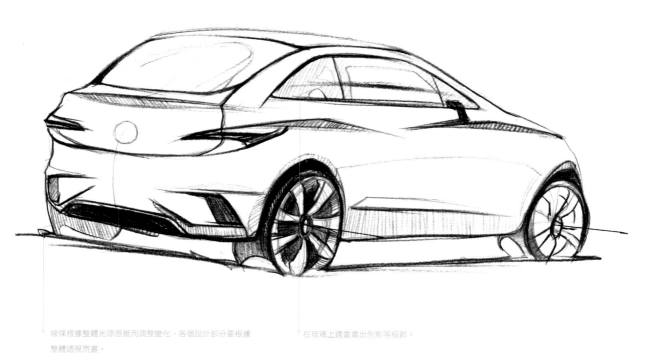

線條根據整體光源感覺而調整變化，各個設計部分要根據
整體透視而畫。

在玻璃上適當畫出倒影等細節。

（5）用麥克筆給汽車上色，注意不同材質的色彩以及光源的影響。

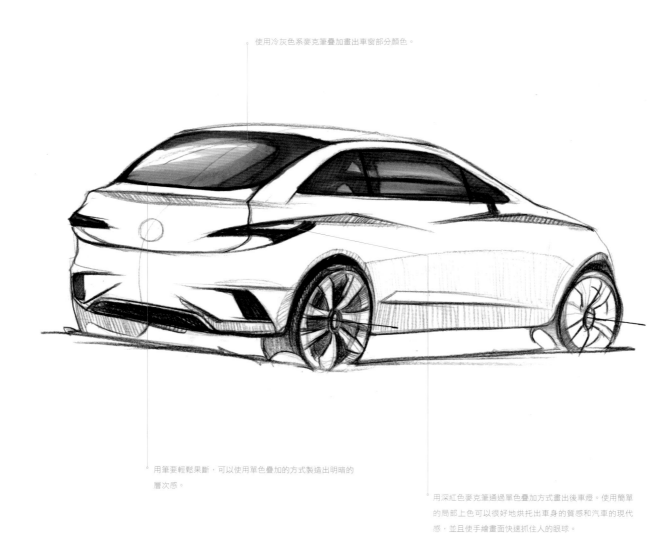

使用冷灰色系麥克筆疊加畫出車窗部分顏色。

用筆要輕輕果斷，可以使用單色疊加的方式製造出明暗的層次感。

用深紅色麥克筆通過單色疊加方式畫出後車燈。使用簡單的局部上色可以很好地烘托出車身的質感和汽車的現代感，並且使手繪畫面快速抓住人的眼球。

7.3.3 黃色拉達表現

這是一輛俄羅斯品牌的黃色拉達（Lada）汽車。這張手繪圖將分為8個步驟完成。主要工具是鉛筆、麥克筆與修正筆。很多初學者在繪製汽車時，經常遇到掌握不好汽車透視的問題，其實汽車的基本型就如下面這張圖一樣。

（1）用黑色色鉛繪製出汽車外形，繪製時注意把握好比例和造型，確定汽車車身輪廓及透視。

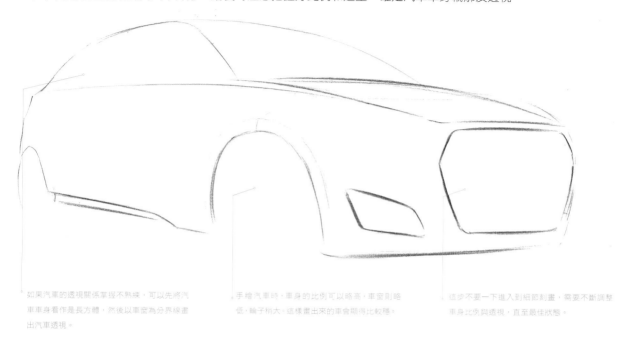

如果汽車的透視關係掌握不熟練，可以先將汽車車身看作是長方體，然後以車窗為分界線畫出汽車透視。　　手繪汽車時，車身的比例可以略高，車窗則略低，輪子稍大，這樣畫出來的車會顯得比較穩。　　這步不要一下進入到細節刻畫，需要不斷調整車身比例與透視，直至最佳狀態。

（2）進一步勾勒汽車細節，加重暗面和重點突出的部位，如車頭位置。

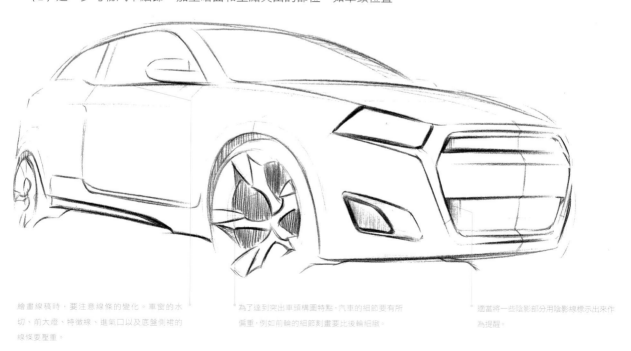

繪畫線稿時，要注意線條的變化。車窗的水切、前大燈、特徵線、進氣口以及底盤側裙的線條要壓重。　　為了達到突出車頭構圖特點，汽車的細節要有所偏重，例如前輪的細節刻畫要比後輪細緻。　　適當將一些陰影部分用陰影線標示出來作為提醒。

（3）根據汽車的結構給汽車上底色。

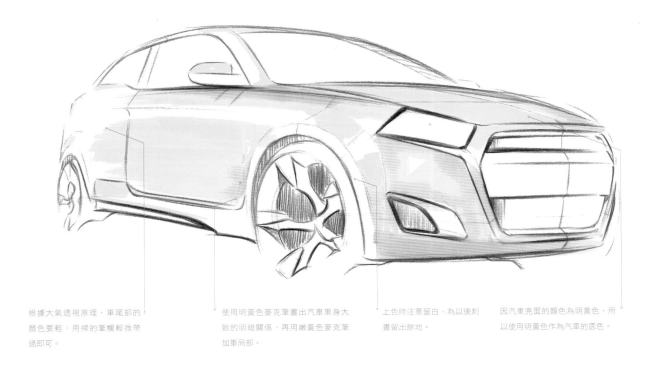

根據大氣透視原理，車尾部的顏色要輕，用掃的筆觸輕微帶過即可。

使用明黃色麥克筆畫出汽車車身大致的明暗關係，再用嫩黃色麥克筆加重局部。

上色時注意留白，為以後刻畫留出餘地。

因汽車亮面的顏色為明黃色，所以使用明黃色作為汽車的底色。

（4）加重暗面，增強立體感。

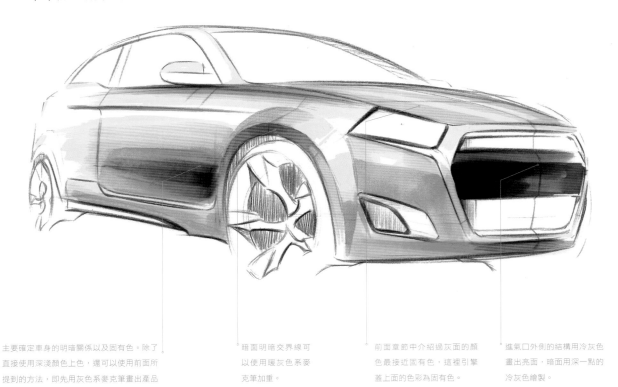

主要確定車身的明暗關係以及固有色。除了直接使用深淺顏色上色，還可以使用前面所提到的方法，即先用灰色系麥克筆畫出產品的明暗關係，然後畫出固有色。

暗面明暗交界線可以使用暖灰色系麥克筆加重。

前面章節中介紹過灰面的顏色最接近固有色，這裡引擎蓋上面的色彩為固有色。

進氣口外側的結構用冷灰色畫出亮面，暗面用深一點的冷灰色繪製。

（5）為車前燈及進氣口上色。

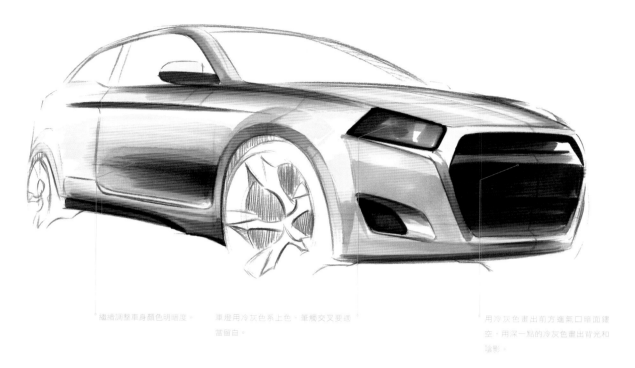

繼續調整車身顏色明暗度。　　　車燈用冷灰色系上色，筆頭交叉要適　　　用冷灰色畫出前方進氣口暗面鏤
　　　　　　　　　　　　　　　　　當留白。　　　　　　　　　　　　　空，用深一點的冷灰色畫出背光和
　　　　　　　　　　　　　　　　　　　　　　　　　　　　　　　　　陰影。

（6）給擋風玻璃及輪胎暗面上色。

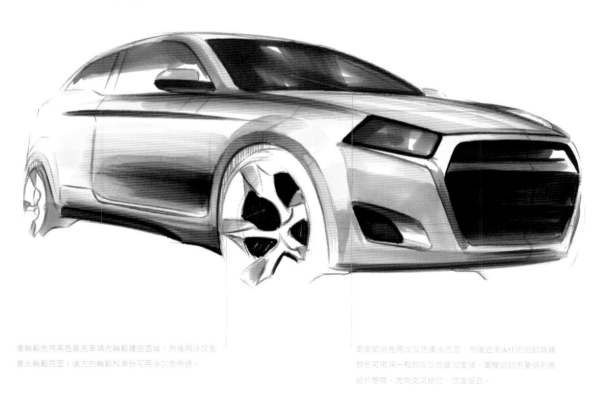

畫輪轂先用黑色麥克筆填充輪轂鏤空區域，然後用冷灰色　　　　　車窗部分先用冷灰色畫出亮面，然後近側A柱附近的玻璃
畫出輪轂亮面。後方的輪轂和車胎可用冷灰色帶過。　　　　　顏色可用深一點的冷灰色疊加塗滿，筆觸切記不要排列得
　　　　　　　　　　　　　　　　　　　　　　　　　　　　過於整齊，方向交叉錯位，適當留白。

（7）進一步刻畫細節，完成汽車大的色彩關係表現。

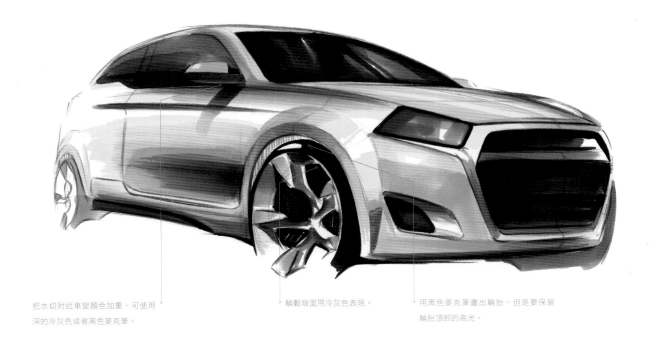

把水切附近車窗顏色加重，可使用
深的冷灰色或者黑色麥克筆。

輪轂暗面用冷灰色表現。

用黑色麥克筆畫出輪胎，但是要保留
輪胎頂部的高光。

（8）深入刻畫細節，提亮高光。

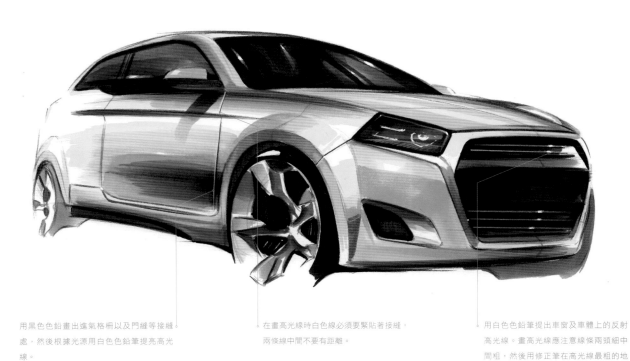

用黑色色鉛畫出進氣格柵以及門縫等接縫
處，然後根據光源用白色色鉛筆提亮高光
線。

在畫高光線時白色線必須要緊貼著接縫，
兩條線中間不要有距離。

用白色色鉛筆提出車窗及車體上的反射
高光線。畫高光線應注意線條兩頭細中
間粗，然後用修正筆在高光線最粗的地
方點上橢圓形高光點。

7.3.4 愛快羅密歐表現

　　愛快羅密歐（Alfa Romeo）是義大利著名的轎車和跑車製造商，該公司一開始就以專門生產運動車和賽車而聞名。這些車由義大利著名設計師設計，有濃烈的義大利風格，優雅的造型和卓越的性能，在世界車壇上一直享有很高的聲譽。

　　（1）確定整體透視及輪廓。用鉛筆繪製出大體形態，構圖要合理，抓準透視，注意線條變化。

通過前輪的透視尋找整體透視角度。

　　（2）勾勒主要細節形狀。

畫線稿時注意光源對線條的影響，如果光源很亂，可自擬光源。

底盤、車窗下沿、車燈、腰線、進氣口、特徵線要著重強調。

適當畫出陰影以示提醒。

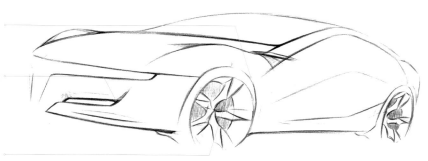

　　（3）繪製完線稿之後開始麥克筆上色。先用冷灰色畫出亮灰色，高光處可留白處理。

注意筆觸方向要跟隨形體結構方向去畫。

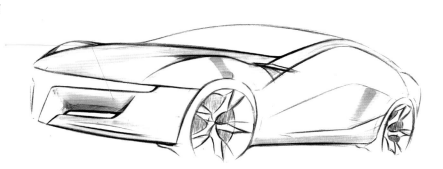

（4）用冷灰色畫出車體的灰面。

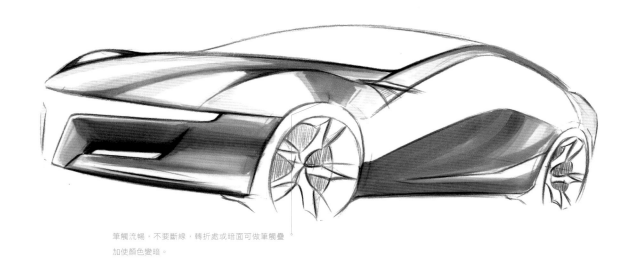

筆觸流暢，不要斷線，轉折處或暗面可做筆觸疊
加使顏色變暗。

（5）加深暗面，強調立體感。

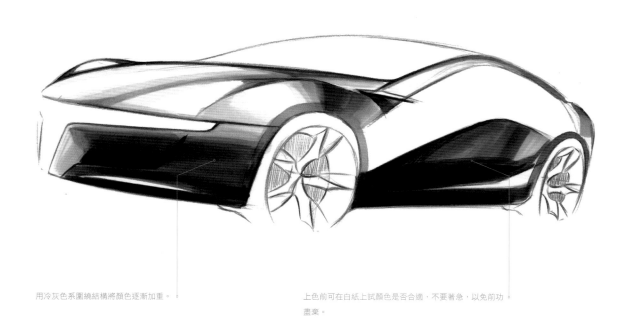

用冷灰色系圍繞結構將顏色逐漸加重。

上色前可在白紙上試顏色是否合適，不要著急，以免前功
盡棄。

（6）刻畫汽車的暗面，注意不同材質間顏色的深淺變化。

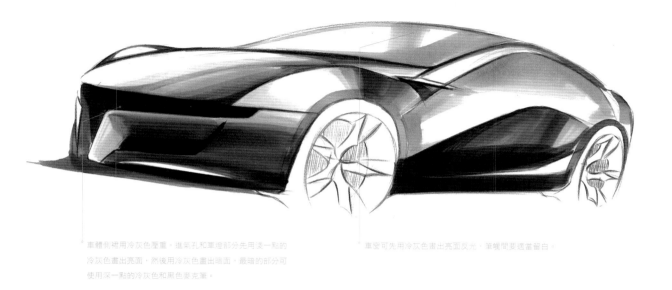

車體側面用冷灰色壓重，進氣孔和車燈部分先用淺一點的
冷灰色畫出亮面，然後用冷灰色畫出暗面，最暗的部分可
使用深一點的冷灰色和黑色麥克筆。

車窗可先用冷灰色畫出亮面反光，筆觸間要適當留白。

（7）刻畫車窗的顏色。

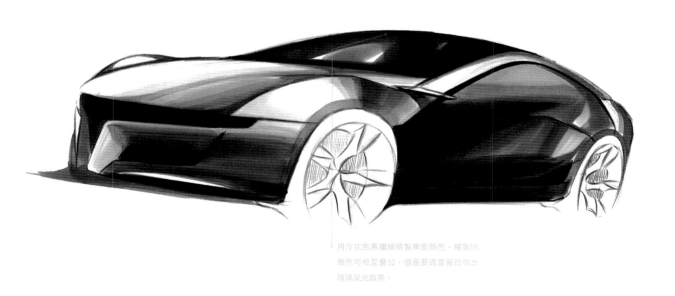

用冷灰色系繼續繪製車窗顏色，繪製時
顏色可相互疊加，但是要適當留白做出
玻璃反光效果。

（8）用麥克筆給輪胎上色。

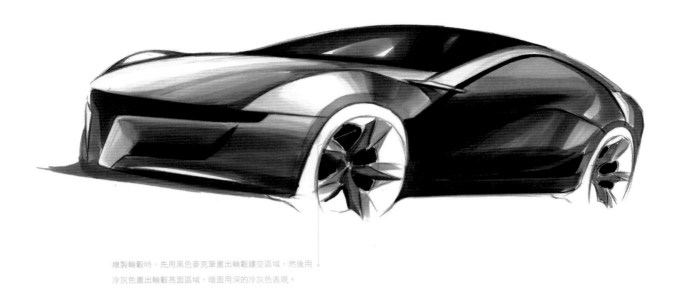

繪製輪轂時，先用黑色麥克筆畫出輪轂鏤空區域，然後用
冷灰色畫出輪轂亮面區域，暗面用深的冷灰色表現。

（9）繼續修整輪胎的顏色，然後提亮高光，強化汽車的整體造型和立體感。

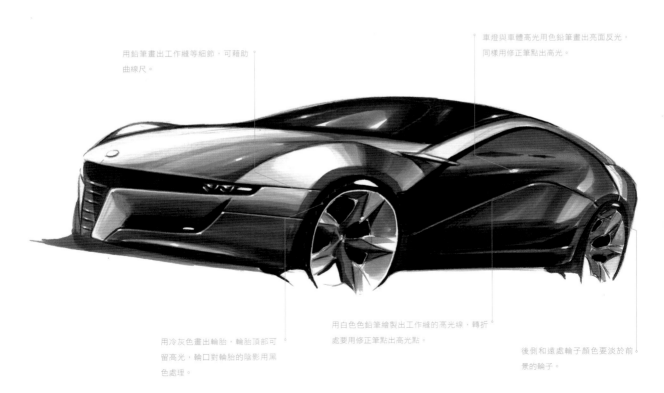

用鉛筆畫出工作縫等細節，可藉助
曲線尺。

車燈與車體高光用色鉛筆畫出亮面反光，
同樣用修正筆點出高光。

用冷灰色畫出輪胎，輪胎頂部可
留高光，輪口對輪胎的陰影用黑
色處理。

用白色色鉛筆繪製出工作縫的高光線，轉折
處要用修正筆點出高光點。

後側和遠處輪子顏色要淡於前
景的輪子。

7.3.5 黑色轎車表現

（1）分析汽車的透視關係，然後使用鉛筆繪製出汽車的主要輪廓線。

注意汽車的結構和透視比例。　　　　　　　　　　　　　　　線條要有輕重變化。

（2）繪製出主要輪廓線，修整汽車的細節。

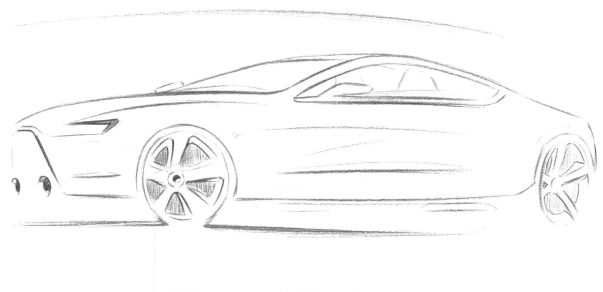

繪製輪廓線時用筆要輕輕，大致畫出表面凹凸結構和陰
影，達到提示上色作用。

（3）用麥克筆確定明暗交界線，便於上色。

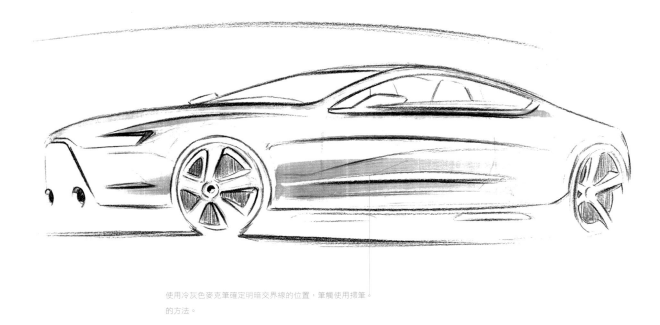

使用冷灰色麥克筆確定明暗交界線的位置，筆觸使用掃筆
的方法。

（4）根據明暗交界線給暗面上色。

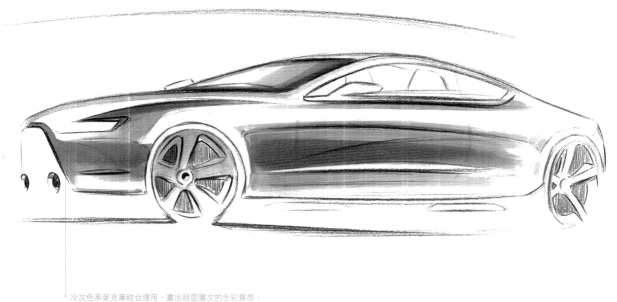

冷灰色系麥克筆結合運用，畫出暗面層次的色彩質感。

（5）加強畫面的暗面色調。

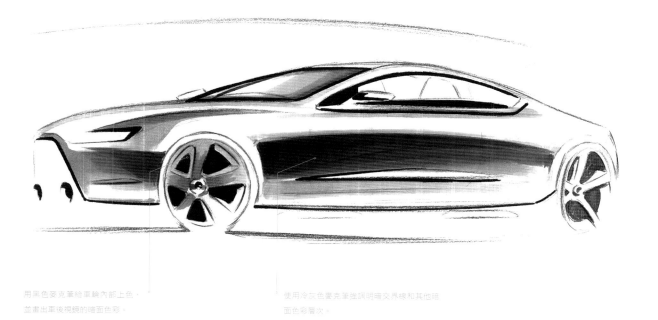

用黑色麥克筆給車輪內部上色，
並畫出車後視鏡的暗面色彩。

使用冷灰色麥克筆強調明暗交界線和其他暗
面色彩層次。

（6）刻畫細節，豐富畫面的層次和整體韻味。

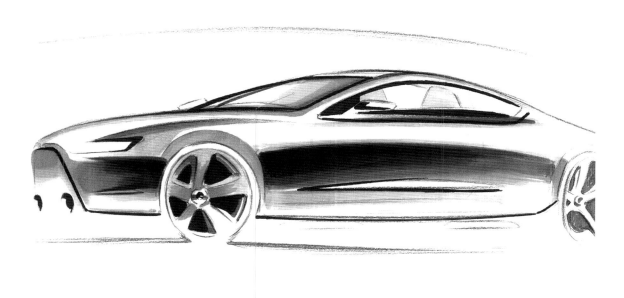

使用冷灰色麥克筆畫出擋風玻璃的色彩漸層效果，並且刻
畫出輪子的空隙部分和車內部的車座細節。

（7）用湖藍色麥克筆畫出陰影的顏色，然後修整其他部位的色調。注意色彩之間的相互關係。

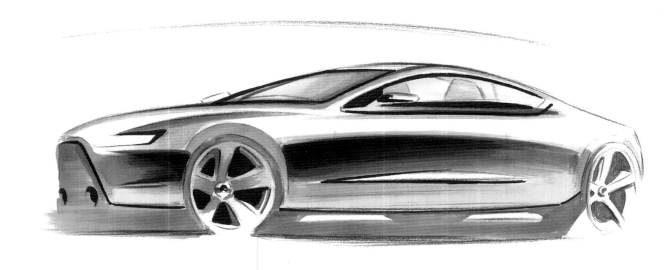

這裡要刻畫出一種藍色光線下的汽車手繪圖，車底盤和投影由於光照的原因全部在暗面，所以將車底部陰影與投影聯合起來繪製，使用湖藍色平塗這部分區域表達環境色的效果。

（8）畫出背景，然後提亮高光，深入細節。

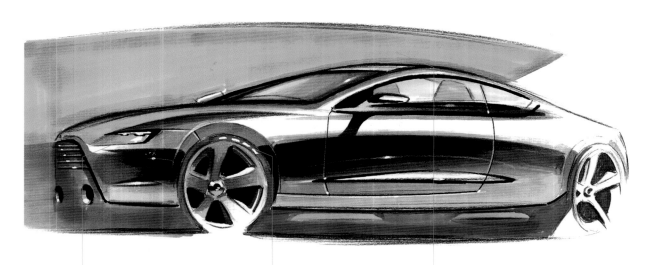

畫出車前燈效果，在暗面用白色色鉛筆和修正筆結合的方式畫出高光，這樣可以很好地烘托氣氛，避免暗面過於沉悶。

用修正筆刻畫手繪圖中高光部分，例如散熱孔等地方。

使用純度較高的藍色麥克筆畫出藍色背景，並用相同顏色在車前蓋與背景銜接處畫出環境反光，表現金屬質感。

7.3.6 概念車表現

這是一款概念車的繪製，車型表面曲折，弧線較多，現代感超強。大家平時在練習時可以多使用黑白方式畫汽車手繪，這樣可以鍛鍊大家處理黑白灰和光影關係的能力。

（1）刻畫出汽車手繪線稿。

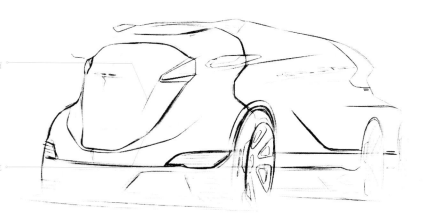

通過以上幾個案例的講解，大家應該對汽車手繪過程有了相應的瞭解，因此這裡直接展示出線稿成品。

線稿中的線條應有粗有細，如後車廂門的接縫、車底部、車身結構等處線條較粗。

（2）為底面添加陰影。

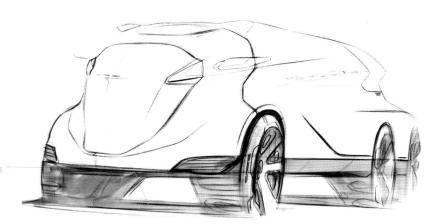

用冷灰色麥克筆疊加的方式給底面暗面上色，確定光線是從上向下射下來的，襯托出車輛的立體感。

（3）畫出車體的明暗交界線。

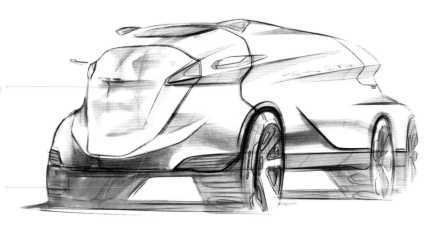

使用冷灰色麥克筆畫出汽車主要形體轉折的明暗交界線和皺褶處的暗面陰影。

筆觸要果斷，並且疊加次數不可過多。

231

（4）這輛車的角度是尾部，因此
尾部是刻畫重點。用冷灰色系麥克筆
刻畫出尾部的光影細節效果。

可以在紙張的背面著色，然後反過來，看到的顏色將是
均勻成灰色的，再在正面加重暗面。這樣做可以使色彩
層次均勻。

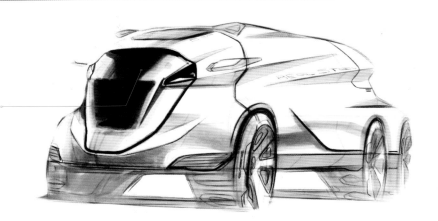

（5）加重其他部位的暗面，提
升立體空間感。

用冷灰色系加重車尾部細節。

圖中一共有4個輪子，由於大氣透視效果，前面的兩個輪
子的顏色比後面距離我們近的輪子的顏色要輕。而後面
的兩個輪子中右側距離我們最近的輪子需要細緻刻畫。

右後輪的輪轂處因為光線的不同，色差較大，表現出金
屬質感。

車身不可全部填充上顏色，根據汽車車身的結構走向適
當留白。

暗面的筆觸清晰，呈現了光滑汽車漆反光的效果。

輪胎處上色要注意輪胎紋理的刻畫，不可平塗重色。

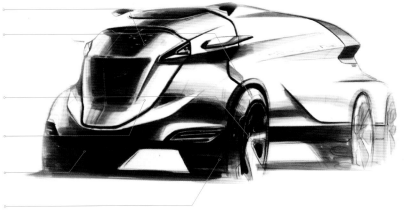

（6）處理整體虛實關係，提亮
高光。

用白色色鉛筆和黑色色鉛筆，以均勻排筆的方式畫出車
輪的紋理效果，使重色虛過去，增強畫面虛實關係。

使用白色修正筆刻畫出細節。

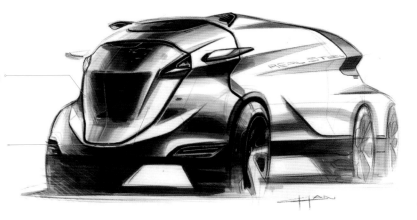